1999 – 2013

VERENA LANDAU

PASSAGES
PASSENGERS
PLACES

HIRMER

SCHWELLE UND DURCHLÄSSIGKEIT: VERENA LANDAUS PASSAGEN

WOLFGANG ULLRICH

Ein langer Gang, mit rotem Teppich ausgelegt, ziemlich breit, aber doch nicht offen zugänglich. Vor ihm steht seitlich Personal, das kontrolliert, wer hier Zutritt findet. Beides zusammen, roter Teppich und Wachleute, macht deutlich, dass es sich um ein Ereignis mit VIPs handeln muss: um eine exklusive Veranstaltung. Der Gang selbst ist von zahlreichen Lichtovalen weiß-golden erleuchtet, ja strahlt ähnlich wie früher die Heiligenscheine. Im Bereich vor dem Wachpersonal ist es hingegen dunkler. So wird das Betreten des Gangs zu einem Schwellen- und Verwandlungserlebnis; diejenigen, die Einlass bekommen, fühlen sich augenblicklich erhellt und erhöht.

Diese Szene ist das Sujet eines Gemäldes von Verena Landau. Der Betrachter ist dabei in der Position dessen, der auf die Grenze zwischen dem öffentlichen und dem zugangsbeschränkten Teil des Raumes zusteuert – und noch nicht weiß, ob er abgewiesen wird oder im nächsten Moment auch in Glamour baden darf. Das versetzt ihn in Spannung; er wägt ab, wie seine Chancen stehen, erinnert sich an Situationen der Abweisung, an andere Ereignisse mit exklusivem Charakter. Und kommt so vielleicht ins Grübeln über soziale Mechanismen, Hierarchien, Formen des Elitären.

Dies macht umso mehr, wer Verena Landaus Arbeiten besser kennt. So gehört das Gemälde mit dem roten Teppich – sein Titel weist den Ort als eine Kunstmesse aus – zu einer Serie von Bildern, in denen Szenen sozialer Ab- und Ausgrenzung versammelt sind. Jeweils kommt es zur Konfrontation sonst streng getrennter Teile der Gesellschaft, vor allem aber interessiert sich die Künstlerin für Struktur und Eigenschaften der Raumstellen, an denen eine Trennung praktiziert oder ein Übergang inszeniert wird. So wie eben der Eingang zu einer VIP-Zone oder die Stelle, an der Redner und Zuhörende in einem Seminarraum einander gegenüberstehen. In diesem Fall versetzt Landau den Betrachter in die Position des Vortragenden, bei wieder anderen Bildern ist er eher neutraler Beobachter als Repräsentant einer der Parteien. Dass man innerhalb der Serie in jeweils andere Rollen gebracht wird, steigert nochmals die Sensibilität für die diversen Aus- und Zusammenschlüsse, die nahezu Tag für Tag, oft merkwürdig

THRESHOLD AND PERMEABILITY: VERENA LANDAU'S PASSAGES

A long passage, lined with a red carpet, relatively wide and yet not openly accessible. Staff members on the side control who gains admission. The combination of a red carpet and security guards makes clear that this must be an event with VIPs: an exclusive event. The passage itself is illuminated by white-gold light from numerous oval light fittings. Indeed it radiates as halos did in the past. The area in front of the guards, on the other hand, is darker. This makes the process of entering the passage a threshold and transformative experience; those who gain access immediately feel illuminated and elevated.

This scene is the subject of a painting by Verena Landau. The viewer is in the position of a person who is moving towards the boundary between the public and the restricted-access part of the space ... and who does not yet know whether they will be rejected or whether they, too, will be able to bathe in glamour a moment later. This makes viewers experience tension: they assess their chances, remember situations in which they were rejected and other exclusive events. This may cause them to reflect on social mechanisms, hierarchies and forms of exclusivity.

Those who are a little better acquainted with Verena Landau's work are all the more likely to do so. The painting with the red carpet – its title identifies the place as an art fair – belongs to a series of paintings that assembles scenes of social delimitation and exclusion. In each case there is a confrontation between otherwise strictly segregated parts of society, but the artist is particularly interested in the structure and characteristics

selbstverständlich und unreflektiert, in der Gesellschaft stattfinden.

Landau macht den Betrachter damit aber auch zu einem Passagier: zu einem, der sich in Übergängen – Passagen – zwischen verschiedenen sozialen Sphären befindet, fortwährend Orts- und Positionswechsel vollzieht und sich so jeweils mit einer anderen Identität erleben kann. Doch interessiert sie das Thema des Übergangs – der Passagen und des Passagierseins – noch grundsätzlicher: nicht nur bezogen auf Menschen, sondern genauso für Bilder und Kunstwerke.

In mehreren Werkserien holt sie selbst ein Bild etwa aus einem Film in gemalter Form auf eine Leinwand, die dann wiederum an verschiedene Orte gebracht wird und dabei jeweils Bedeutung und Status verändert. So landete ein Motiv aus einem Pasolini-Film, nachdem Landaus Gemälde davon über eine Galerie verkauft worden war, in der Chefetage einer großen Bank. Deren Vorstandschef ließ sich davor fotografieren, um sich als kultivierter Kenner zeitgenössischer Kunst vorteilhaft in Szene zu setzen. Aus einem politisch motivierten, von Verena Landau appropriierten und so in seiner Bedeutung bestätigten Bild wurde so ein imageträchtiges Statussymbol. Aus dem Entwurf eines Marxisten die Legitimation eines Kapitalisten. Was also lag näher, als das so seiner ursprünglichen Intention entfremdete Werk wieder zurückzuholen? In einer eigenen Serie imaginierte Landau den Raub ihres Gemäldes aus der Bankzentrale. Zugleich war klar, dass dies eine Fantasie bleiben musste, hat doch selbst sie als Künstlerin keinen Zugang mehr zu ihrem hinter Sicherheitsschleusen in hochexklusivem Terrain verwahrten Gemälde. Einmal mehr erweist sich eine Schwelle als Schranke, die Gesellschaft als geschlossen.

In der Idee der Passage steckt daher auch die Sehnsucht nach Durchlässigkeit. Verena Landau setzt auf mehr gesellschaftliche Interaktionen, sie sucht nach Aufbrüchen, Transformationen, Öffnungen. Weder Menschen noch Bilder sollen an bestimmte Orte gebunden sein, sondern sich frei bewegen. So organisierte sie einmal einen Bildverleih, wobei interessierte Bürger sich für zehn Tage ein Gemälde

of points in space where division is practised and transitions are staged. Such as the entrance to the VIP area, or the place where speakers and listeners face one another in a seminar room. Here, Landau positions the viewers as the person giving the lecture, whereas in other paintings they are more like neutral observers than representatives of one of the two parties. Sensitivity to the various exclusions and integrations that take place daily in our society, and often in a strangely matter-of-fact and unreflected manner, is further heightened by the practice of positioning the viewer in the different positions within the series.

Landau also makes passengers of the viewers, however: the viewers become people who find themselves in transitional spaces – passages – between various social spheres, constantly changing their locations and positions. They can therefore experience themselves in a variety of identities. She is interested in the subject of transitions – of passages and the state of being a passenger – on an even more fundamental level, however: not only in relation to people, but also to images and works of art.

In several series she herself transposes an image, for example from a film, onto canvas in painted form; and this in turn is transported to various places, thus changing its meaning and status. In this way a subject from a Pasolini film found itself in the boardroom of a big bank after Landau's painting of it had been sold by a gallery. The chief executive had his photograph taken as he stood in front of it in order to position himself in a flattering manner as a sophisticated connoisseur of contemporary art. And so a politically motivated image was appropriated by Verena Landau, and its meaning validated in the process, before it became an image-laden status symbol: from a Marxist's concept to a capitalist's legitimation. What, therefore, could have been more appropriate than the reclaiming of a work thus alienated from its original intention? In a separate series, Landau imagined the theft of her painting from the bank's headquarters. And yet it was simultaneously clear that this would have to remain a fantasy as even she, the artist, no longer had access to her painting locked away behind sally ports in a highly exclusive location. Once again, a threshold proves to be a barrier, and the grouping is found to be exclusive.

für ihre Wohnung aussuchen konnten. Die Pointe bestand darin, dass die Künstlerin die Gemälde eigens nach Wunsch erstellte, dabei aber nur Motive zur Auswahl standen, die wiederum Mächtige vor Kunstwerken zeigten, die sie ihrerseits für den Anlass eines kurzen Fototermins als passendes Accessoire für sich erkoren hatten. So wurde einer Konvention des elitären Umgangs mit Kunst eine alternative Praxis gegenübergestellt, bei der gerade diejenigen ihrer teilhaftig werden konnten, die sie sich sonst nicht unbedingt leisten können.

Verena Landau belässt es also nicht bei Analysen, vielmehr gestaltet sie auch aktiv neue Formen von Austausch und Grenzüberschreitung. Sie ist eine eminent politische Künstlerin, die erfolgreich dagegen ankämpft, dass gerade bildende Kunst immer wieder in die Lage gerät, auf ein Statussymbol reduziert zu werden. Sie kümmert sich darum, Kunstwerke selbst zu Passagieren werden zu lassen: zu Objekten, die auch jenseits der großen Messen zu finden sind, dort, wo keine Reichen, Mächtigen, Stars sich aufhalten. In der Welt von Verena Landau sind Menschen und Bilder Passagiere dank eines Geistes von Durchlässigkeit – nicht dank der Gnade von Wachpersonal.

The idea of the passage is then also bound up with the longing for permeability. Verena Landau therefore advocates more social interactions; she looks for new beginnings, transformations and openings. Neither people nor paintings should be tied to particular places, but should instead move freely. And so she once organised a rental service for paintings that allowed interested citizens to choose a painting for their home for ten days. The punch-line was that the artist created the paintings to order, whereby the selection of subjects was limited to powerful people standing in front of works of art that they had acquired as suitable accessories for a short photo-op. In this way the convention of an elitist approach to art was juxtaposed with an alternative practice in which the very people who would otherwise not necessarily have been able to afford it were also able to participate in art.

Verena Landau therefore does not limit herself to analyses, but instead actively creates new forms of exchange and transgression. She is an eminently political artist who successfully opposes the frequent reduction of the visual arts in particular to mere status symbols. She concerns herself with the transformation of works of art themselves into passengers: into objects that are also to be found beyond the great art fairs and in places where no rich and powerful and famous people are to be seen. In Verena Landau's world, people and paintings are passengers as the result of a spirit of permeability, not by the grace of the security guards.

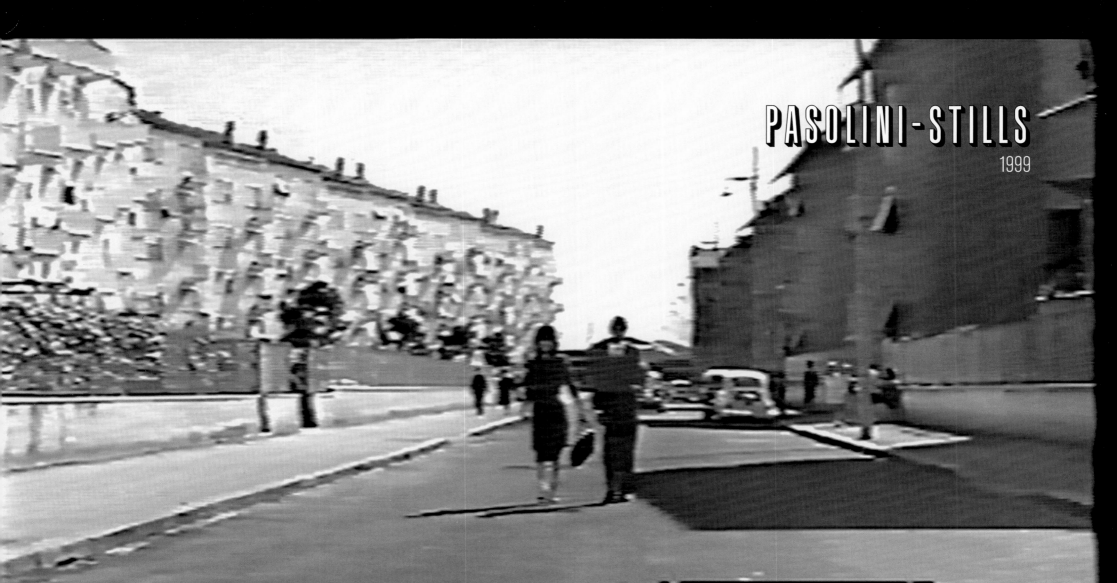

PASOLINI-STILLS
1999

S▭▭▭▭▭▭E

SP 0:31:16

PASOLINI-STILLS

SUSANNE HOLSCHBACH

Der siebenteiligen Arbeit „Pasolini-Stills" liegen zwei heterogene Ausgangspunkte zugrunde: eine aus bisherigen Thematiken der Künstlerin hervorgegangene Bildidee und ein spezifischer Ort, in dem und bezogen auf den sie diese Bildidee umgesetzt hat. Als Material dienten Verena Landau Video-Stills aus Pasolini-Filmen, bei dem Ort handelte es sich um einen Teil des ehemaligen Umspannwerks der Leipziger Straßenbahn, ein Industriebau des ausgehenden 19. Jahrhunderts. Es maskiert sich, wie in der Industriearchitektur dieser Zeit oft praktiziert, als sakrale Architektur. Betritt man das Gebäude durch das Portal, wird dieser Eindruck jedoch gebrochen: Die Halle ist abgeteilt durch offenbar später eingezogene halbhohe Wände. In diese hybride Architektur mit starker atmosphärischer Wirkung fügen sich die Bilder der „Pasolini-Stills" ein: Ihre Hängung korrespondiert mit den architektonischen Gegebenheiten des Raumes. Gleichzeitig eröffnen die Bilder in ihrer zentralperspektivischen Wirkung fiktive Räume. Besonders die zwei großen „cinemaskophaften" Bilder, die sich an den beiden Längswänden quasi spiegelbildlich gegenüberstehen, üben eine regelrechte Sogwirkung aus. Die Immersion in den fiktiven Raum wird jedoch auf der Bildebene selbst gestört: So tauchen in einigen Bildern Vierecke auf, die sich nicht auf den Illusionsraum beziehen lassen: Sie sind ihm quasi ausgelagert. Sie verweisen auf die Flächigkeit der Bilder, vor allem aber führen sie aus dem Bildraum zurück in den realen Raum, den Raum der Installation.

Durch diese und andere Korrespondenzen, die Verena Landau zwischen den Bildern und dem Installationsraum herstellt, entsteht eine komplexe Durchdringung verschiedener Ebenen der Raumwahrnehmung: Es werden Passagen geschaffen zwischen der Gegenwärtigkeit eines architektonischen Raumes und der eines zeitlosen imaginären Raumes, zwischen realen Innen- und fiktiven Außenräumen, zwischen Tiefenräumlichkeit und Flächigkeit. Aus dem vormals funktionslosen Ort wird ein neuer heterotoper Raum, den die Betrachter mit ihren eigenen Vorstellungen, Assoziationen und Stimmungen durchkreuzen können.

The seven-part work entitled "Pasolini Stills" is based on two heterogenous premises: a pictorial idea rooted in the subjects previously explored by the artist, and a specific place in which and with reference to which she implemented this pictorial idea. The material for the pictorial series consisted of video stills from Pasolini films, and the place was part of a former Leipzig tramway electrical substation, an industrial building from the late nineteenth century. As was common in the industrial architecture of the time, it masquerades as sacred architecture. This impression is disrupted once one steps into the building through the portal: the space is divided by half-height walls that were clearly added at a later date. The "Pasolini Stills" paintings blend into this hybrid architecture with a powerful atmospheric effect: their presentation corresponds to the architectural conditions of the space. Simultaneously they open up fictitious spaces through a central-perspective effect. The two large "cinemascopic" compositions in particular, which face one another on the two longitudinal walls as though they were mirror images of one another, have a magnetic effect. The immersion in the fictitious space is disrupted on the pictorial level, however. In some of the paintings there are rectangles that defy association with the illusionistic space: they could be said to be external to it. They point to the two-dimensionality of the paintings, but most importantly they lead the viewer back from the pictorial space to the real space, the space in which the installation is located.

These and other correspondences created by Verena Landau form a complex interweaving of various levels of spatial awareness between the paintings and the installation space: passages are created between the presence of an architectural space and a timeless imaginary space, between real interior and fictitious exterior spaces, between spatial depth and two-dimensionality. The previously functionless space becomes a new heterotopic space through which the viewers with their personal ideas, associations and moods, can wander.

Quelle (gekürzter, aktualisierter Auszug): Susanne Holschbach, Pasolini im Umspannwerk. Beschreibung einer temporären Bildinstallation, in: Verena Landau, Pasolini-Stills, Leipzig 2000 Source (shortened, revised excerpt): Susanne Holschbach, Pasolini im Umspannwerk. Beschreibung einer temporären Bildinstallation (Pasolini at the electricity substation. Description of a temporary painting installation), in: Verena Landau, Pasolini-Stills, Leipzig 2000.

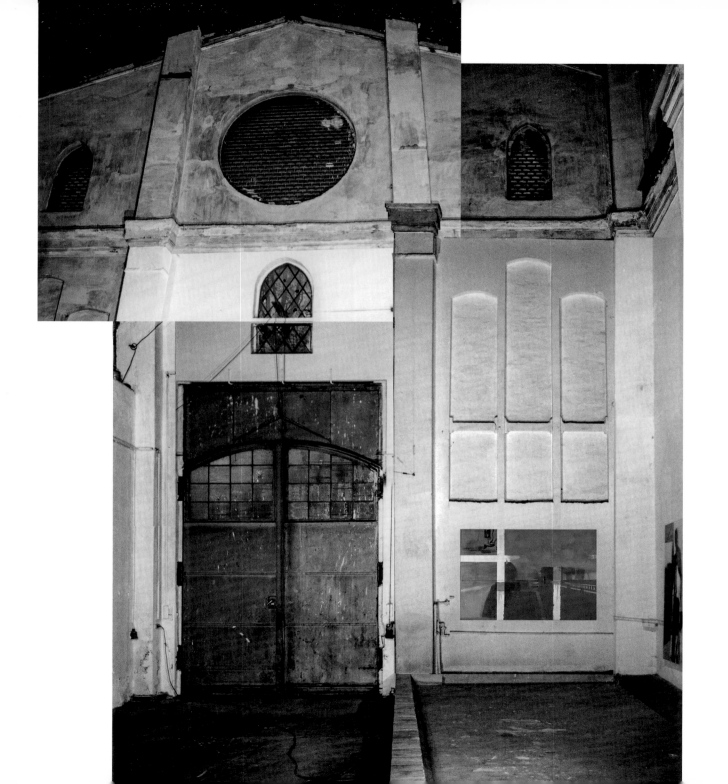

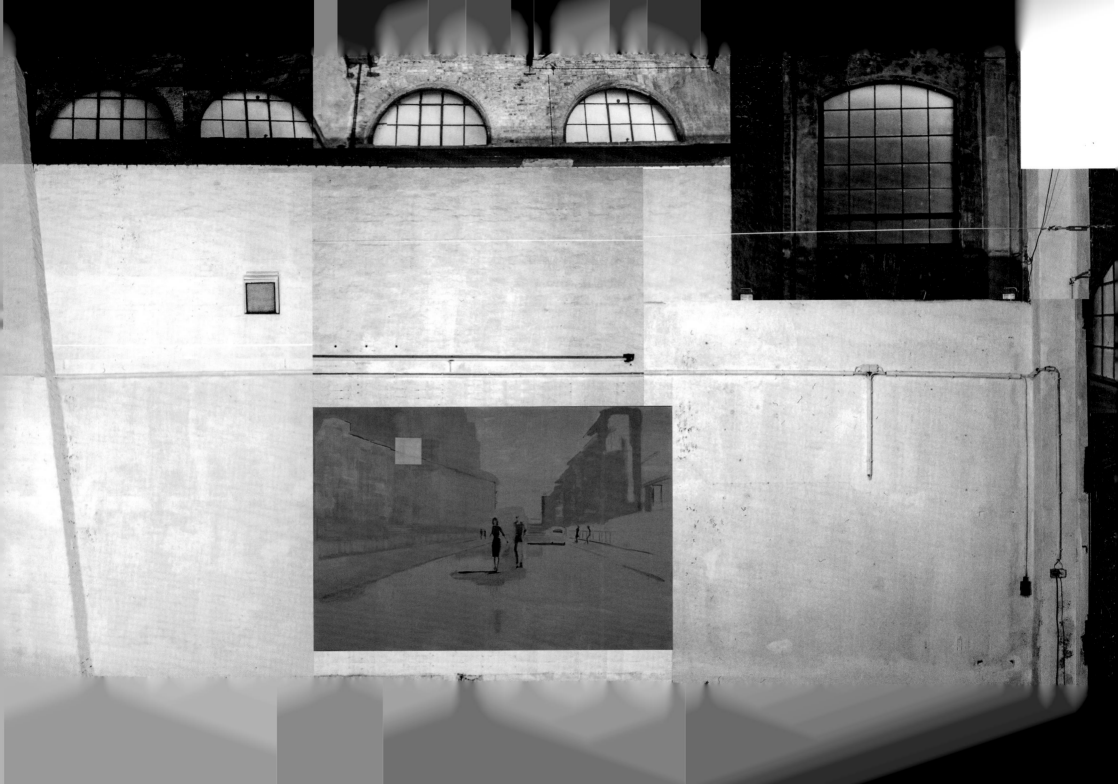

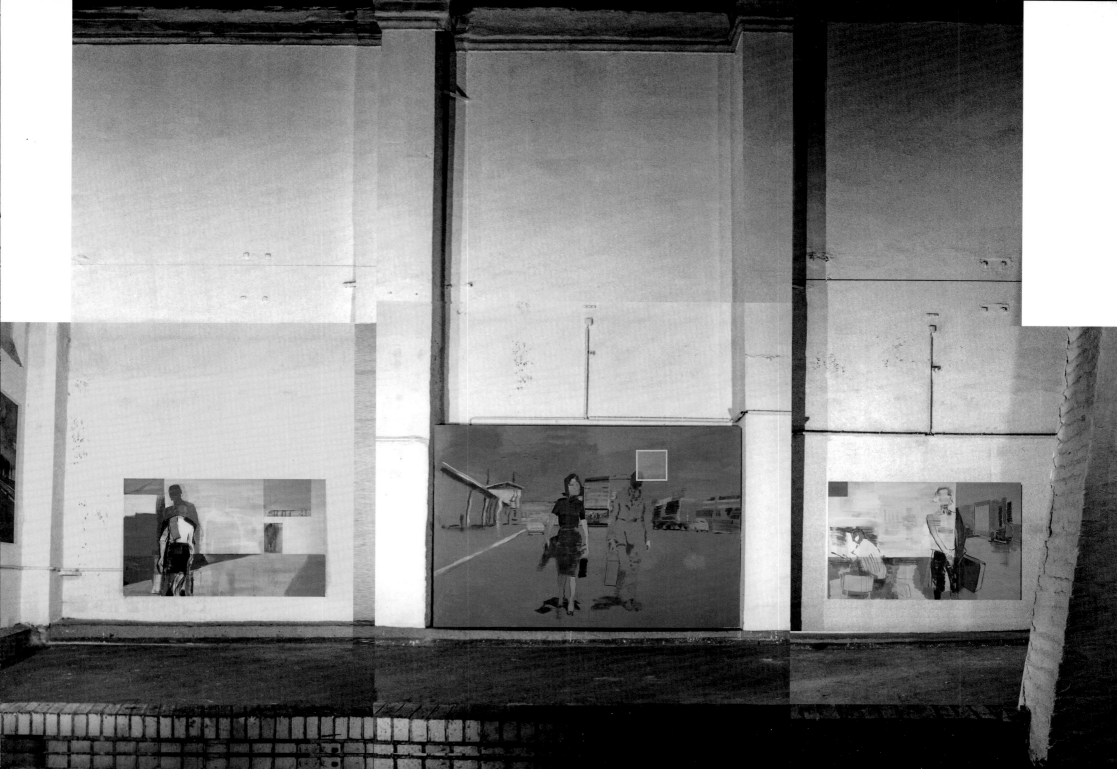

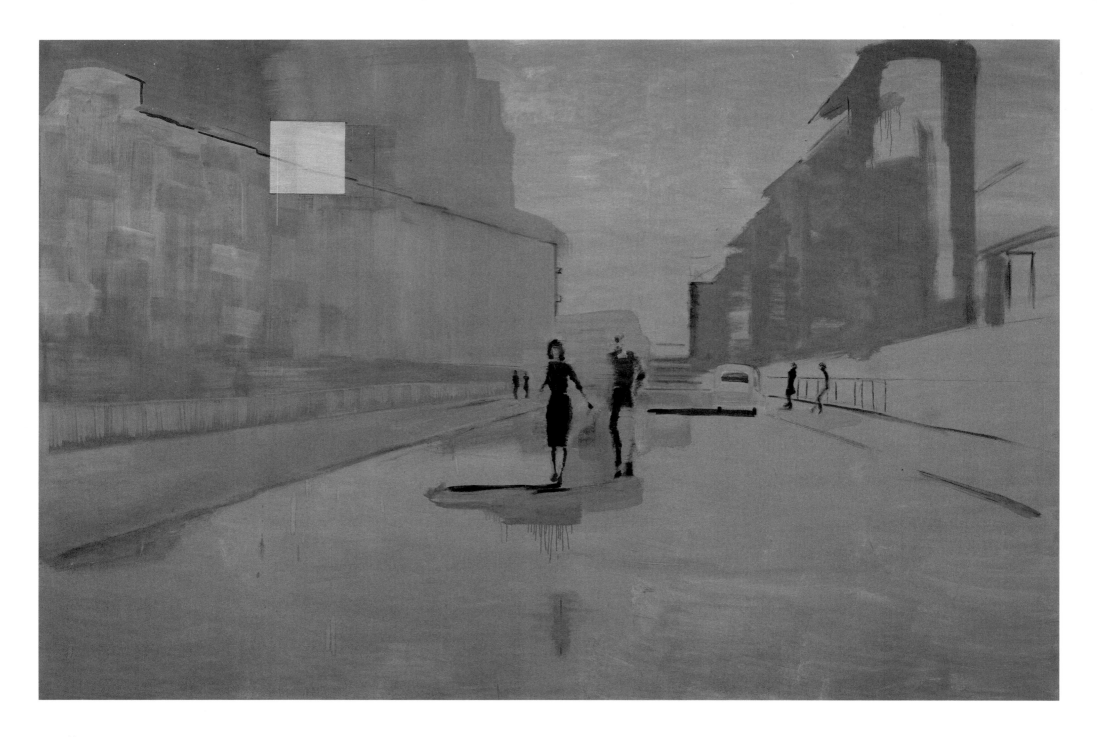

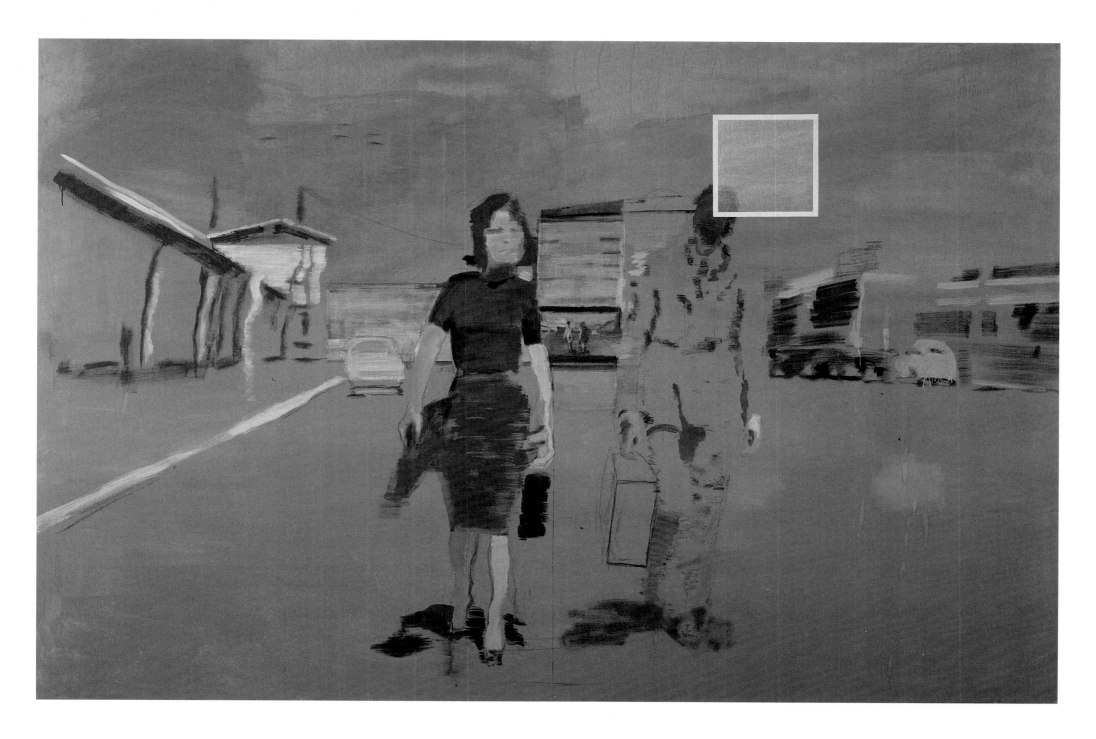

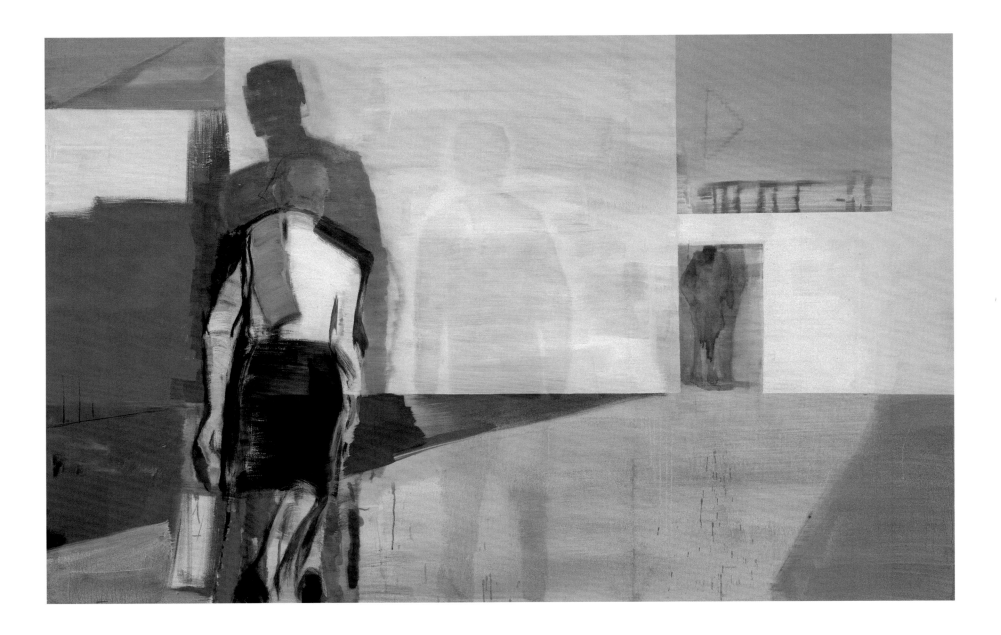

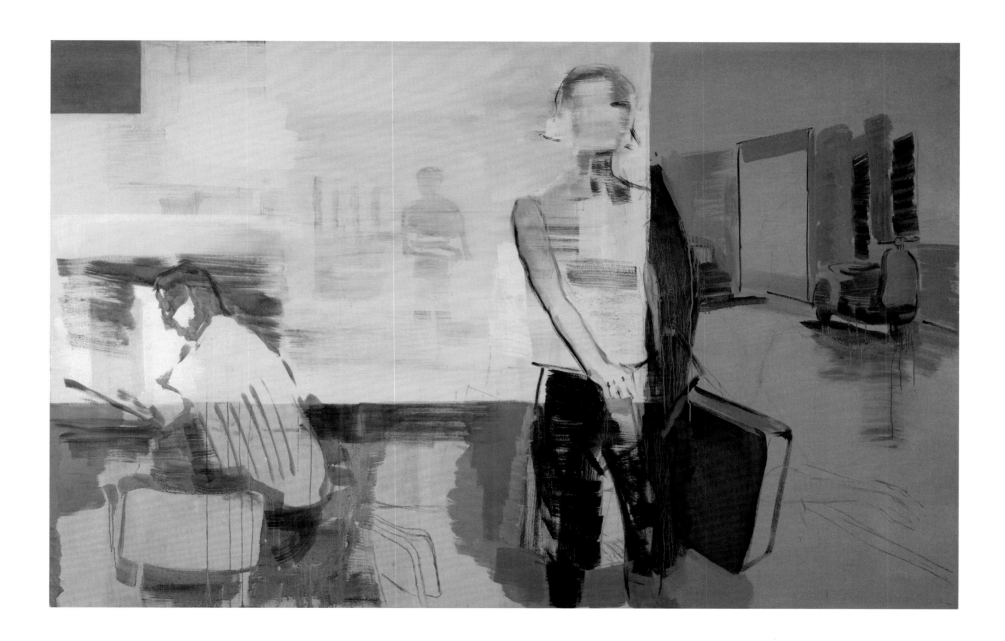

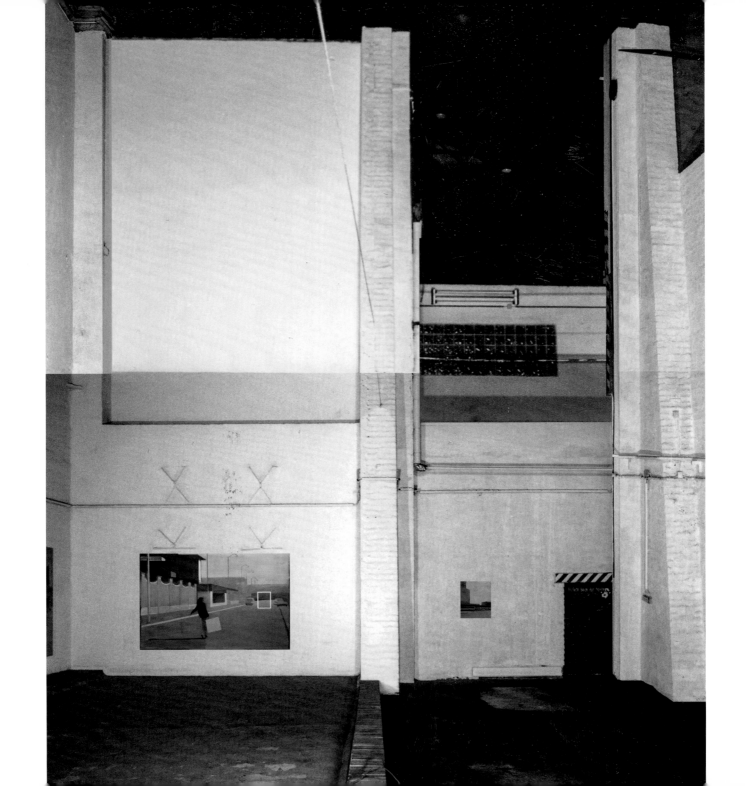

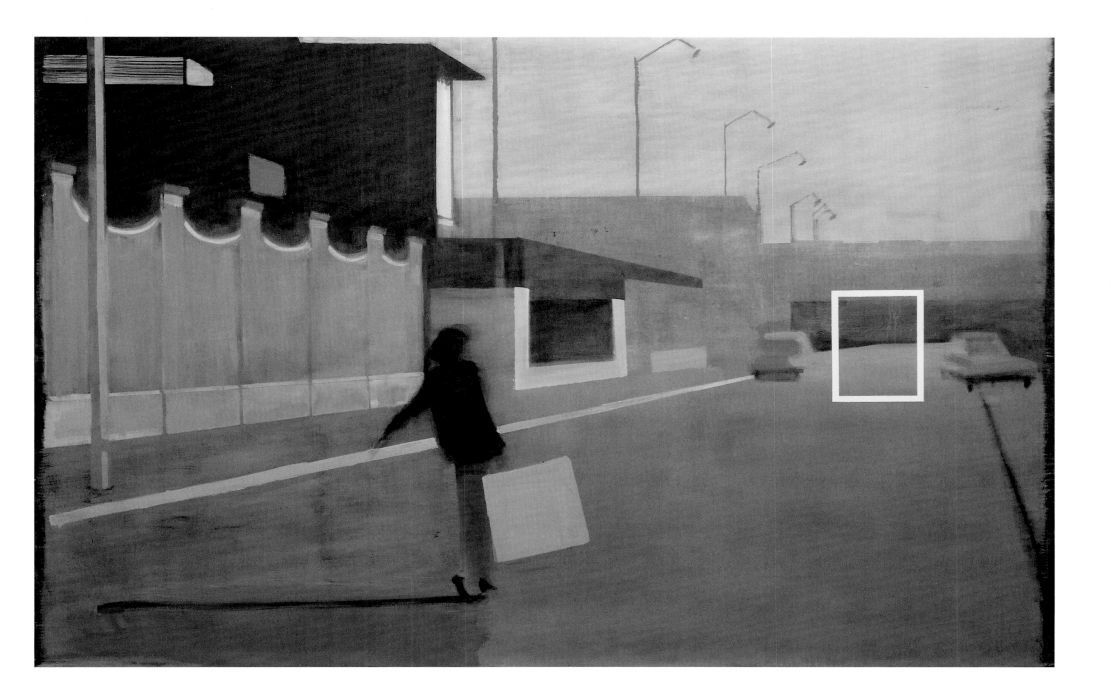

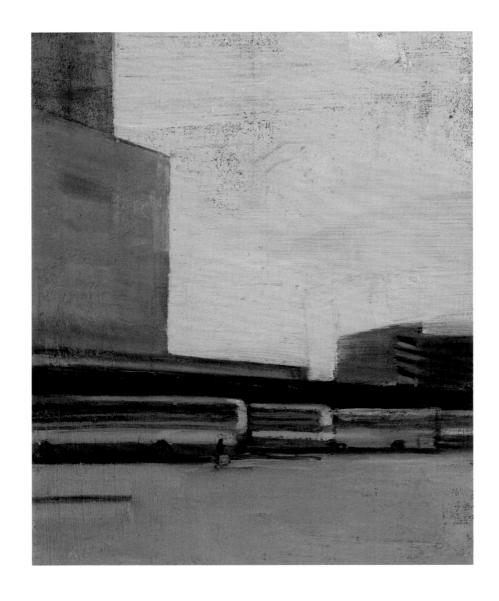

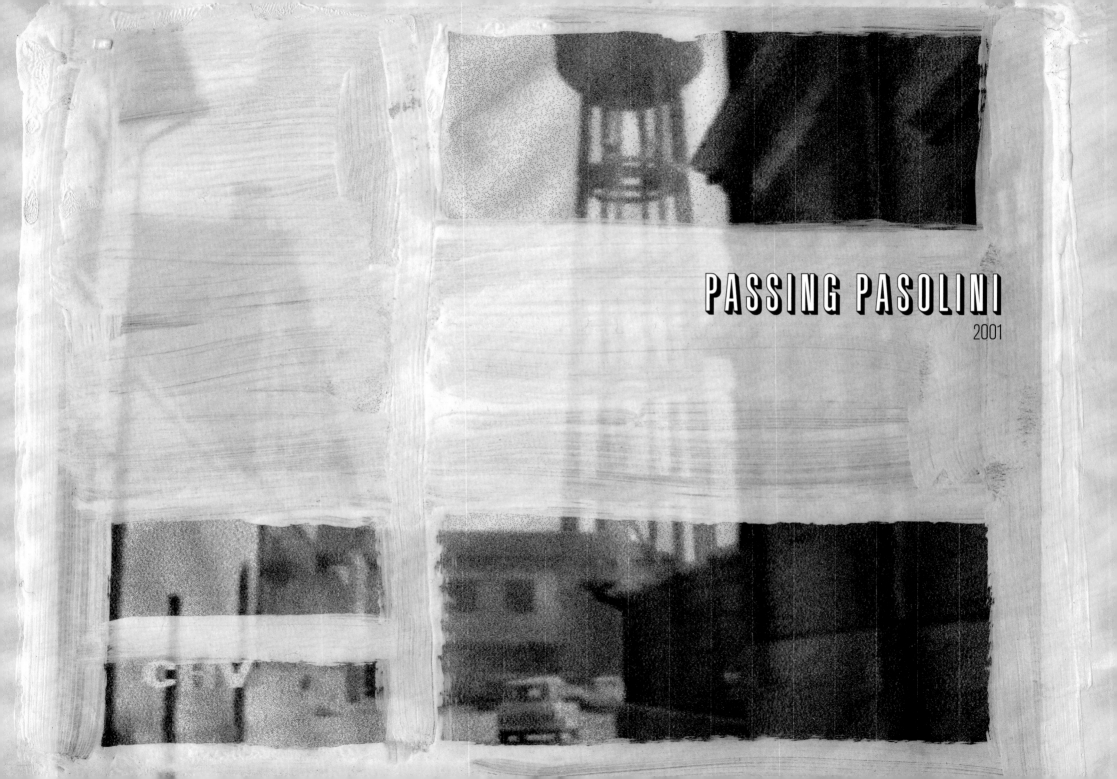

PASSING PASOLINI

2001

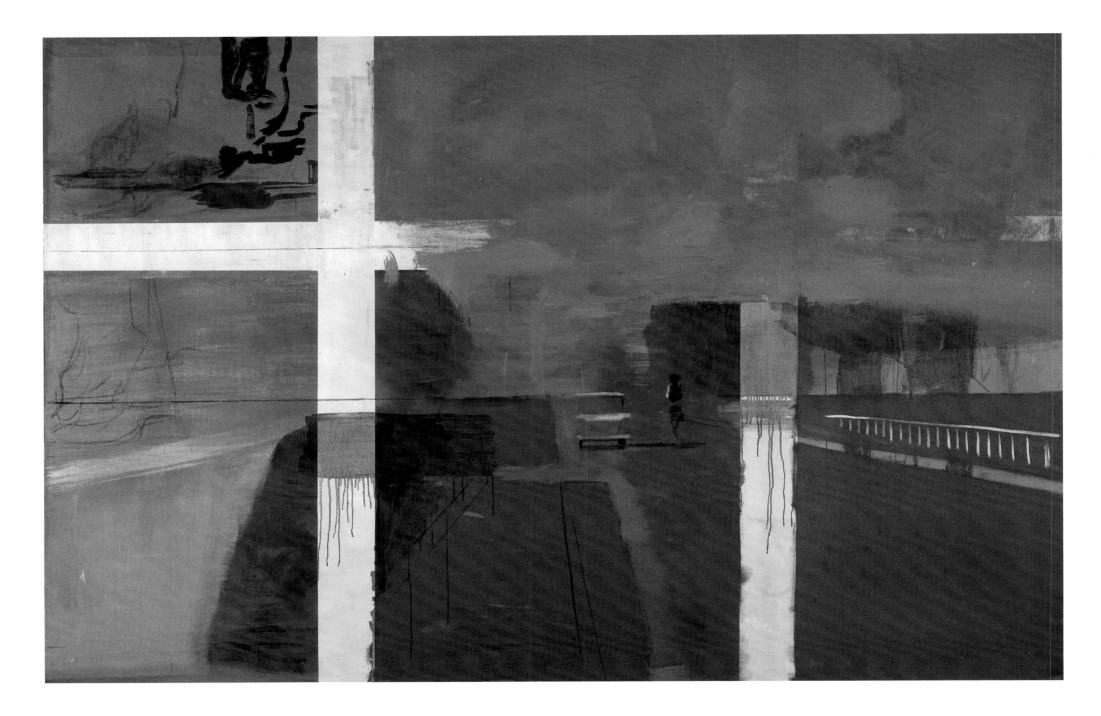

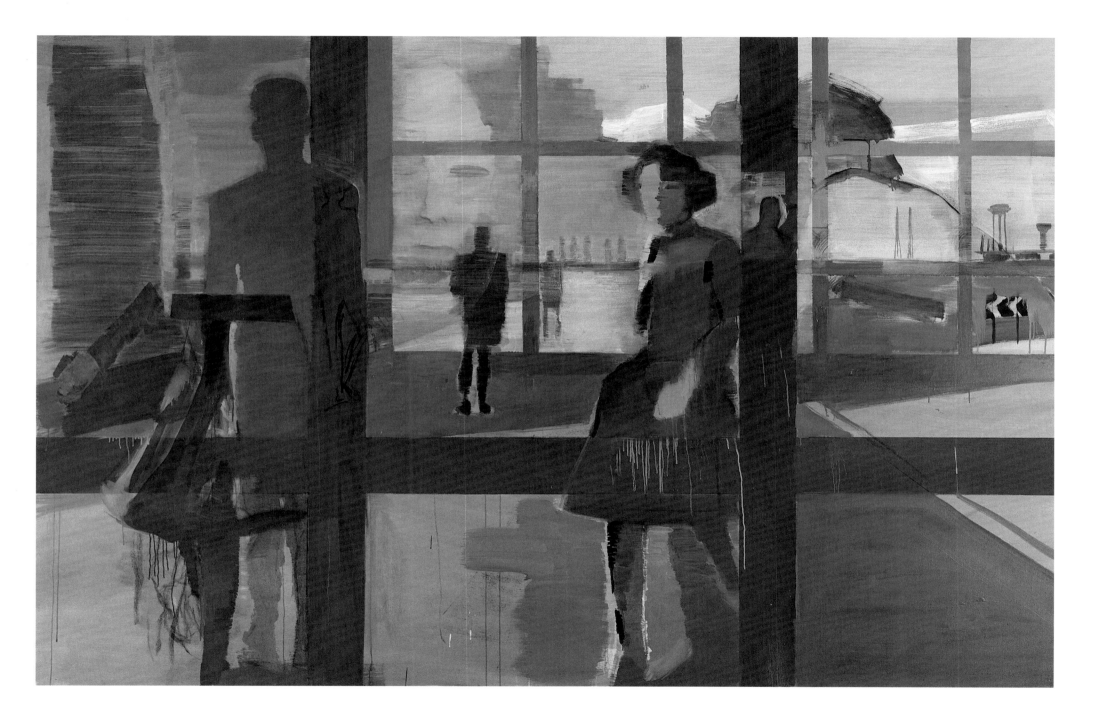

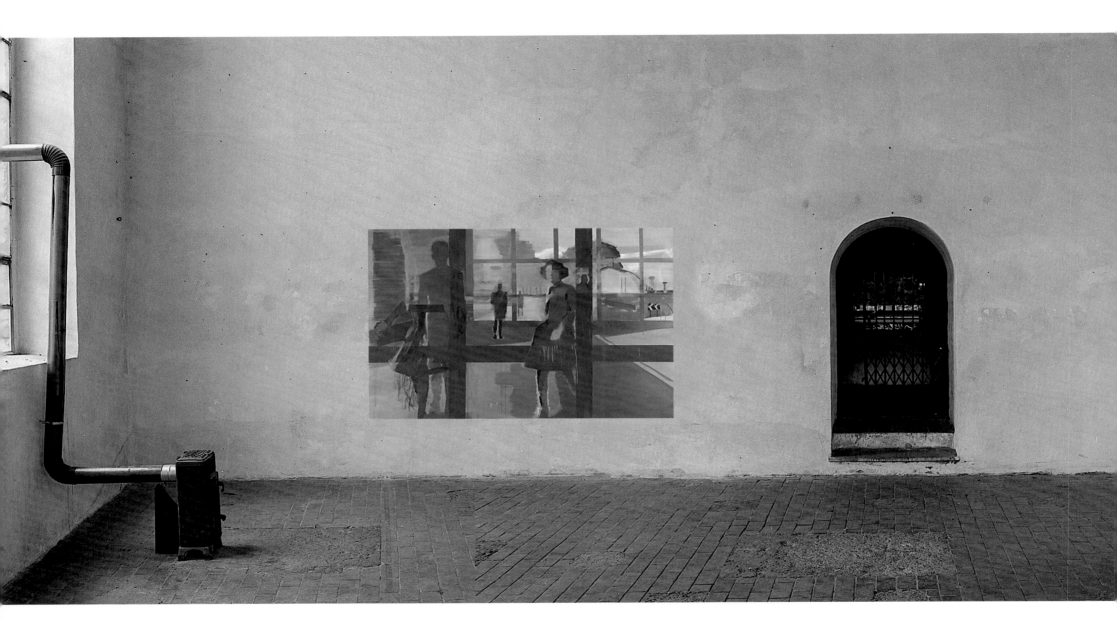

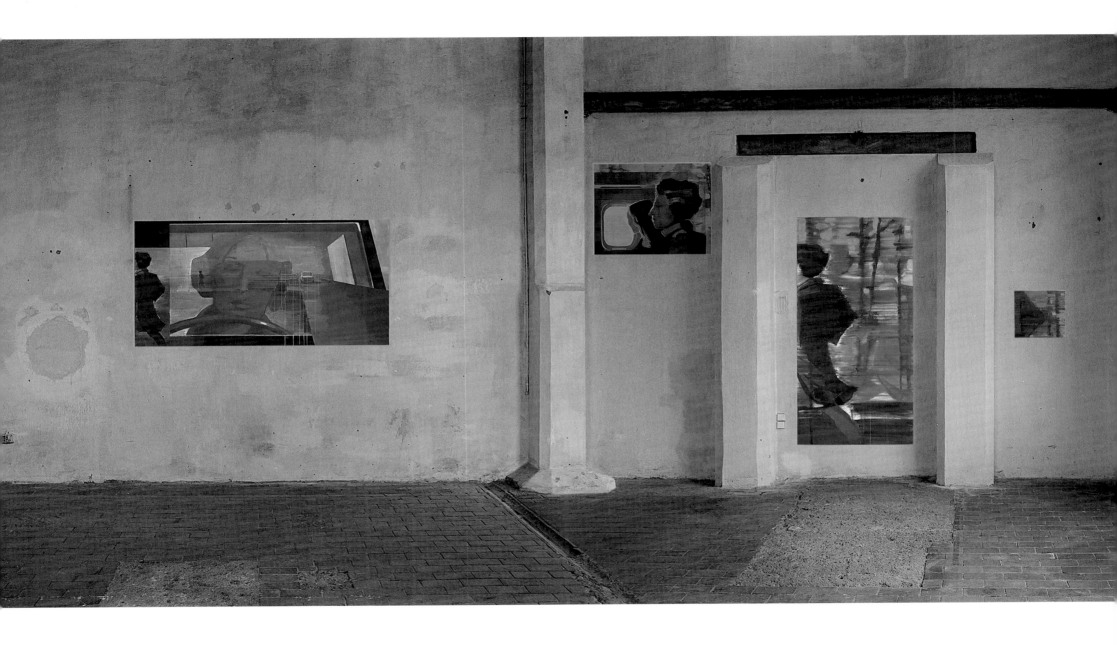

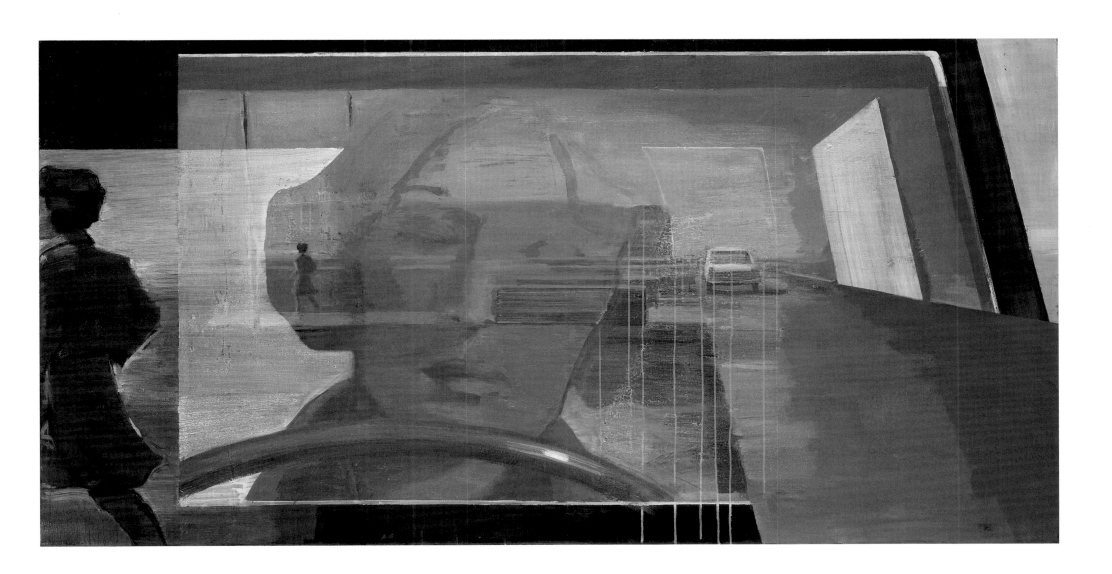

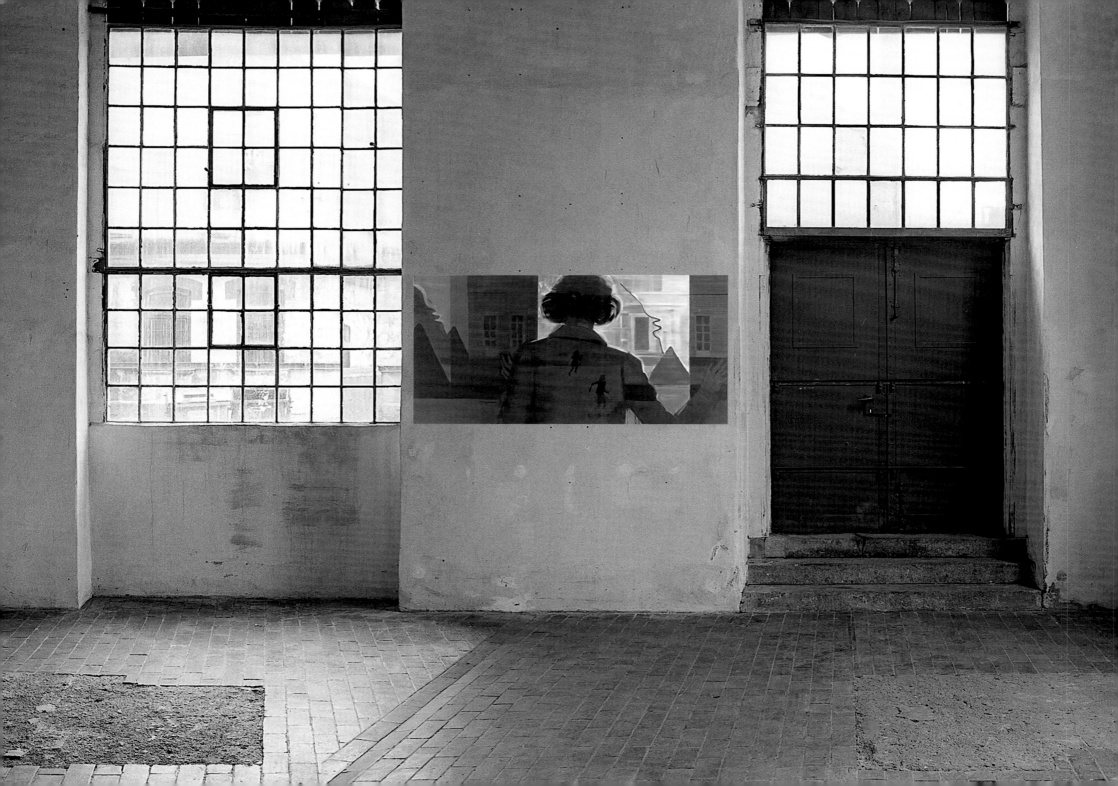

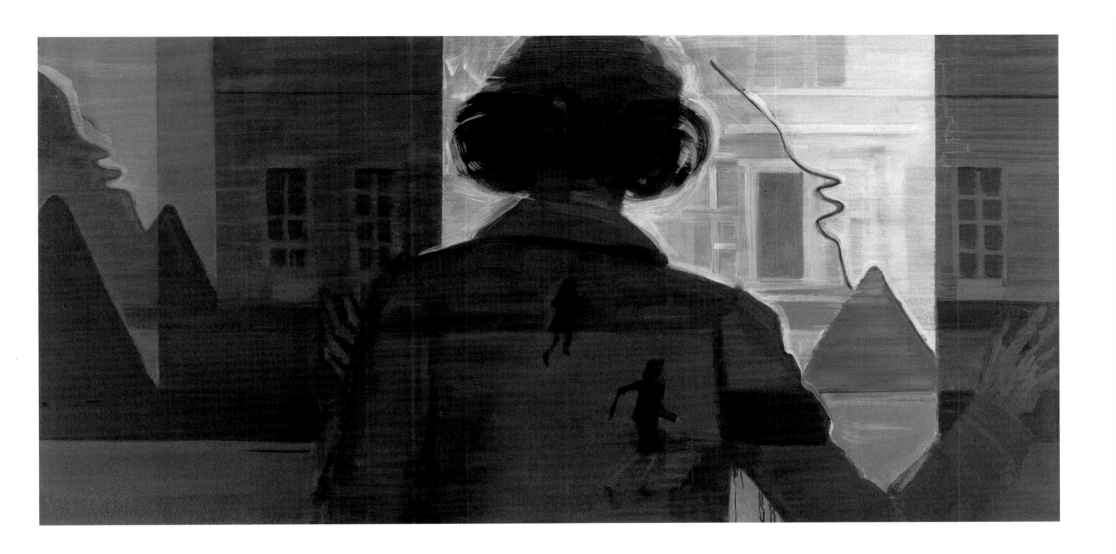

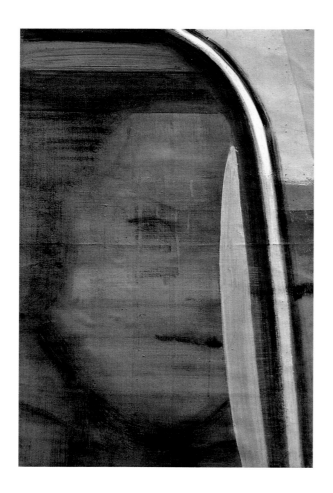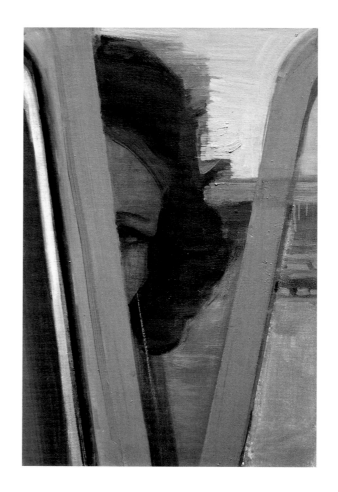

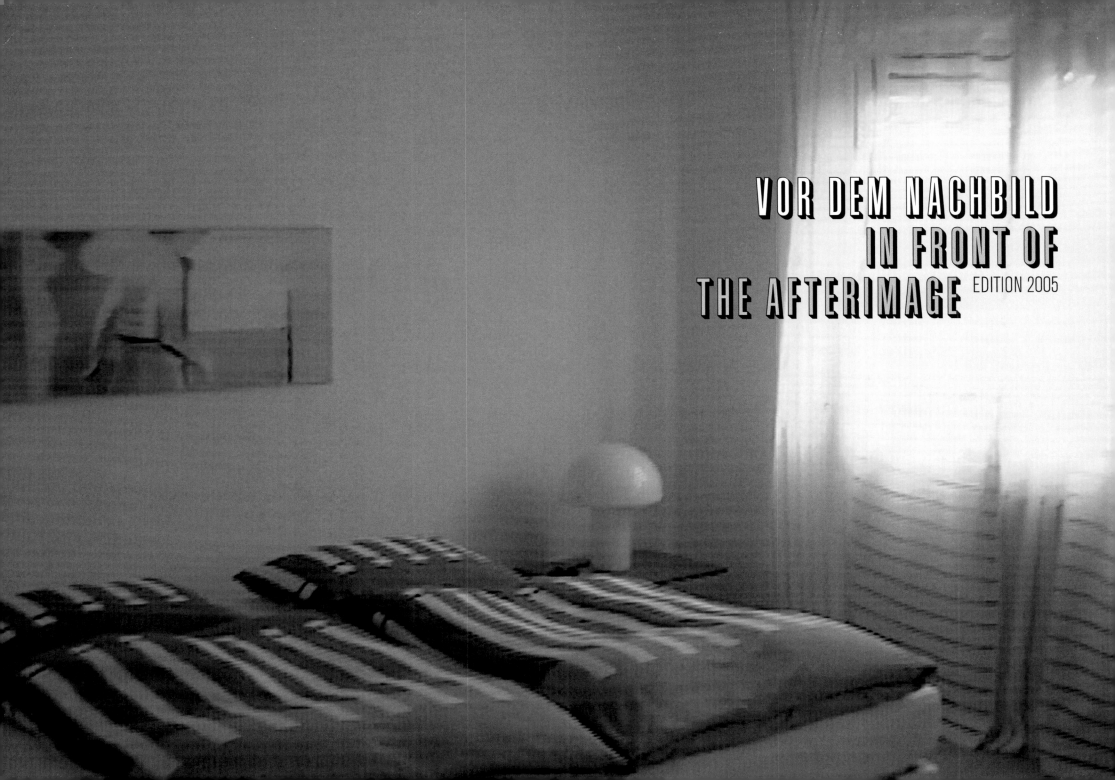

VOR DEM NACHBILD
IN FRONT OF
THE AFTERIMAGE EDITION 2005

VOR DEM NACHBILD

Der Übergang vom Vorbild zum Nachbild, vom Filmstill zum gemalten Bild, welches ausgestellt, inszeniert, reproduziert und verkauft wurde, rückte für mich seit dem Jahr 2001 ins Zentrum meiner Aufmerksamkeit. Durch die Konfrontation mit den Orten, an welchen sich meine Malereien befanden – Privatwohnungen und Unternehmen – erhielt ich eine andere, mir fremde Sichtweise auf die eigene Arbeit. Der Transformationsprozess im Atelier war zwar abgeschlossen, aber der neue Kontext, in welchem das jeweilige Bild durch seine neuen Besitzer_innen präsentiert wurde, transformierte das Bild weiter. Es erschien mir bisweilen als ein Zugriff, Angriff auf oder gar Eingriff in das Bild. Über den ursprünglichen filmischen Raum und den gemalten Bildraum legte sich eine zusätzliche Ebene des realen gegenwärtigen Raumes. Ich suchte nicht mehr vorrangig illusionäre Räume zwischen den Bildern, sondern bildnerische Möglichkeiten, auf Räume außerhalb der Kunst zu verweisen.

Aus diesem Interesse heraus besuchte ich in den Jahren 2002 und 2003 die Käufer_innen meiner Arbeiten, ausgestattet mit Aufnahmegerät und Videokamera. In Kurzinterviews befragte ich sie zu ihrem persönlichen Verhältnis zum erworbenen Bild:

1 Welche Eigenschaften des Kunstwerks waren ausschlaggebend für den Ankauf?
2 Wie hat sich das Verhältnis zum Bild verändert, seit Sie es erworben haben?
3 Bei welcher Tätigkeit nehmen Sie das Bild in ihrem Alltag wahr?

Nach Beantwortung der letzten Frage wurden die genannten Tätigkeiten von den Interviewteilnehmenden vor laufender Kamera nachvollzogen: Sie bewegten sich im Raum, ganz wie in ihren alltäglichen Verrichtungen. Aus den aufgezeichneten Videosequenzen wählte ich einzelne Standbilder aus, um sie erneut malerisch zu übersetzen. Für die Ausstellung „Nachbilder 2003–2005" in der Galerie Bose, Wittlich, ließ ich ausgewählte Videostills collageartig mit Fragmenten aus den Repros der Malereien verschmelzen. So entstand meine erste Edition digitaler Fotomontagen.

IN FRONT OF THE AFTERIMAGE

Since the year 2001 the transition from model to reproduction, from film still to a painting that was exhibited, staged, reproduced and sold, had become the focus of my attention. My confrontation with the places in which my paintings are held – private homes and companies – provided me with another point of view from which to look at my work, one that was alien to me. The transformation process in the studio had been completed, but the new contexts in which the individual paintings were presented by their new owners further transformed them. It sometimes seemed to me that this was an incursion, an attack, even an intrusion into the painting. An additional layer, that of the real, present space, was superimposed onto the original filmic space and the painted pictorial space. Instead of concentrating on the search for illusory spaces between the images I looked for sculptural ways of referring to spaces beyond art.

This interest led me in 2002 and 2003 to visit the buyers of my works, equipped with a sound-recorder and a video camera. In short interviews I asked them about their personal relationships with the paintings they had bought:

1 Which of the work's qualities were decisive in the decision to buy the work?
2 How has your relationship to the painting changed since you acquired it?
3 In the course of which everyday activities are you aware of the painting?

After answering the last question, the participants were filmed recreating the activities they had listed: they moved around the space as they would during their everyday activities. I selected individual stills from the video sequences and transposed them back into painting. For the exhibition "Nachbilder 2003–2005" (Afterimages 2003–2005) at Galerie Bose, Wittlich, I blended selected video stills in a collage-like manner with fragments from reproductions of the paintings. The result was my first edition of digital photo montages.

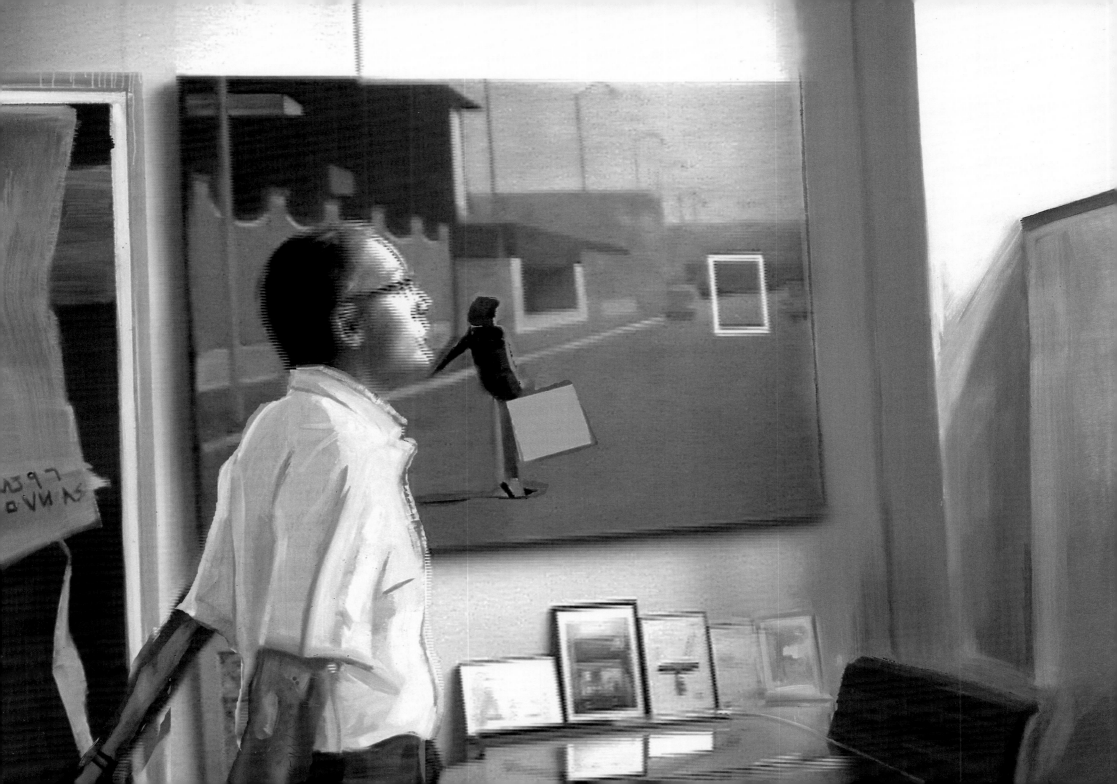

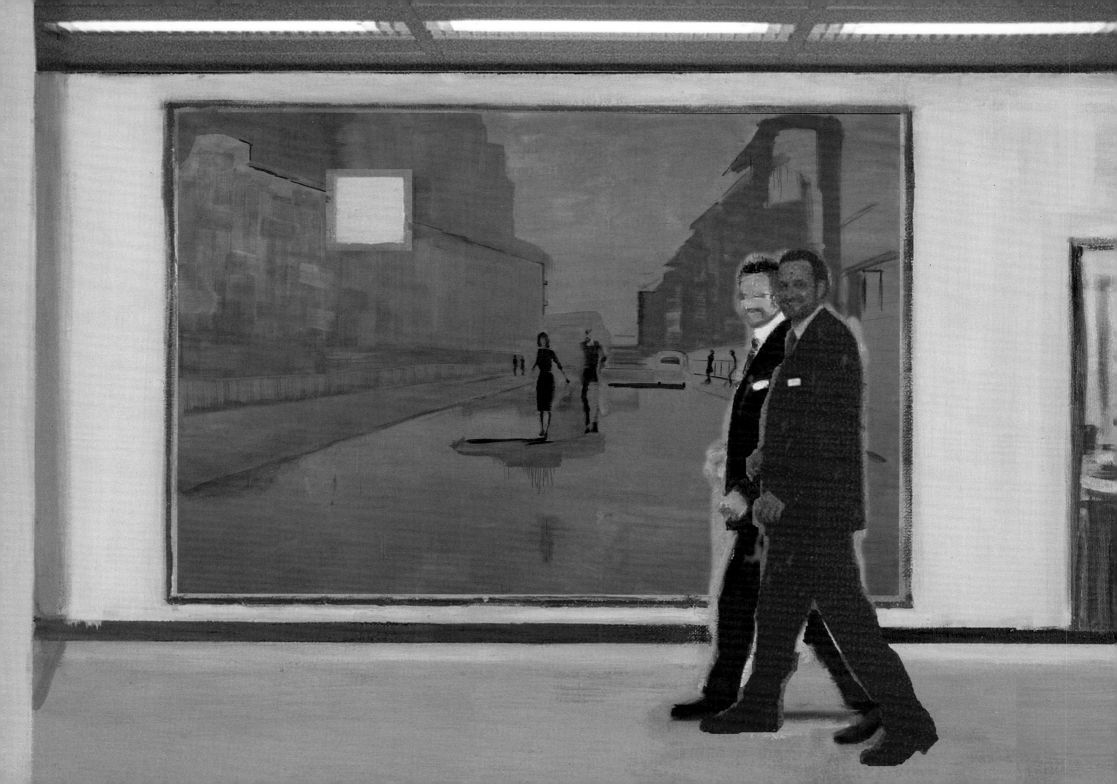

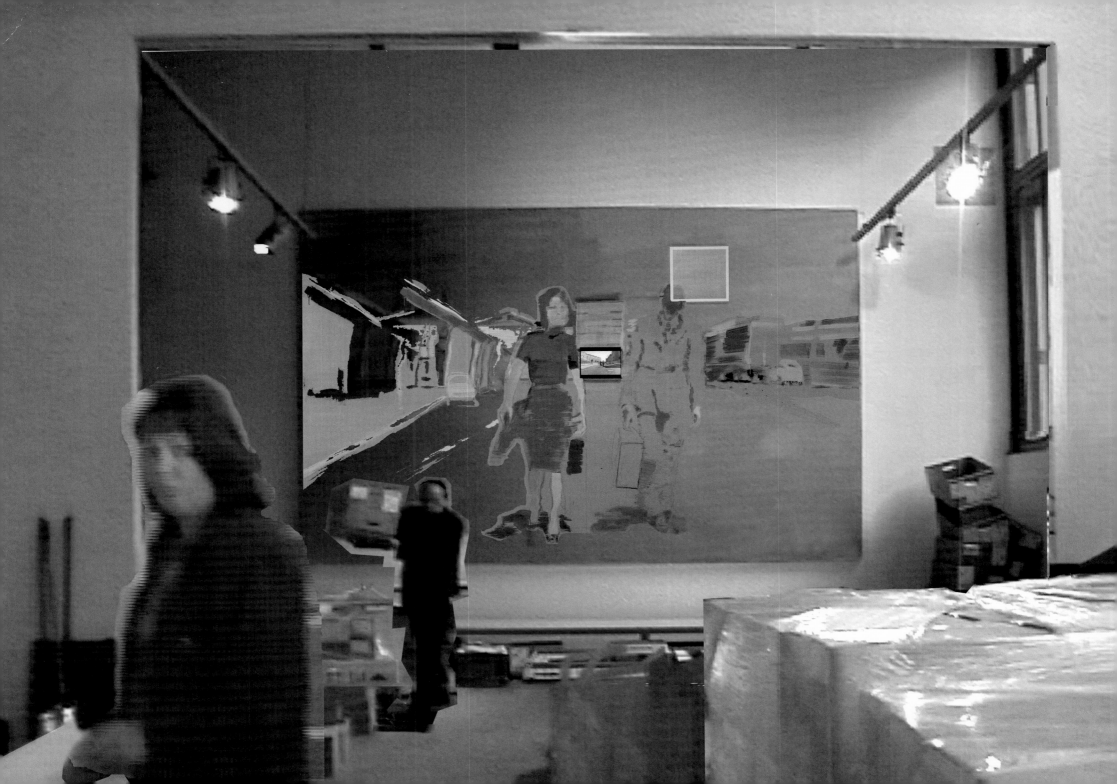

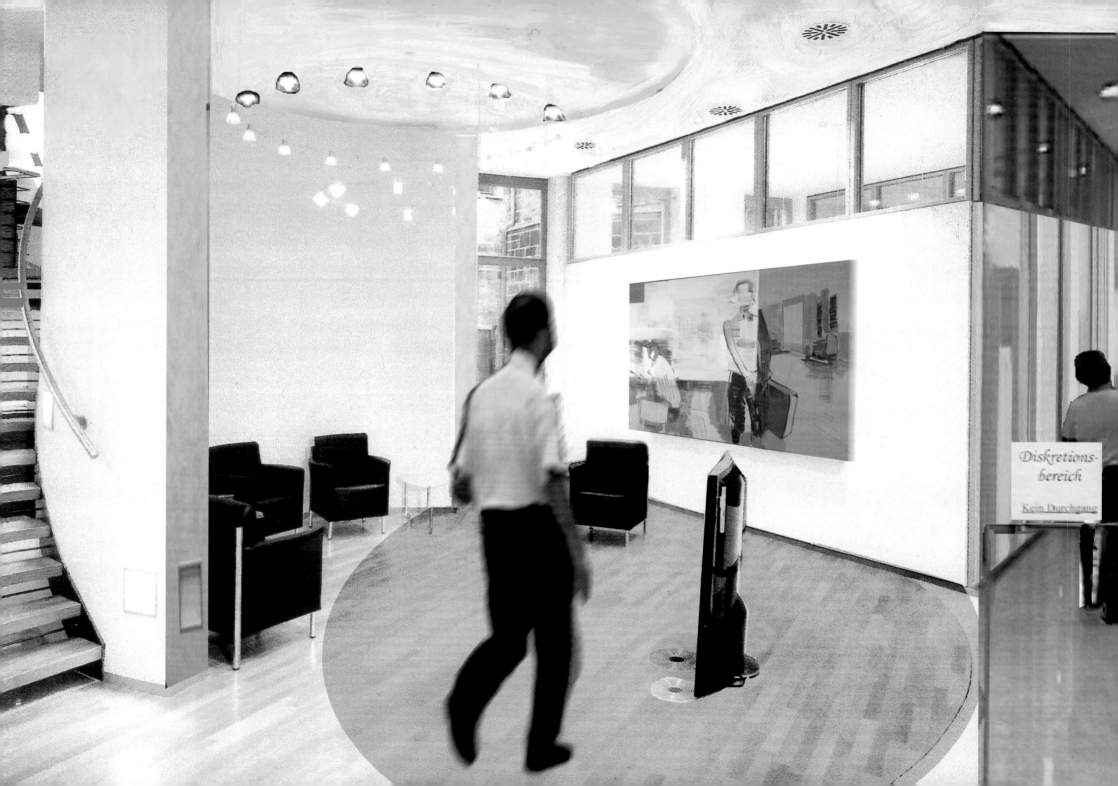

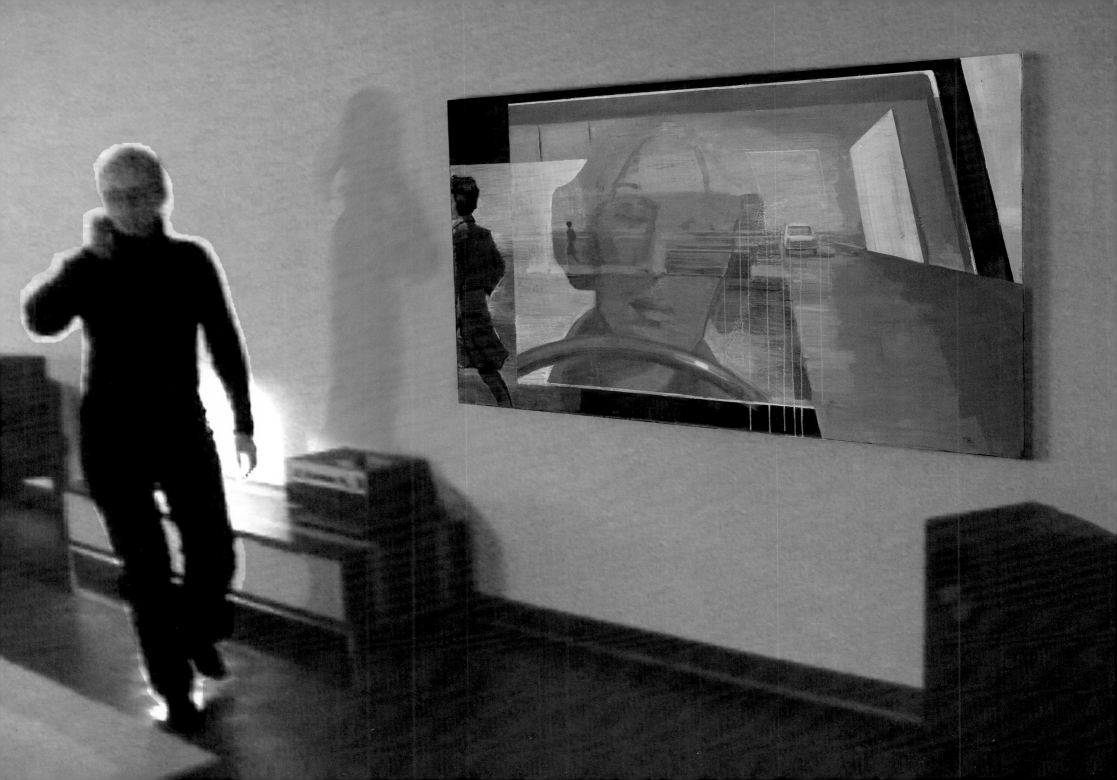

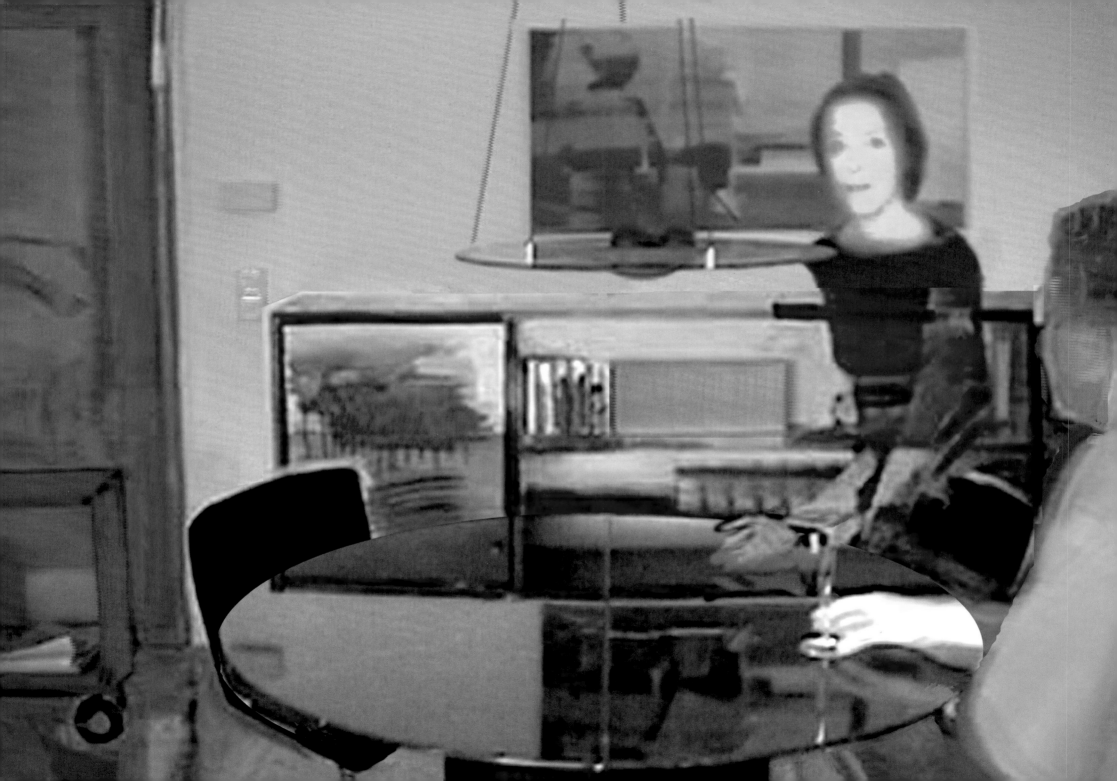

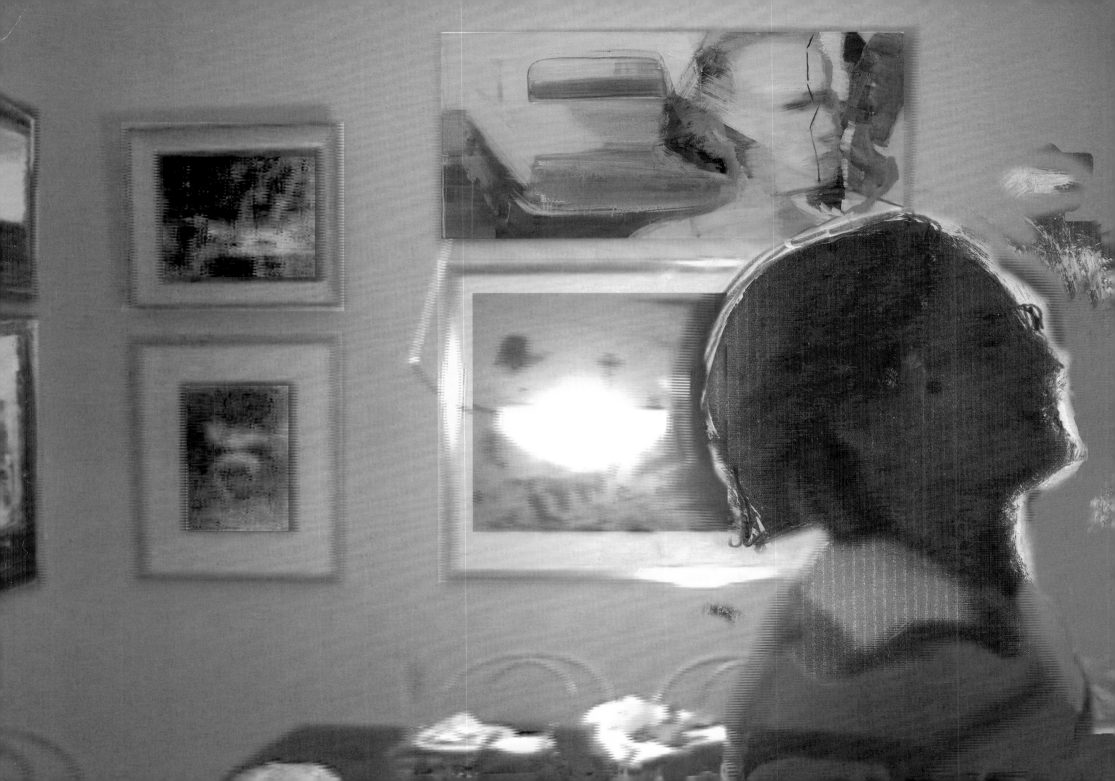

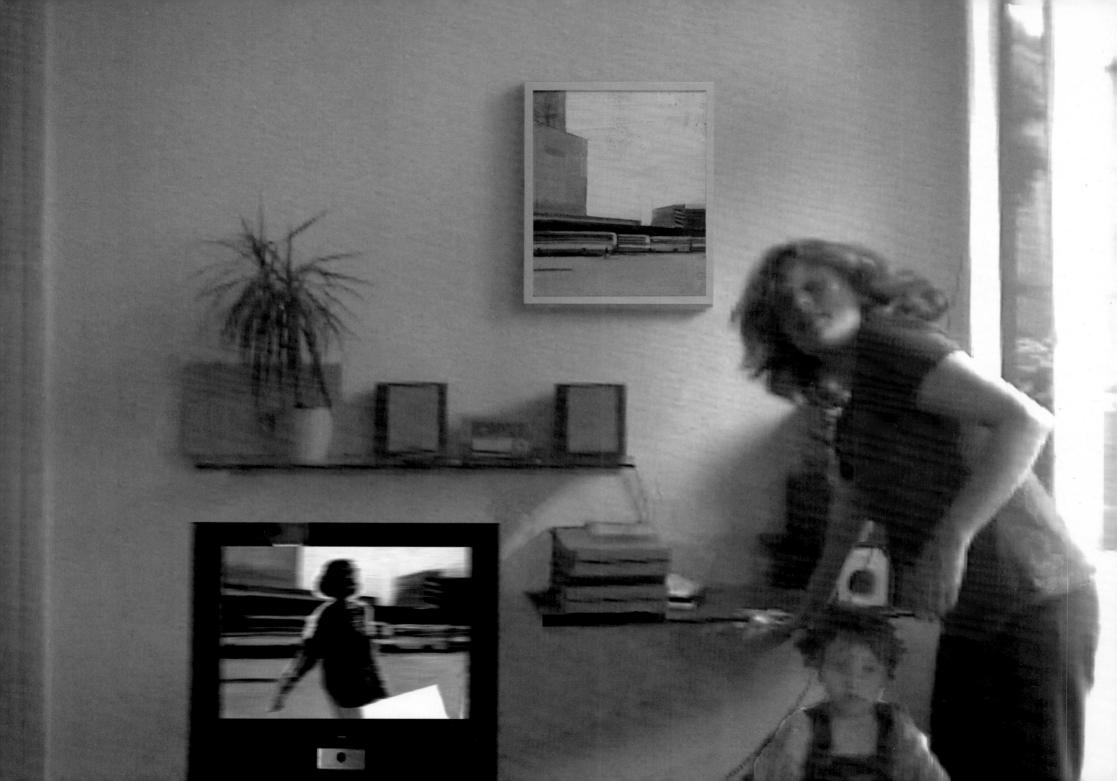

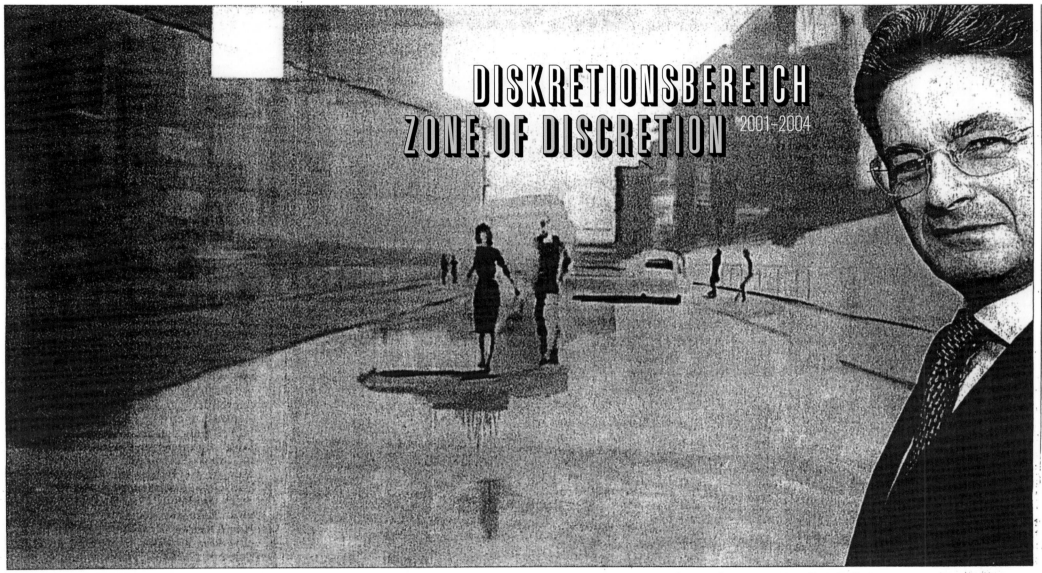

DISKRETIONSBEREICH
ZONE OF DISCRETION 2001–2004

Qualität hat keinen Preis: Für 10 000 Mark erstand Albrecht Schmidt dieses Bild von Verena Landau. Es stammt aus der Serie „Pasolini-Stills". Foto: Brenninger

Dienstleistung fürs Auge

Bank-Vorstandssprecher Albrecht Schmidt über die neue Kunsthalle der Hypo-Kulturstiftung

DISKRETIONSBEREICH

THOMAS KLEMM

In ihrem „Diskretionsbereich" agiert Verena Landau auf einem seit jeher schwierigen Feld im Kunstbetrieb. Über mögliche Fragestellungen zur Autonomie eines Kunstwerkes bis zur Positionierung eines Künstlers und seines Werkes in der Gesellschaft wird der diskursive Rahmen weit gespannt.

Eine Grundlage bei allen auftretenden Fragen bleibt dabei stets die Dichotomie zwischen der wirtschaftlichen Notwendigkeit im Schaffensprozess und der Ökonomie als Feind der freien künstlerischen Äußerung. Dabei stellt sie sich keineswegs in das Aktionsfeld ewig kulturpessimistischer Allgemeinplätze. Vielmehr entspinnen sich alle hier gezeigten Arbeiten aus einer Begebenheit, die Landaus Schaffen der letzten drei Jahre grundlegend dominiert: Im Mai 2001 erschien im Münchner Kulturteil der „Süddeutschen Zeitung" eine halbseitige Fotografie des ehemaligen Vorstandssprechers der Hypo Vereinsbank. Der Fotograf lichtete den als aggressivsten Banker Deutschlands berüchtigten Albrecht Schmidt vor einem Bild ab, welches Verena Landau kurze Zeit vorher an die HypoVereinsbank verkauft hatte. Banker und Bild verschmolzen zu einem Ensemble, das der Künstlerin nicht egal sein konnte. Das Absurde dieser Situation lag darin, daß es sich bei diesem Werk um eine gemalte Szene aus Pier Paolo Pasolinis Film „Mamma Roma" handelte. Der Marxist Pasolini, nun selbst ohne jede Stimme, wird gleichsam degradiert zum Themengeber für die Selbstdarstellung und Inszenierung des Finanzkapitals. Neben einer zunehmenden Thematisierung der grundsätzlichen Schwierigkeiten einer Zusammenarbeit von Künstlern und großen Finanzinstituten war die Auseinandersetzung mit dem Phänomen des Managerportraits die Konsequenz Landaus aus dieser Situation.

ZONE OF DISCRETION

In "Diskretionsbereich" (zone of discretion) Verena Landau acts in a sphere that has always been fraught in the art business. The discursive framework encompasses possible questions ranging from the autonomy of a work of art to the positioning of artists and their oeuvres in society.

The dichotomy between economic necessity in the process of creation and economics as an enemy of free artistic expression remains a basic tenet of all of the questions raised. Landau by no means positions herself among those defined by permanently pessimistic commonplaces about culture. Instead, all of the works shown here have grown out of a fact that has fundamentally dominated her oeuvre during the past three years. A half-page photograph of the former spokesperson of the board of the HypoVereinsbank was published in the Munich "Culture" section of the "Süddeutsche Zeitung" newspaper in May 2001. The photographer captured Albrecht Schmidt, who was notorious as one of Germany's most aggressive bankers, in front of a painting that Verena Landau had sold to the HypoVereinsbank shortly beforehand. The banker and the painting fused to create an ensemble that the artist was not able to regard with indifference. The absurdity of the situation lay in the fact that this work consisted of a scene painted from Pier Paolo Pasolini's film "Mamma Roma." The Marxist Pasolini, unable to speak for himself, was degraded in the process to the status of a medium in the self-representation and staging of financial capital. For Landau the situation resulted not only in an increasing focus on the subject of the fundamental difficulties of cooperation between artists and big financial institutions, but also in an engagement with the phenomenon of portraits of managers.

Quelle (Auszug): Thomas Klemm, Diskret und verbindlich. Anmerkungen zur Ausstellung „Diskretionsbereich" vom 19. Oktober 2004, in: „Diskretionsbereich" (Ausst.-Kat. Kunstverein Leipzig und Kunsthaus Erfurt), 2005 Source (excerpt): Thomas Klemm, Diskret und verbindlich. Anmerkungen zur Ausstellung "Diskretionsbereich" vom 19. Oktober 2004, in: Diskretionsbereich (exh. cat. Kunstverein Leipzig and Kunsthaus Erfurt), Leipzig and Erfurt, 2005.

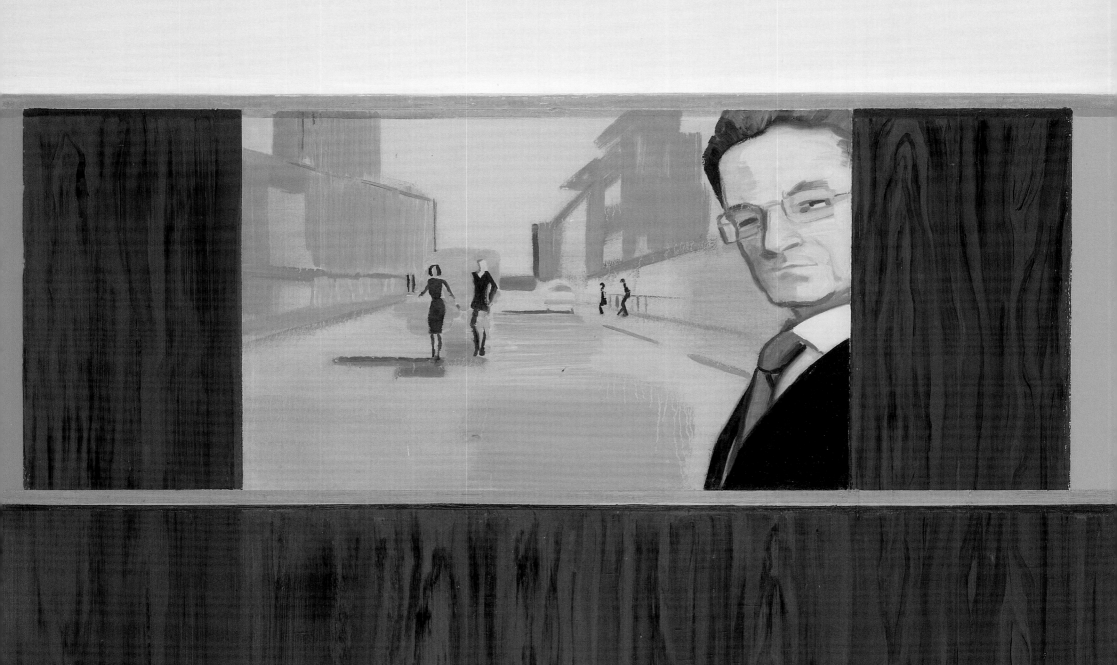

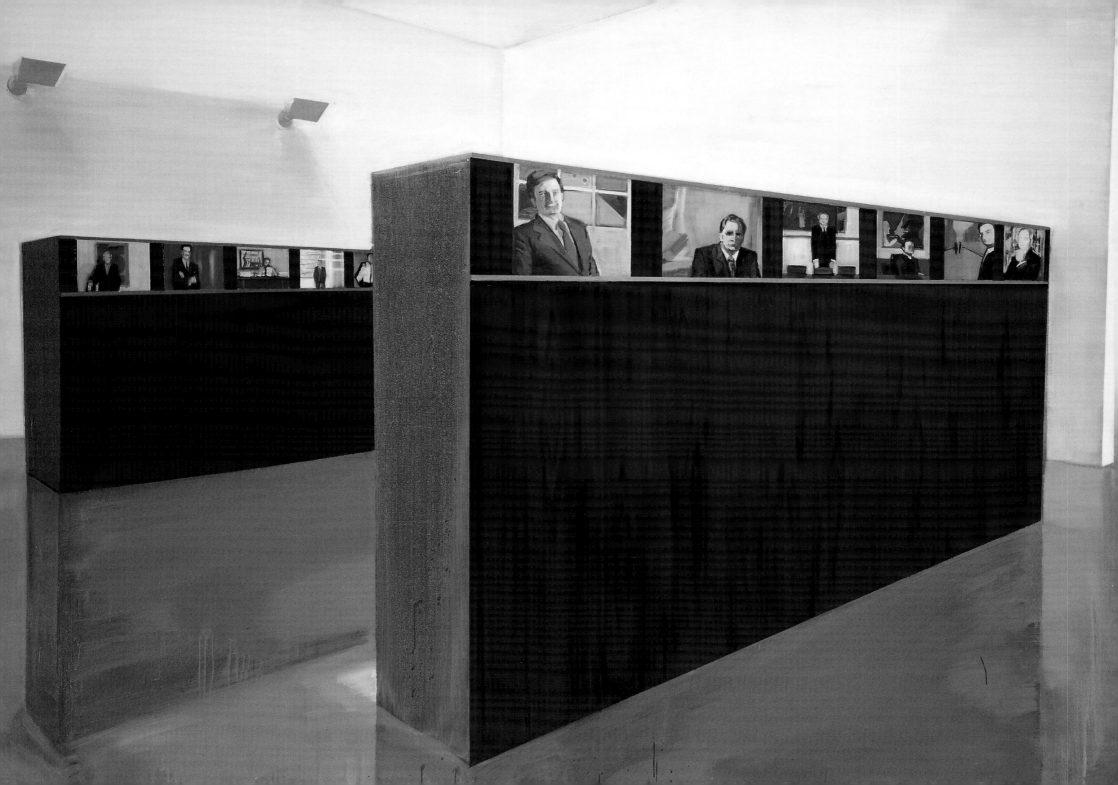

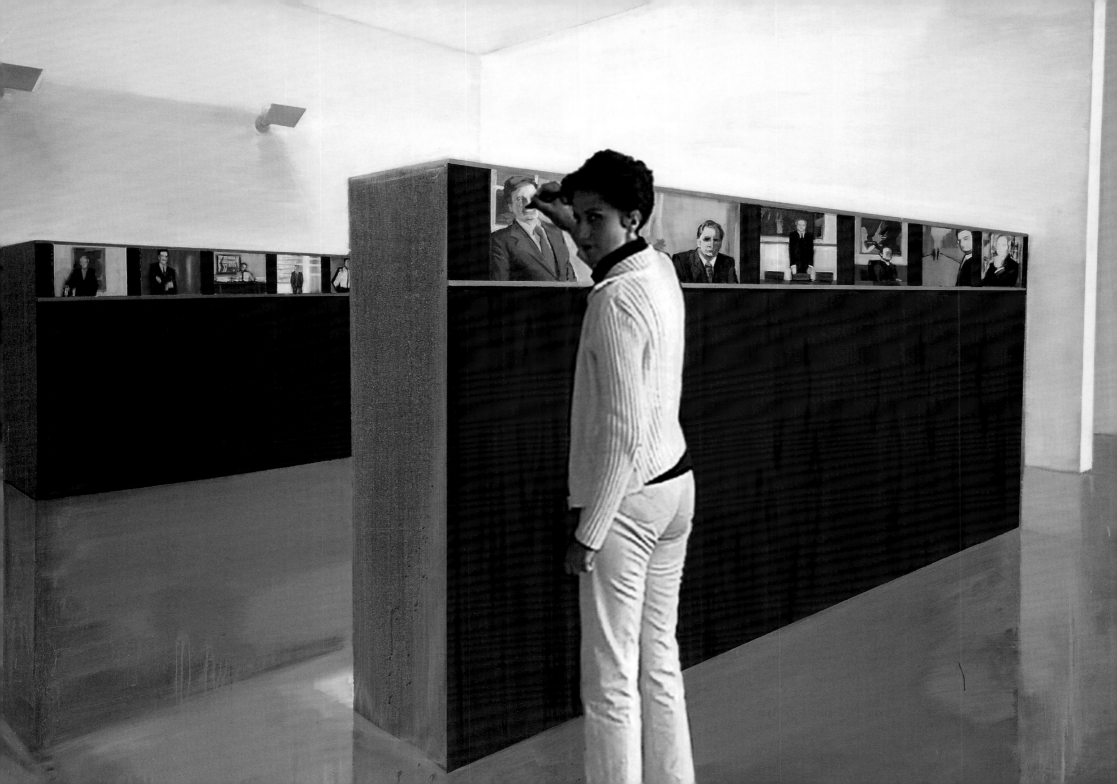

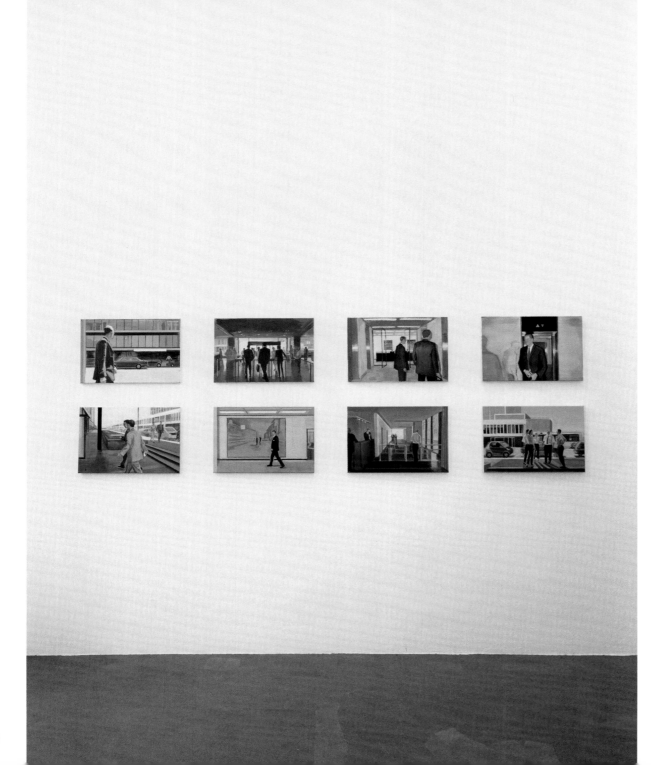

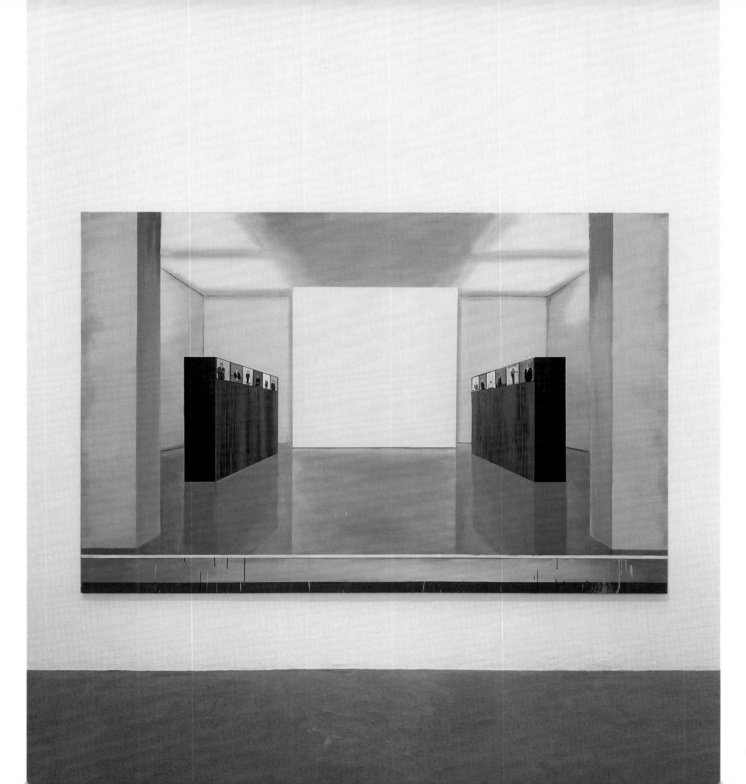

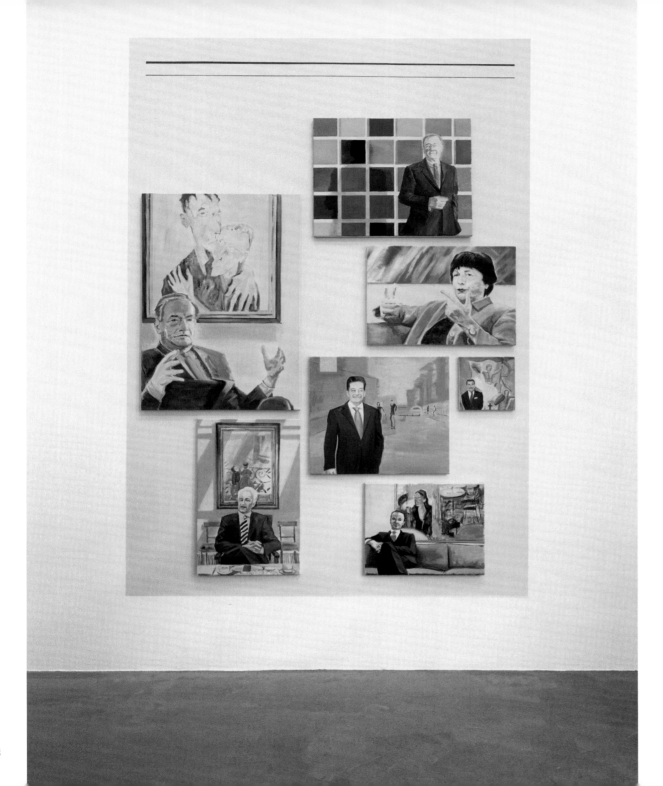

48

ACHT ZEIGEN
ST ALS HERRSCHAFTSSTRATEGIE

Vorankündigung
ab 19. Februar

MACHT ZEIGEN
KUNST ALS HERRSCHAFTSSTRATEGIE

VIER
STRATEGIEN
FOUR
STRATEGIES
2003–2010

VIER STRATEGIEN IM UMGANG MIT VEREINNAHMUNG VON KUNST

FOUR STRATEGIES FOR DEALING WITH THE INSTRUMENTALISATION OF ART

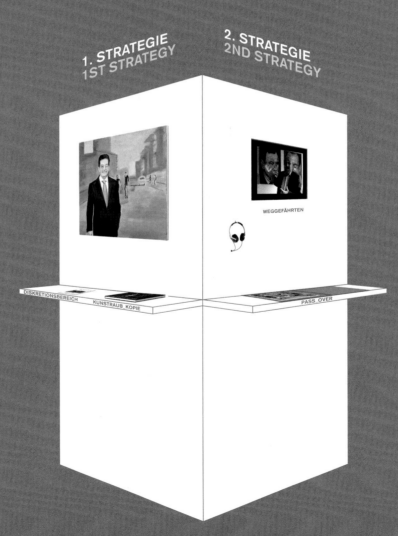

1. STRATEGIE
1ST STRATEGY

2. STRATEGIE
2ND STRATEGY

Malerische Wiederaneignung

Die Strategie der malerischen Wiederaneignung verfolgte ich in den Projekten „Diskretionsbereich" und „Feindbild-Verleih". 2005 besuchte ich auf Einladung des „Dachverbands der kritischen Aktionärinnen und Aktionäre e. V." Hauptaktionärsversammlungen von Konzernen, um meine „Feindbilder" aus der Nähe zu betrachten. Ich filmte überwiegend die Eingänge der Veranstaltungen, Videostills dienten als Vorbilder für die Malereiserie „passover".

Painterly appropriation

I pursued the strategy of painterly appropriation in the projects "Diskretionsbereich" (zone of discretion) and "Feindbild-Verleih" (enemies for rent). In 2005 I was invited by the Dachverband der kritischen Aktionärinnen und Aktionäre e. V. (Association of Critical Shareholders) to attend the main shareholders' meetings of companies in order to observe my "enemies" at close quarters. I mainly filmed the entrances to the meetings, and the video stills served as a starting point for the painting series "passover".

Kooperation mit Konzernkritiker_innen

2006 folgte die Edition „pass_over", bestehend aus Fotomontagen. Diese wurde gemeinsam mit Henry Mathews, dem damaligen Geschäftsführer der „Kritischen Aktionärinnen und Aktionäre" zugunsten des Dachverbands produziert. Kurze Zeit später verstarb Mathews plötzlich. Zum Gedenken produzierte ich einen Videointerviewfilm mit dem Titel „Weggefährten".

Cooperation with critics of corporations

The edition "pass_over" followed in 2006, consisting of photo montages. These were produced for the benefit of the association together with Henry Mathews, who was the Managing Director of the "Kritische Aktionärinnen und Aktionäre" at the time. Mathews died unexpectedly shortly afterwards. In his memory I produced an interview film entitled "Weggefährten".

Kompensation

Nach einem Verkauf an eine Bank beschloss ich, die Einnahmen in ein konzernkritisches Projekt zu investieren. 2007 führte ich ein interkulturelles Jugendprojekt in Litauen durch. Die deutschen und litauischen Jugendlichen gestalteten eine Postkartenedition, um auf die Gefahren der Ölplattform D6 im Naturschutzgebiet „Kurische Nehrung" hinzuweisen. Die Wahl des Ortes geschah vor dem Hintergrund der Kreditvergabe deutscher Banken an den russischen Ölkonzern LUKOIL, der für den Bau des D6-Felds verantwortlich ist.

Compensation

After a sale to a bank I decided to invest the proceeds in a project critical of corporations. In 2007 I carried out an intercultural youth project in Lithuania. The German and Lithuanian young people designed a postcard edition highlighting the dangers of the oil platform D6 in the nature-protection area of the Curonian Spit. The choice of this location was made against the background of the loan granted by German banks to the Russian oil company LUKOIL, which is responsible for the construction of the D6 field.

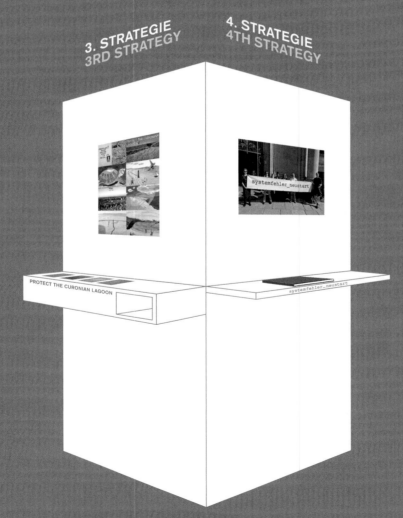

Vernetzung umherschweifender Produzent_innen

Gemeinsam mit der Berliner Künstlerin Ute Z. Würfel und weiteren künstlerischen und politischen Akteur_innen entwickelt sich seit 2005 das Projekt „systemfehler_neustart". Dieses will auf die permanent stattfindende Enteignung von Kulturschaffenden aufmerksam machen. „systemfehler_neustart" versucht, die sich zuspitzenden gesellschaftlichen Tendenzen auch selbst zu durchbrechen, indem ein Prinzip sozialökonomisch gleichberechtigter Beziehungen zwischen allen Projektbeteiligten praktiziert wird.

Connecting peripatetic producers

Together with the Berlin-based artist Ute Z. Würfel and other artistic and political players, the project "systemfehler_neustart" (system error_restart) has been in development since 2005. It aims to draw attention to the constant expropriation of creative people in the cultural sector. "systemfehler_neustart" itself attempts to break through the increasingly acute social tendencies by implementing a principle of socio-economic equality in the relationships between all of those involved in the project.

FEINDBILD-VERLEIH

THOMAS KLEMM

Verena Landau verleiht Feindbilder. Ihre Feind-Bilder manifestieren sich in Managerportraits und Abbildungen von Politikern, die als Bildtypus eine Gemeinsamkeit besitzen: Die abgebildeten Personen wurden aus Repräsentationsgründen vor einem Kunstwerk fotografiert. Die Malerin rief Leipziger Bürger dazu auf, aus einem „Bild-Pool", bestehend aus etwa zwanzig Portraitfotos, die aus Tageszeitungen, Illustrierten und dem Internet entnommen wurden, ihren „Lieblingsfeind" auszuwählen. Anschließend fertigte Verena Landau eine malerische Umsetzung der Vorlage an, lieferte das Feind-Bild in Öl auf Leinwand persönlich an und hängte es an einem exponierten Platz im Wohnraum der temporären Besitzer auf. Die Teilnehmer dieser Kunstaktion hatten so die Möglichkeit, sich für mindestens zehn Tage in ihren eigenen vier Wänden tagtäglich mit „ihrem Feind" zu konfrontieren. Zu Beginn wie auch am Ende des Verleihzeitraums wurden Interviews über die Erfahrungen im täglichen Erleben des persönlichen Feindbildes geführt und auf Video aufgezeichnet. So entstand eine Sammlung von zehn Interviews zwischen der Künstlerin und Interviewpartnern aus unterschiedlichen Berufsgruppen und sozialen Milieus. Die aus den Aufzeichnungen gefilterten Standbilder und Textfragmente wurden in Videosequenzen verarbeitet und gemeinsam mit den aus dem Verleih zurückgekehrten Malereien präsentiert.

ENEMIES FOR RENT

Verena Landau loans out paintings of enemies. Her concept of "the enemy" is manifested in portraits of managers and depictions of politicians which, as picture types, have something in common: the people depicted were photographed in front of works of art for prestige-related purposes. The painter called upon the citizens of Leipzig to select their "favourite enemy" from a pool of images consisting of approximately twenty photographic portraits drawn from daily newspapers, magazines and the internet. Verena Landau then executed a painting based on the photograph, personally delivered the oil painting of the "enemy", and hung it in a highly visible place in the temporary owner's living space. In this way the participants in this art action were given the opportunity to be confronted with "their enemy" within their own homes for at least ten days. Both at the beginning and at the end of the loan period video-recorded interviews were conducted about everyday experiences of their personal images of enemies. This resulted in a collection of ten interviews by the artist and her interviewees, who belonged to a variety of occupations and social backgrounds. The stills and text fragments filtered out of the recordings were transformed into video sequences and presented together with the paintings that had been returned after the loan period was over.

Quelle (Auszug): Thomas Klemm, Christian Lotz und Katja Naumann (Hg.), Der Feind im Kopf. Künstlerische Zugänge und wissenschaftliche Analysen zu Feindbildern (Studien des Leipziger Kreises. Forum für Wissenschaft und Kunst, Bd. 4; Ausst.-Kat. und Tagungsband), Leipzig 2005 Source (excerpt): Thomas Klemm, Christian Lotz and Katja Naumann (eds.), Der Feind im Kopf. Künstlerische Zugänge und wissenschaftliche Analysen zu Feindbildern (Studien des Leipziger Kreises. Forum für Wissenschaft und Kunst, vol. 4; exh. cat. and conference proceedings), Leipzig 2005.

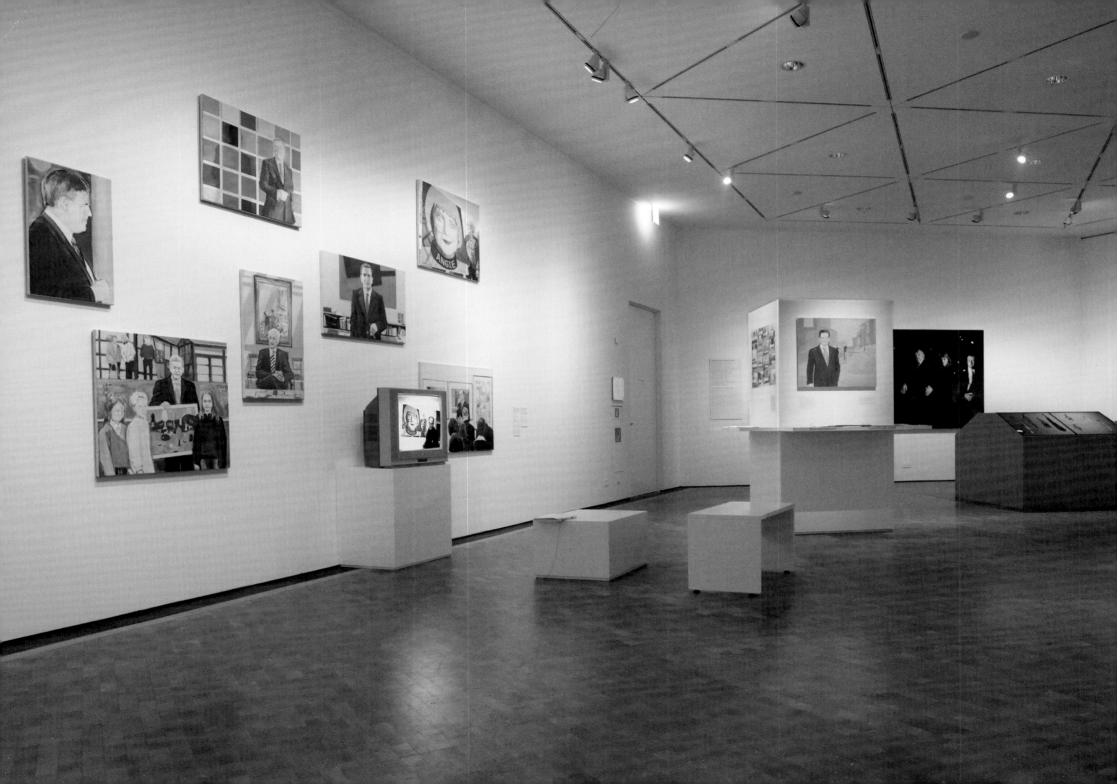

KUNSTRAUB_KOPIE

Der Titel KUNSTRAUB_KOPIE bezieht sich auf eine Aktion von Timm Ullrichs aus dem Jahre 1971 „Kunstdiebstahl als Totalkunst-Demonstration". Die Edition erstellte ich im Jahr 2005 für die von Thomas Klemm kuratierte Ausstellung „Über das Potenzial ungenutzter Möglichkeiten" im Laden für Nichts, Leipzig. Nachdem ich die Strategie der malerischen Wiederaneignung ausgelotet hatte, ging ich der Frage nach, welche Reaktion auf die Vereinnahmung meines verkauften Bildes unter den verschiedenen Möglichkeiten am konsequentesten wäre. Somit nutzte ich ein bisher nicht ausgeschöpftes Potenzial. In dreizehn digitalen Fotomontagen wird die Transformationsgeschichte meines Bildes „Pasolini-Still 04" mit den Stationen eines fiktiven Kunstraubs aus der Vorstandsetage der HypoVereinsbank München erzählt. Im Jahr 2007 widmete ich einen Teil der ersten Auflage der „Edition Kunst gegen Konzerne der CBG (Coordination gegen Bayer-Gefahren)". Der Erlös konnte auf diese Weise in die Unterstützung konzernkritischer Projekte fließen.

ART THEFT_ COPY

The title KUNSTRAUB_KOPIE refers to an action by Timm Ullrichs from the year 1971: "Kunstdiebstahl als Totalkunst-Demonstration". I created the edition in 2005 for the exhibition "Über das Potenzial ungenutzter Möglichkeiten", curated by Thomas Klemm and held at Laden für Nichts, Leipzig. Once I had sounded out the strategy for painterly instrumentalisation, I explored the question as to which of the various possible reactions to the re-instrumentalisation of the painting I had sold would be the most consistent. In this way I could make use of previously unexploited potential. The transformation story of my work "Pasolini-Still 04" is told in thirteen digital photo montages with the stations of a fictitious art theft from the boardroom of the HypoVereinsbank Munich. In the year 2007 I dedicated part of the first edition to "Edition Kunst gegen Konzerne der CBG (Coordination gegen Bayer-Gefahren)" (Edition Art Against Corporations of the Coordination Against Bayer Dangers). This allowed the proceeds to go to projects critical of corporations.

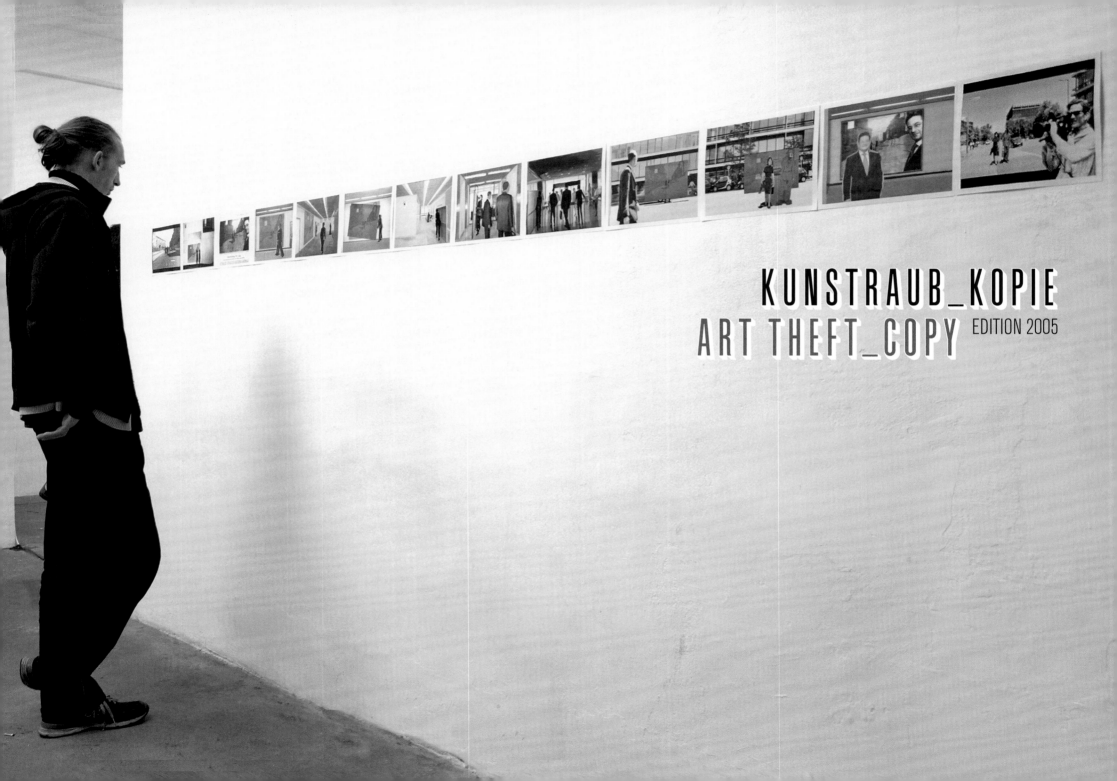

KUNSTRAUB_KOPIE
ART THEFT_COPY EDITION 2005

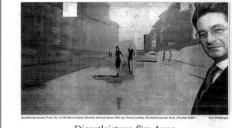

Dienstleistung fürs Auge

Bank-Vorstandssprecher Albrecht Schmidt über die neue Kunsthalle der Hypo-Kulturstiftung

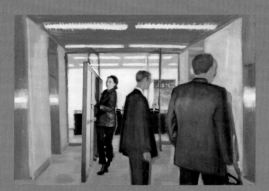

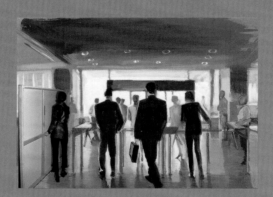

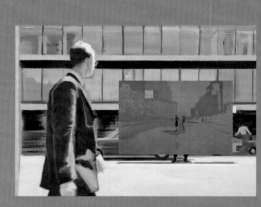

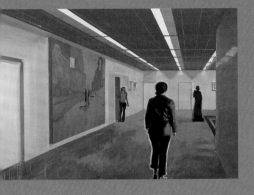
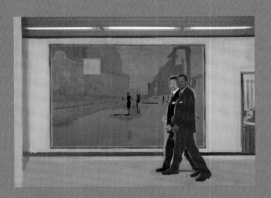
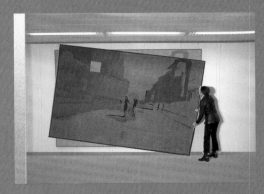
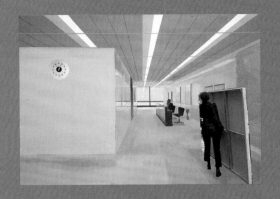
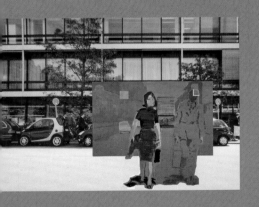
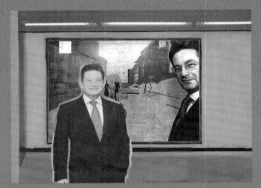
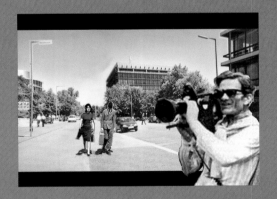

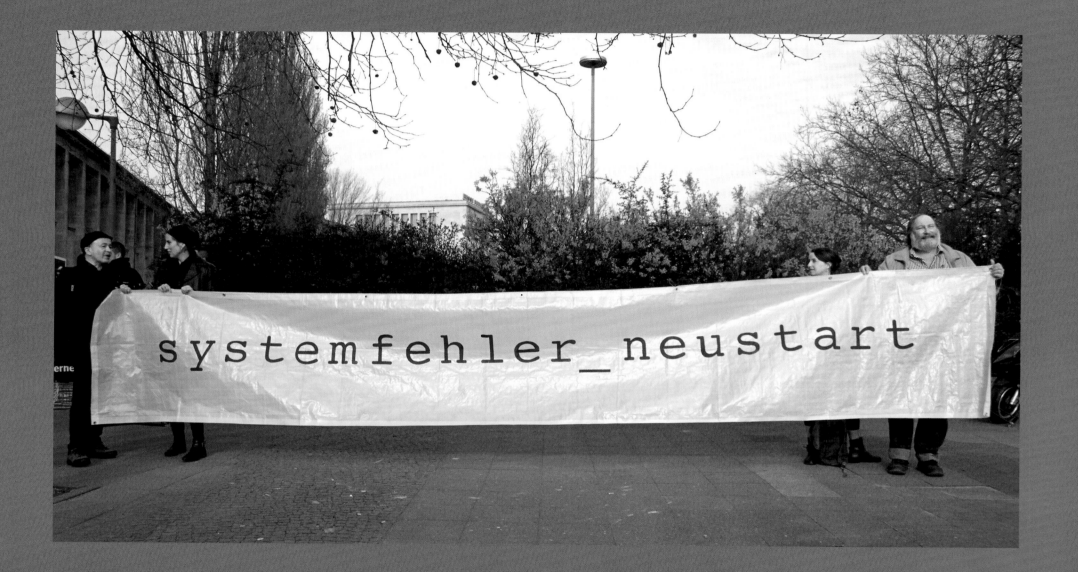

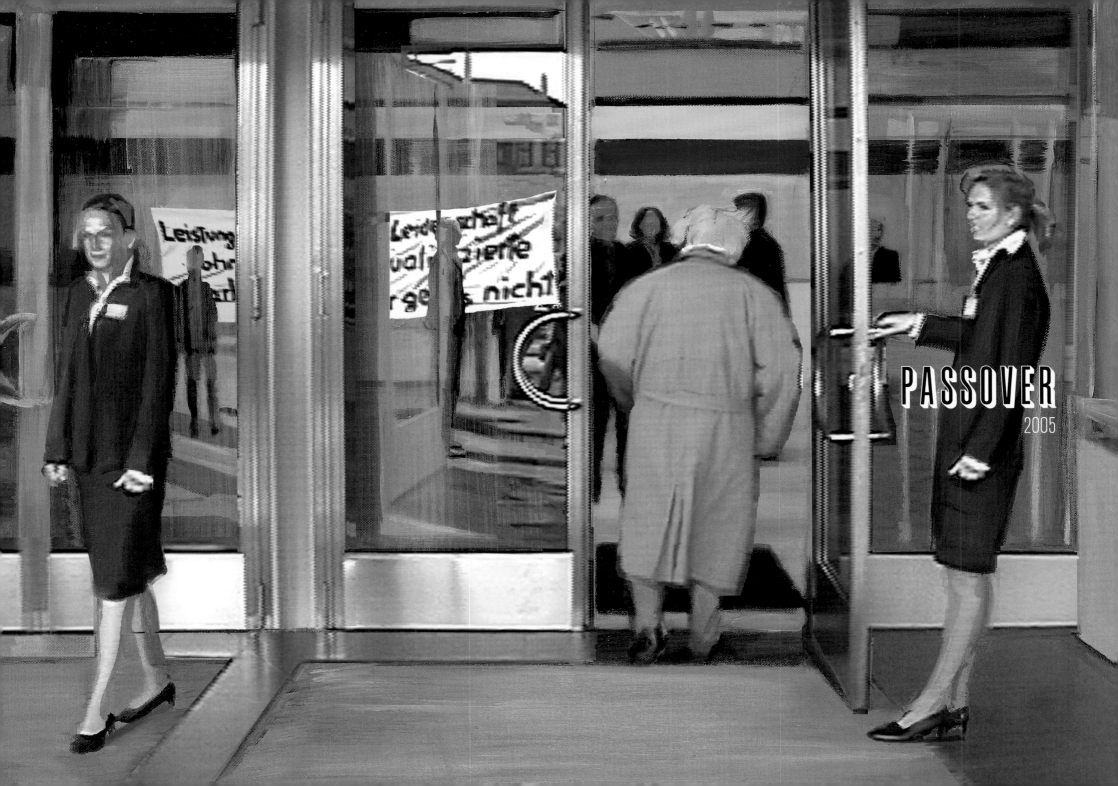

PASSOVER
2005

PASSOVER

TOM HUHN

Verena Landaus Serie „passover" ist mehr als eine statische Darstellung abwesender Gesellschaft; sie beabsichtigt auch, die Erfahrung jener fehlenden Gesellschaft zu erzeugen. Oder anders gesagt: Sie erzeugt die Erfahrung, dass Gesellschaft noch immer fehlt. Schon die Präsentation der Malereien, aus denen die Serie besteht, zielt darauf ab, dass der Betrachter die Werke nicht als separate Gebilde, sondern als einen einzigen vereinten, dynamischen Akt wahrnimmt. Auf merkwürdige Weise fällt die Einzelhaftigkeit der Gemälde in der sie vereinenden Wahrnehmung von ihnen ab, jedoch nur im Vorübergehen. Landau will den Titel „passover" wörtlich genommen wissen: Er verkörpert den Befehl, daran vorbeizugehen. Somit deutet die Serie schon ihre eigene Unfähigkeit an, etwas Festgelegtes, Greifbares zu sein. Und darin liegt einer ihrer fesselndsten Aspekte. Ihre Schönheit ist die Schönheit einer Gesellschaft, deren Abwesenheit in den flüchtigen Überbleibseln leerer Rolltreppen, Flughäfen, Parkhäusern, Drehtüren aufblitzt – in den *leeren* Orten des Übergangs. Dies sind Orte, die wir auf unserem Weg an einen anderen Ort teilweise oder vorübergehend beleben. Sie sind Orte zwischen den Zielen und daher verweisen sie auf jenen transitorischen und unvollendeten Raum, den eine vollkommen anwesende, angekommenen Gesellschaft ausfüllen sollte. Dies ist die Schönheit abwesender Gesellschaft.

Verena Landau's "passover" series is more than a static depiction of absent society; it also aims to produce an experience of that missing society, or to put it another way: it produces the experience that society is still missing. The very staging of the paintings that make up the series is intended to make the viewer experience the works not as discrete entities but rather as a single, unified, dynamic act. Strangely then, the separateness of the six paintings falls away in the experience that unifies them, but only in passing. Landau wants passover's title to be taken literally: it embodies the command to walk past it. In this way it already alludes to its own inability to be a fixed and substantial thing. And therein lies one of its most compelling aspects. Its beauty is the beauty of a society whose absence can be glimpsed in the fleeting residues of vacant escalators, airports, parking garages, revolving doors – *empty* spaces of transition. They are places we partially or fleetingly occupy on our way to some other place. They are places that are located between destinations and thereby evoke the transitory and unfinished space that a fully present and arrived society ought to occupy. This is the beauty of absent society.

Quelle (Auszug): Tom Huhn, in: Still Missing: Beauty Absent Social Life (Ausst.-Kat. New York School of Visual Arts), New York City 2006 Source (excerpt): Tom Huhn, in: Still Missing: Beauty Absent Social Life (exh. cat. New York School of Visual Arts), New York City 2006.

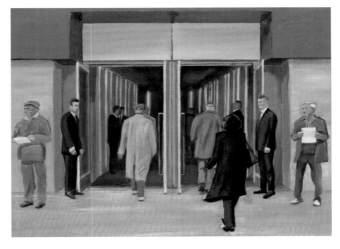
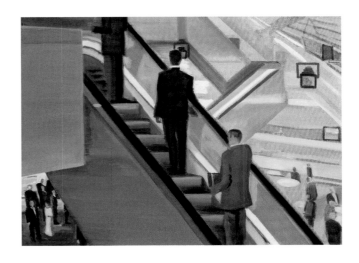
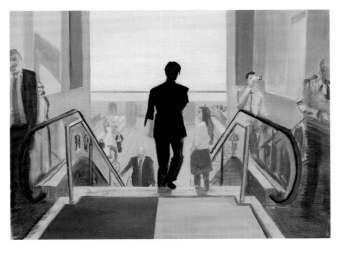
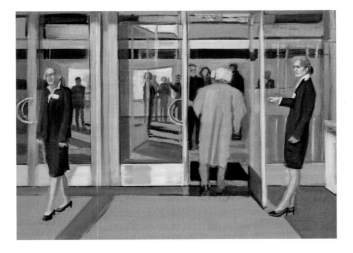
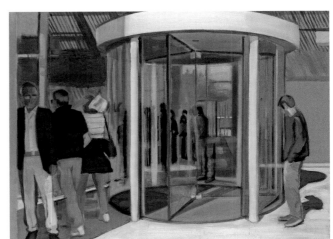

61

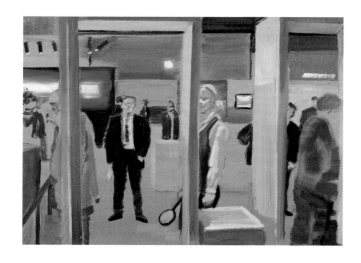
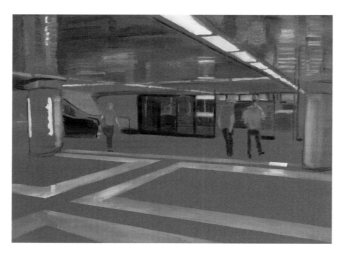
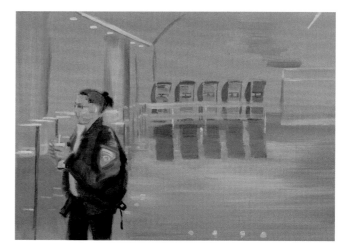
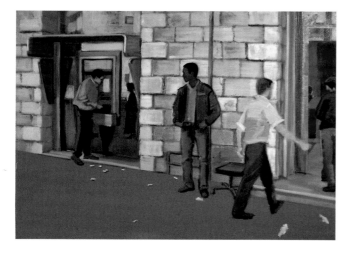
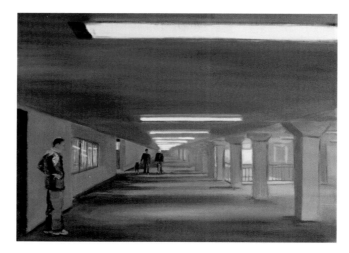
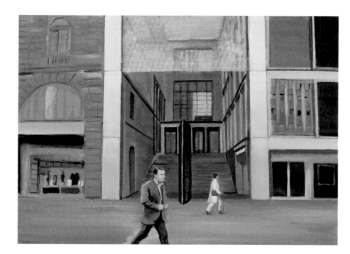

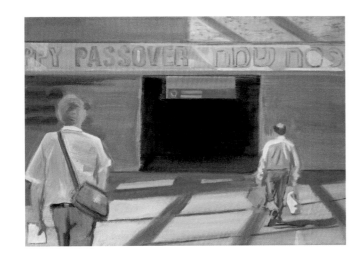 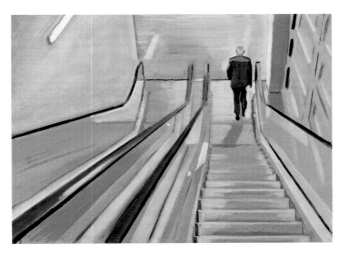 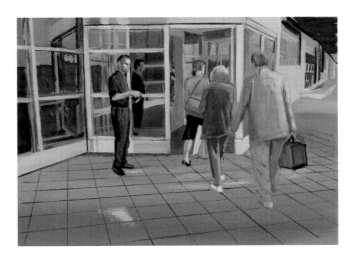

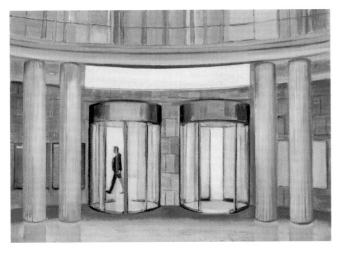 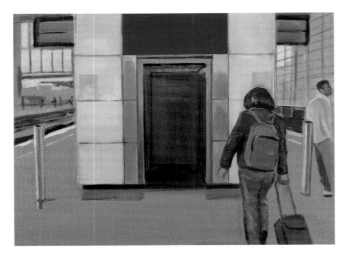 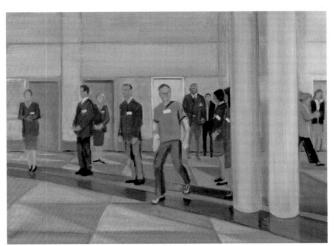

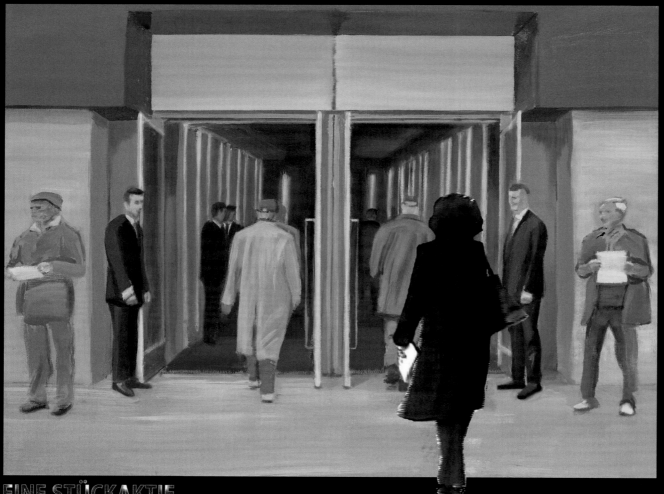

SCHAUBÜHNE LINDENFELS
AKTIENGESELLSCHAFT

EINE STÜCKAKTIE

DER AUF DER RÜCKSEITE ALS LETZTER BENANNTE AKTIONÄR IST AN DER SCHAUBÜHNE LINDENFELS AG
MIT DEM SITZ IN LEIPZIG NACH MAßGABE IHRER SATZUNG BETEILIGT. DIE ÜBERTRAGUNG IST NACH § 6
ABSATZ 1 DER SATZUNG AN DIE ZUSTIMMUNG DES VORSTANDES GEBUNDEN.

DER VORSTAND

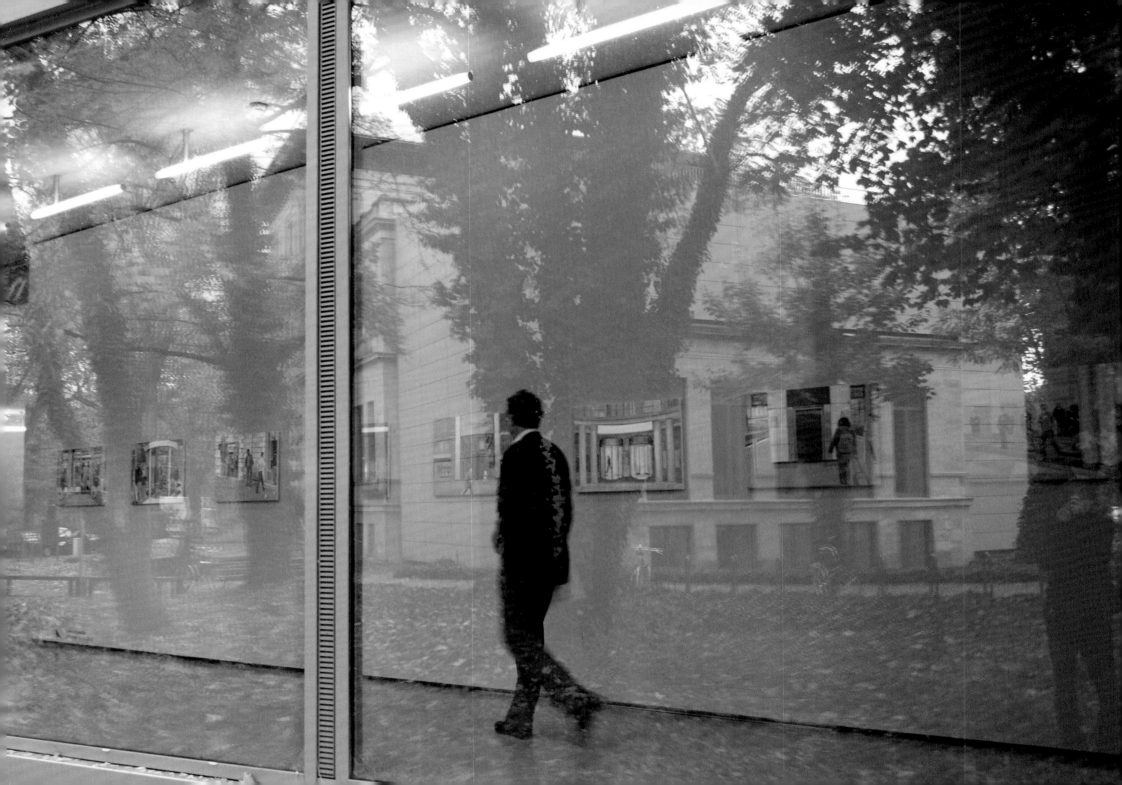

„Der Raum des Nicht-Ortes befreit den, der ihn betritt, von seinen gewohnten Bestimmungen. […] Als Objekt einer süßen Besessenheit, der er sich mit mehr oder weniger Talent, mit mehr oder weniger Überzeugung hingibt wie jeder Besessene, genießt er eine Weile die passiven Freuden der Anonymität und die aktiven Freuden des Rollenspiels. […] Der Passagier der Nicht-Orte findet seine Identität nur an der Grenzkontrolle, der Zahlstelle oder der Kasse des Supermarkts. Als Wartender gehorcht er denselben Codes wie die anderen, nimmt dieselben Botschaften auf, reagiert auf dieselben Aufforderungen. Der Raum des Nicht-Ortes schafft keine besondere Identität und keine besondere Relation, sondern Einsamkeit und Ähnlichkeit.“

"A person entering the space of the non-place is relieved of his usual determinants. […] Subjected to a gentle form of possession, to which he surrenders himself with more or less talent or conviction, he tastes for a while – like anyone who is possessed – the passive joys of identity-loss and the more active pleasure of role-playing. […] The passenger through non-places retrieves his identity only at Customs, at the tollbooth, at the check-out counter. Meanwhile he obeys the same code as others, receives the same messages, responds to the same entreaties. The space of the non-place creates neither singular identity nor relations; only solitude, and similitude."

Quelle: Marc Augé, Orte und Nicht-Orte. Vorüberlegungen zu einer Ethnologie der Einsamkeit, Frankfurt am Main 1994 (dt. Erstausgabe), S. 120–121
Source: Marc Augé, Non-Places. Introduction to an Anthropology of Supermodernity, translated by John Howe. Verso, London, New York 1995, p. 103.

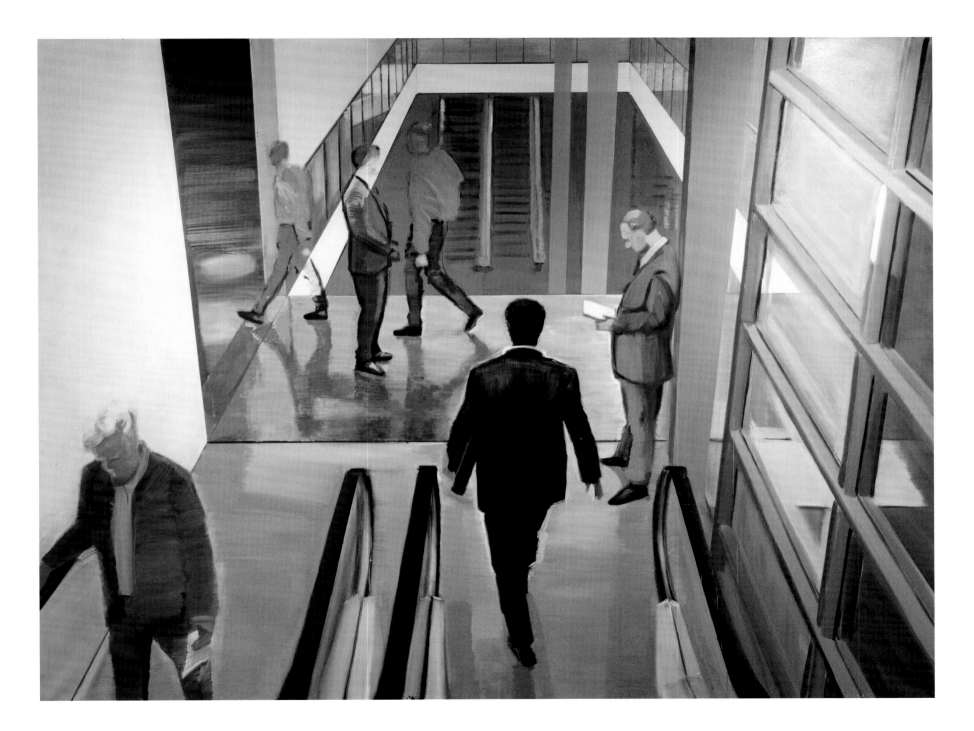

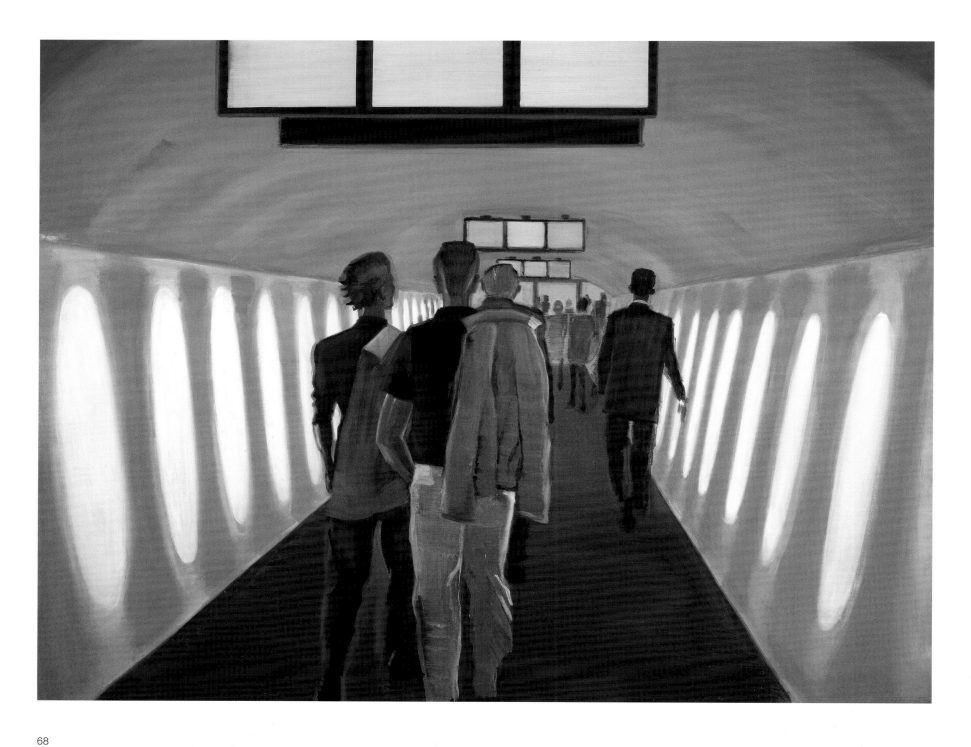

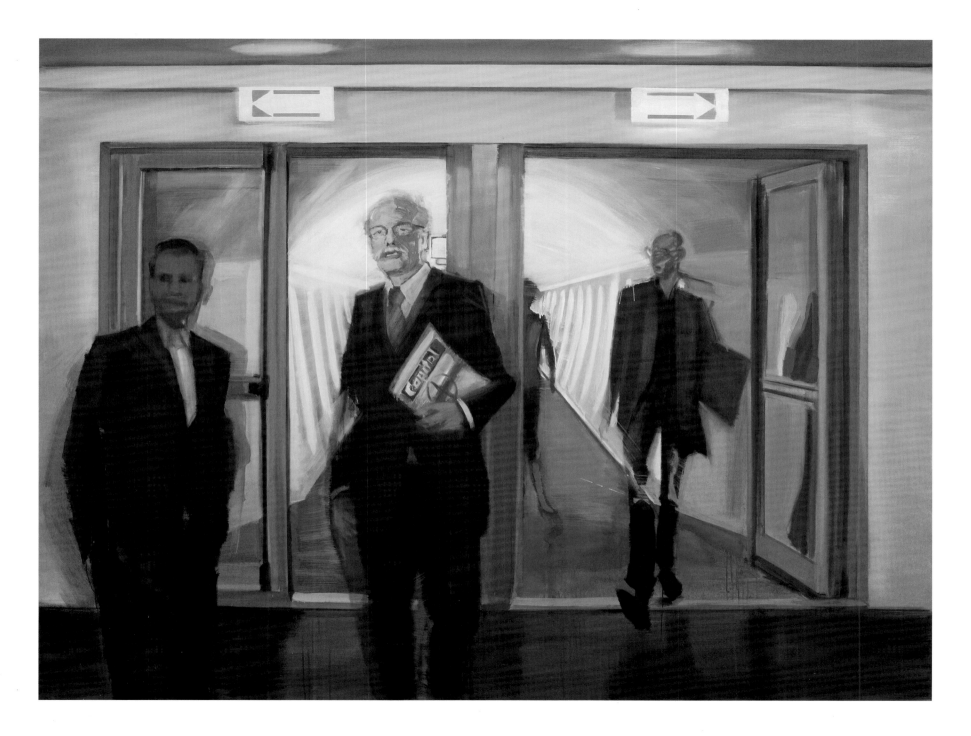

„Wenn ich durch die Hallen eines Flughafens laufe, dann nehme ich doch nicht den Raum oder auch nur irgendwelche Farben wahr, vielmehr Signale, die mir zeigen, wo es langgeht. […] Man kann es sich in unserer Welt nicht leisten, als wirklich sinnlicher Mensch in voller Entfaltung da zu sein. Jedenfalls wird es sich beim Autofahren nicht empfehlen."

"When walking through an airport I am obviously not aware of the space or even the various colours; instead, I perceive signals that show me where to go. […] In the world in which we live we cannot afford to be fully present as a truly sensuous and wholly developed human being. At least it is not to be recommended when driving a car."

Quelle: Gernot Böhme, Atmosphäre. Essays zur neuen Ästhetik, Anknüpfung. Ökologische Naturästhetik und die Ästhetik des Realen, Frankfurt am Main 1995, S. 17 Source: Gernot Böhme, Atmosphäre. Essays zur neuen Ästhetik, Anknüpfung. Ökologische Naturästhetik und die Ästhetik des Realen, Frankfurt am Main 1995, p. 17.

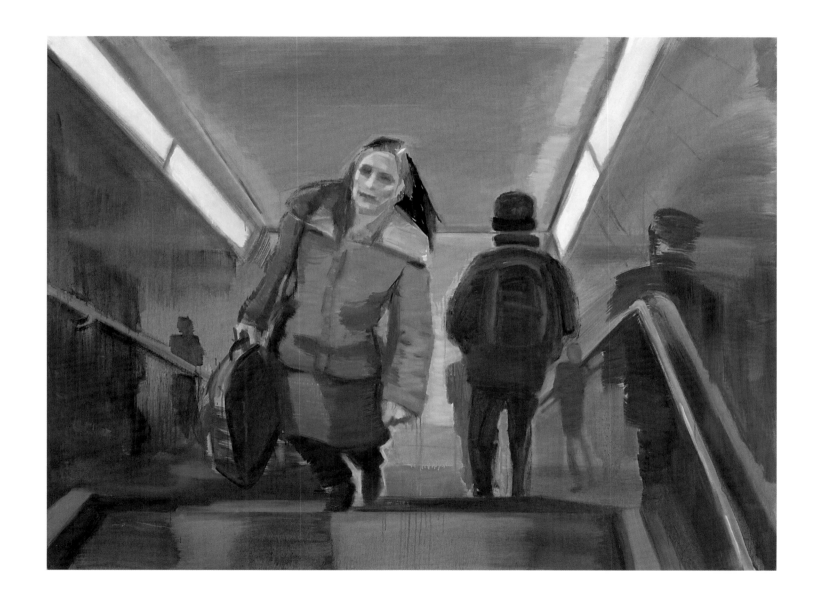

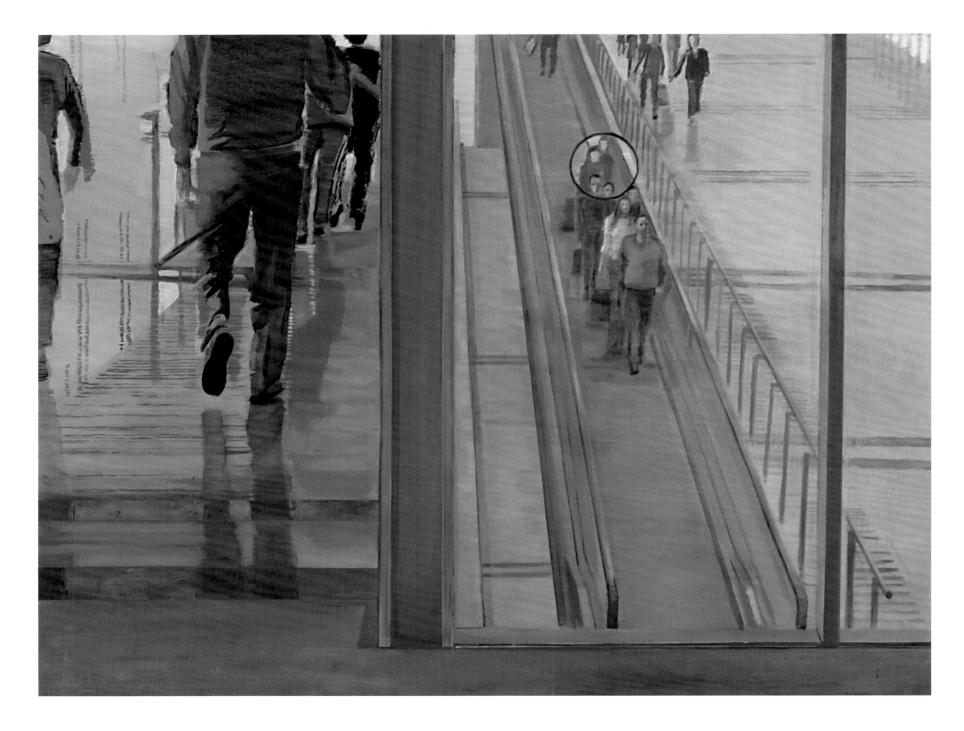

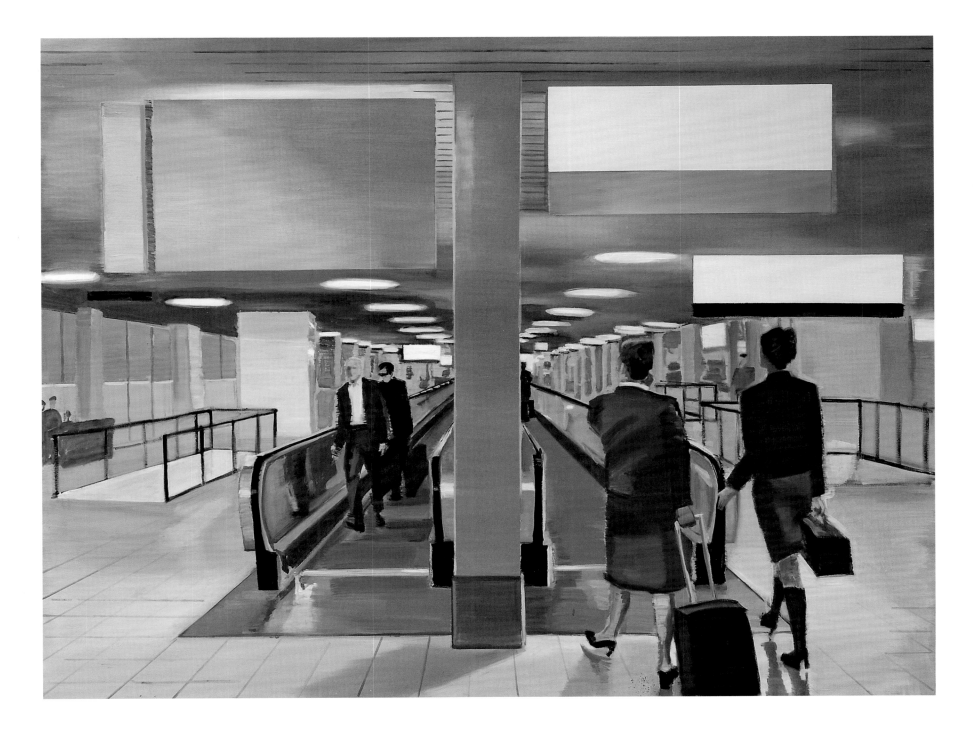

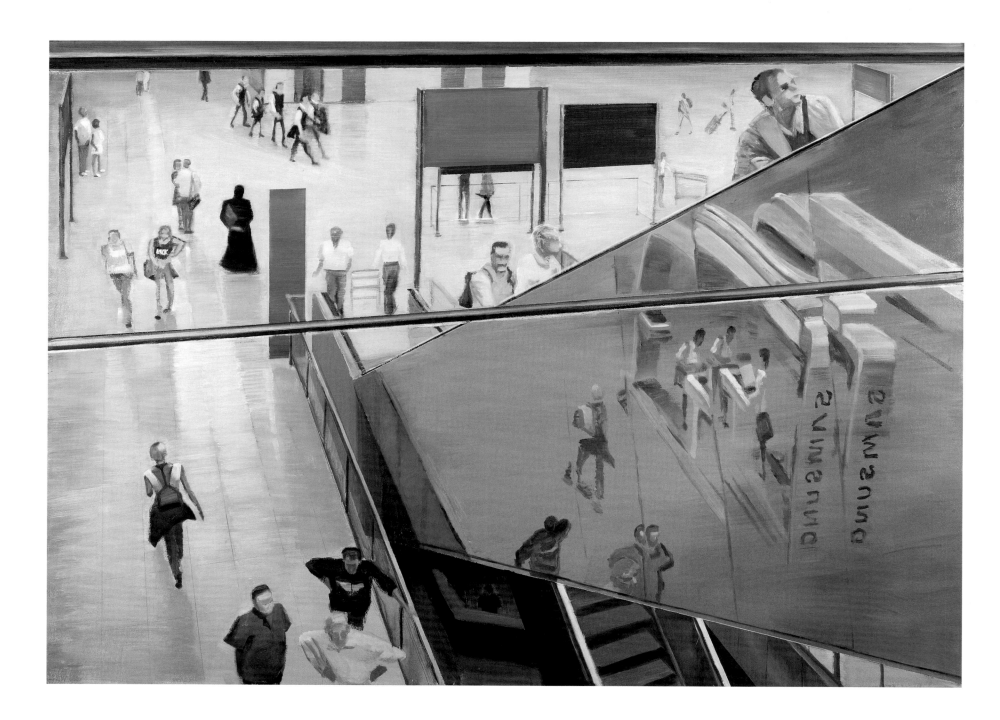

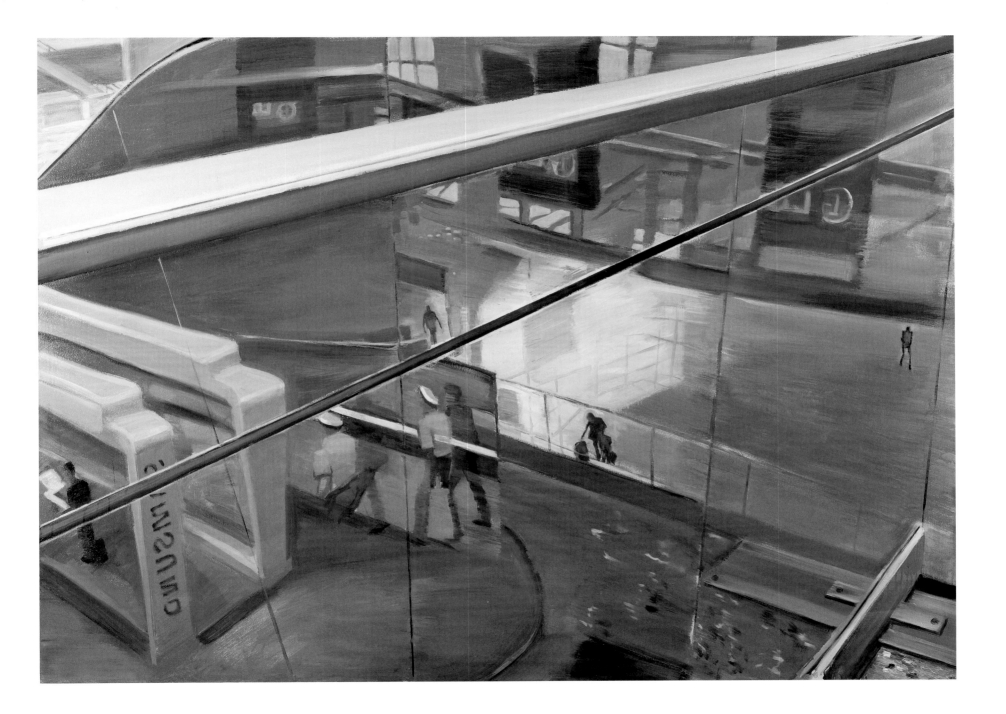

ENSEMBLE

HENDRIK PUPAT

Leipzig, Herbst 2007: Am Brühl, der einst bedeutsamen Handelsstraße am Kreuzungspunkt von Via Regia und Via Imperii, reißen Bagger ein Denkmal nieder. Es handelt sich um drei zehngeschossige Wohnscheiben, errichtet zwischen 1966 und 1968. Erhaltenswert erschien dieses ostmoderne Ensemble aus mannigfachem Grund. Etwa, weil es kühn mit gewachsener Struktur brach und sich dennoch funktional eingliederte. Technisch setzte es Maßstäbe: Erstmals fand eine Plattenbauweise mit fünf Megapond starken Elementen Anwendung. Das Ensemble vereinte Wohnen, Einkaufen und Kultur. Es entstand im Rahmen eines Plans für den Aufbau der Innenstadt und sollte sozialistische Baugeschichte schreiben. Radikal arbeiteten die Architekten an einer „optimistischen Zukunftsvision". Dass es sich um Repräsentationsarchitektur handelte, machten weithin sichtbare Leuchtschriften deutlich.

Das sächsische Denkmalschutzgesetz besagt: „Kulturdenkmale […] sind vom Menschen geschaffene Sachen […], deren Erhaltung wegen ihrer geschichtlichen, künstlerischen, wissenschaftlichen, städtebaulichen oder landschaftsgestalterischen Bedeutung im öffentlichen Interesse liegt." Dies stand bei den Wohnscheiben nahezu außer Zweifel. Allerdings besaßen sie sperrige Schönheit. Auch Verena Landau nahm das Ensemble zunächst als abstoßend wahr. Dass sie es zum Sujet erhob, erklärt die Malerin durch die „veränderte öffentliche Wahrnehmung des Ortes, mit der eine Veränderung meiner eigenen Wahrnehmung einherging".

Auf Basis dokumentarischer Fotografie aus dem Archiv und eigenem Material arbeitet Landau den repräsentativen Charakter des Areals heraus. Als Wandinstallation ergeben die in unterschiedlichen Formaten und Techniken realisierten Malereien ein „ensemble", das ein Nebeneinander zeitlicher Ebenen ermöglicht und Fragen evoziert: Handelt es sich um einen Nicht-Ort oder einen identitätsstiftenden? Wie werden Orte zu Nicht-Orten? Was macht die Qualität eines Ortes aus? Wie entsteht sozialer Raum? Ist dessen Zerstörung darstellbar?

Leipzig, autumn 2007: Diggers are tearing down a monument on the Brühl, the formerly important trade route at the intersection of the Via Regia and the Via Imperii. The monument in question consists of three ten-storey *wohnscheibe* apartment blocks constructed between 1966 and 1968. This modern East-German ensemble appeared worthy of preservation for a variety of reasons: for example because it represented a striking departure from traditional structures and yet achieved functional integration. It was also a technical benchmark: it was the first instance of a plattenbau apartment block using five megapond elements. The ensemble combined spaces for living, shopping and culture. It was created as part of a plan for the rebuilding of the city centre and was intended to write socialist architectural history. The architects worked in a radical manner on an "optimistic vision of the future". The neon writing visible from afar made clear that this was conceived of as prestigious architecture.

Saxony's architectural-heritage laws specify that "cultural monuments […] are objects created by people […], whose preservation is in the public interest because of their historical, artistic, scientific, urban-planning-related or landscape-related significance." This was virtually indisputable in the case of the apartment blocks. They were characterised by a cumbersome beauty, however. Verena Landau, too, initially perceived the ensemble as repulsive. The artist explains her choice of it as the subject of a painting in terms of a "changed public perception of the place, which was accompanied by a change in my own perception."

Landau uses documentary photography from the archives and her own material to highlight the prestigious character of the complex. As wall installations the paintings in a variety of formats and techniques create an ensemble that permits the co-existence of temporal planes and evokes questions: Is this a non-place, or an identity-forming place? How do places become non-places? What determines the quality of a place? How is social space formed? Can one represent its destruction?

Quelle (überarbeiteter Auszug): Thomas Klemm und Kathleen Schröter (Hg.), Die Gegenwart des Vergangenen. Strategien im Umgang mit sozialistischer Repräsentationsarchitektur (Ausst.-Kat. Leipziger Kreis. Forum für Wissenschaft und Kunst, Tapetenwerk Leipzig), Leipzig 2007 Source (revised excerpt): Thomas Klemm and Kathleen Schröter (eds.), Die Gegenwart des Vergangenen. Strategien im Umgang mit sozialistischer Repräsentationsarchitektur (exh. cat. Leipziger Kreis. Forum für Wissenschaft und Kunst, Tapetenwerk Leipzig), Leipzig 2007.

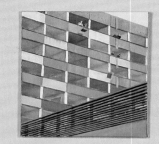
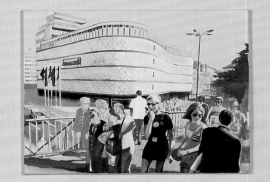
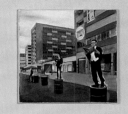
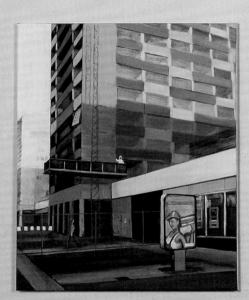
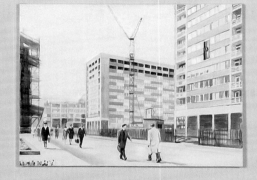

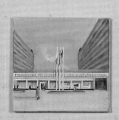
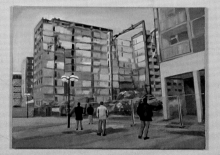
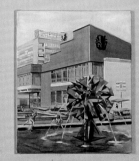

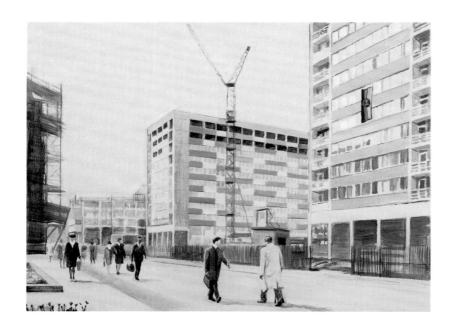

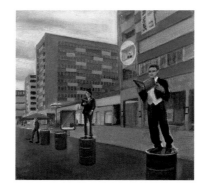

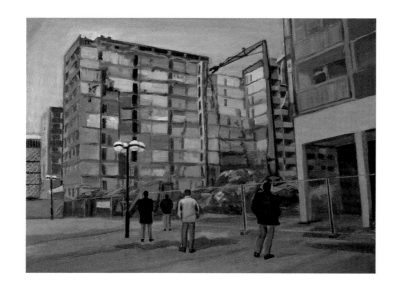

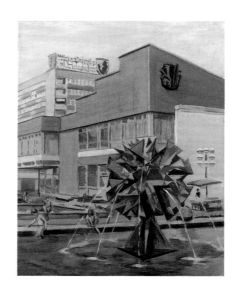

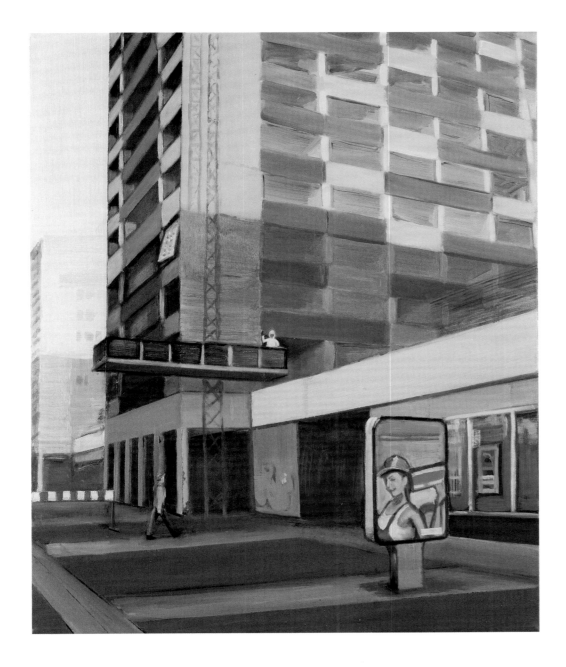
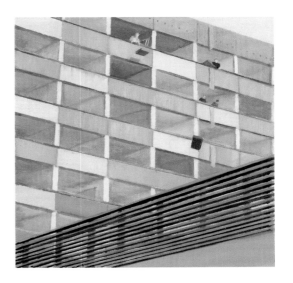
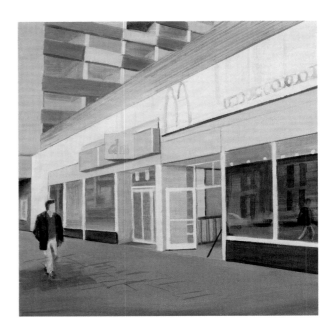

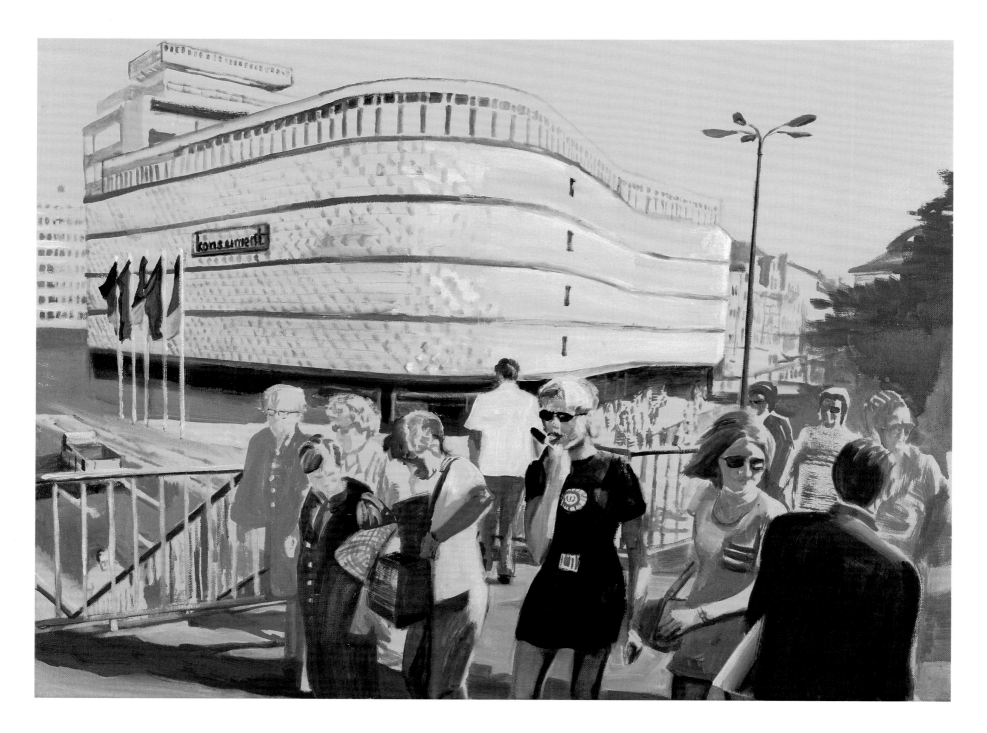

ACCESS,
ACCESSORY,
CAPTURE
2006–2008

ACCESS

HENDRIK PUPAT

Erstes Bild, farblos fast: Eine Frau, elegant gekleidet, läuft zielstrebig durchs Blauschwarz der Nacht auf eine leuchtende Fensterfront zu. Dahinter zeichnen sich an Spielautomaten männliche Gestalten ab. Zweites Bild, farbiger: Eine Frau, rotbraunes Haar, grüner Mantel, helle Bluse, dunkler Rock, betritt eine Eingangshalle, zögernd. Sie wirkt verstört. Jemand beobachtet sie verstohlen. Trotz Vorhang gibt das Fenster den Blick frei auf einen Wald großer runder Tanks, eine bedrohliche Industrielandschaft, durch die eine weitere Figur läuft. Oder ist es dieselbe, in einer früheren Szene? Drittes Bild: Eine Frau im blauen Zweiteiler überquert langen Schritts einen schattigen Platz. Sie steuert ein Gebäude an, dessen Glasfront Offenheit suggeriert. Über den Zugang wacht jedoch ein Pförtner. In der Lobby buhlt ein Gemälde um Kunstsinn. Unter dem Arm der Frau ragt eine Tasche hervor wie eine Waffe.

In der Motivfolge „access 01–03" behandelt Verena Landau Themen, die komplexer sind, als es der erste Blick vermuten ließe. Im Werk der Malerin geht es immer um Zugang zur Wirklichkeit, ein Abgleichen von Wahrnehmung und Realität, eine Untersuchung des Verhältnisses zwischen Innen- und Außenraum, die Spannung zwischen Bild- und Ausstellungsraum. Am Titel „access" schätzt die Künstlerin die verschiedenen Bedeutungsebenen: Er bezeichnet den „Zugang" zu Orten, Personen, Informationen, Werken. Er ist verwandt mit „accessary", was „Mittäter" und „Anstifter" bedeuten kann. Im Französischen steht „accès" zudem für „Anfall".

Landau variiert hier Themen, die ihre Arbeit seit Jahren begleiten, wobei „access 01–03" den Akzent auf Frauenfiguren legt, die aus gesellschaftlichen Rollen ausbrechen, Grenzen überschreiten, zu Tätern werden. Die Dame des ersten Motivs wirkt fremd im nächtlichen Paris, in dem Männer Vergnügen suchen. Die Frau des zweiten Bilds passt mit ihren Stöckelschuhen nicht in die Industriekulisse Ravennas. Nur bei der dritten Figur kann sich der Betrachter nicht sicher sein.

The first painting is almost colourless: a woman, elegantly dressed, walks purposefully through the blue-black night towards a brightly lit wall of windows. Male figures at slot machines can be seen behind her. The second painting is more colourful: a woman with reddish brown hair, a green coat, light blouse and dark skirt steps hesitantly into an entrance hall. She appears to be distressed. Somebody watches her furtively. Despite the curtain, the window overlooks a forest of large round tanks, a threatening industrial landscape across which another figure walks. Or is it the same one, in an earlier scene? The third painting: a woman in a blue two-piece suit crosses a shady square with long strides. She heads towards a building whose glass façade suggests openness. A doorman guards the entrance, however. In the lobby, a painting courts artistry. A bag juts out from underneath the woman's arm as though it were a weapon.

In the sequence of images entitled "access 01–03" Verena Landau engages with subjects that are more complex than they appear at first glance. The painter's oeuvre always deals with access to reality, a comparison of perception and reality, an examination of the relationship between interior and exterior space and the tension between pictorial and exhibition space. The artist values the title "access" for the various levels of meanings it combines: it describes the ability to reach places, people, information and works. It is related to the term "accessory", meaning an abettor or instigator of a crime. In French, accès also refers to an attack.

Here Landau creates variations on themes that have featured in her work for several years, whereby "access 01–03" focuses on female figures breaking out of social roles, transgressing, becoming perpetrators. The woman in the first image looks like a stranger in the nocturnal world of Paris in which men are in search of amusement. The woman in the second painting does not belong in the industrial landscape of Ravenna. Only the third figure leaves the viewer feeling uncertain.

Quelle (aktualisierter Auszug): Hendrik Pupat, Anfälle, Zugänge, Täterschaften, in: transformidable – Übergänge zwischen Fotografie, Installation und Malerei, hg. von Jörg Katerndahl (Ausst.-Kat. Kunstverein Villa Streccius Landau e. V.), Nürnberg 2006 Source (revised excerpt): Hendrik Pupat, Access, Accessory, Attack, in: transformidable – transitions between photography, installation and painting, ed. by Jörg Katerndahl (exh. cat. Kunstverein Villa Streccius Landau e. V.), Nuremberg 2006.

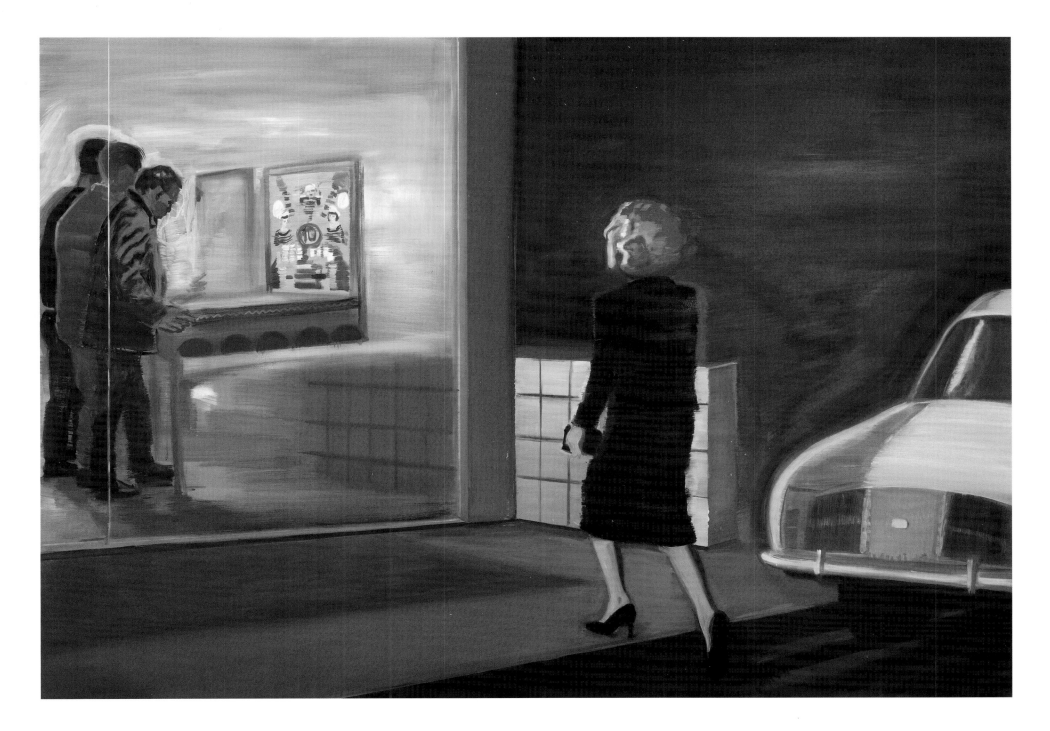

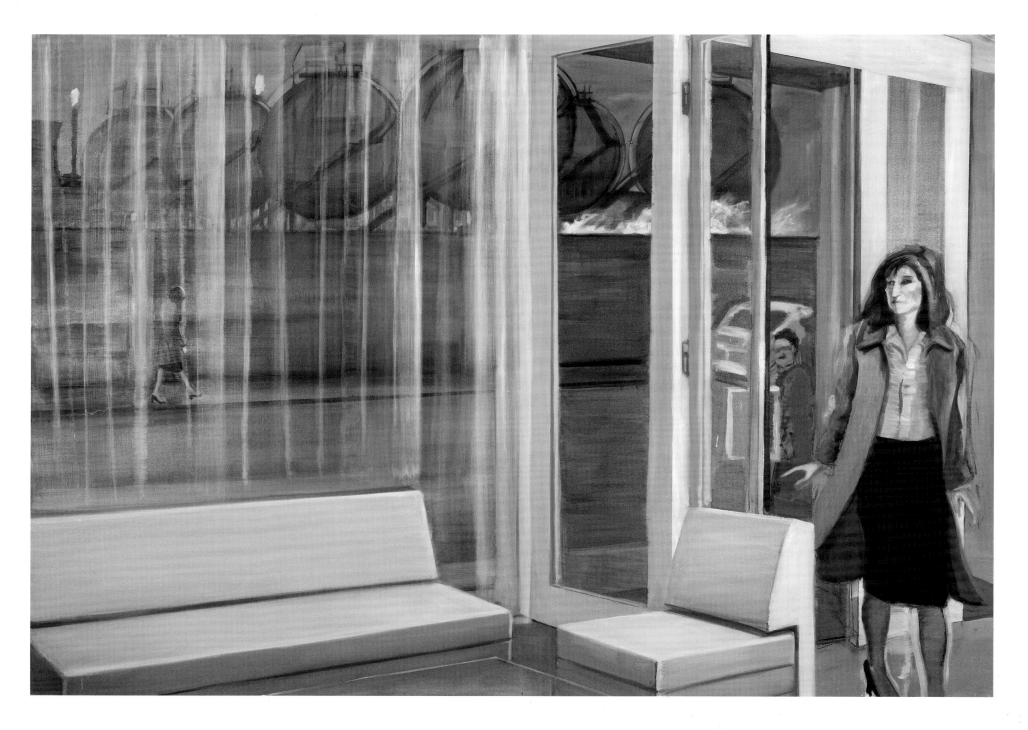

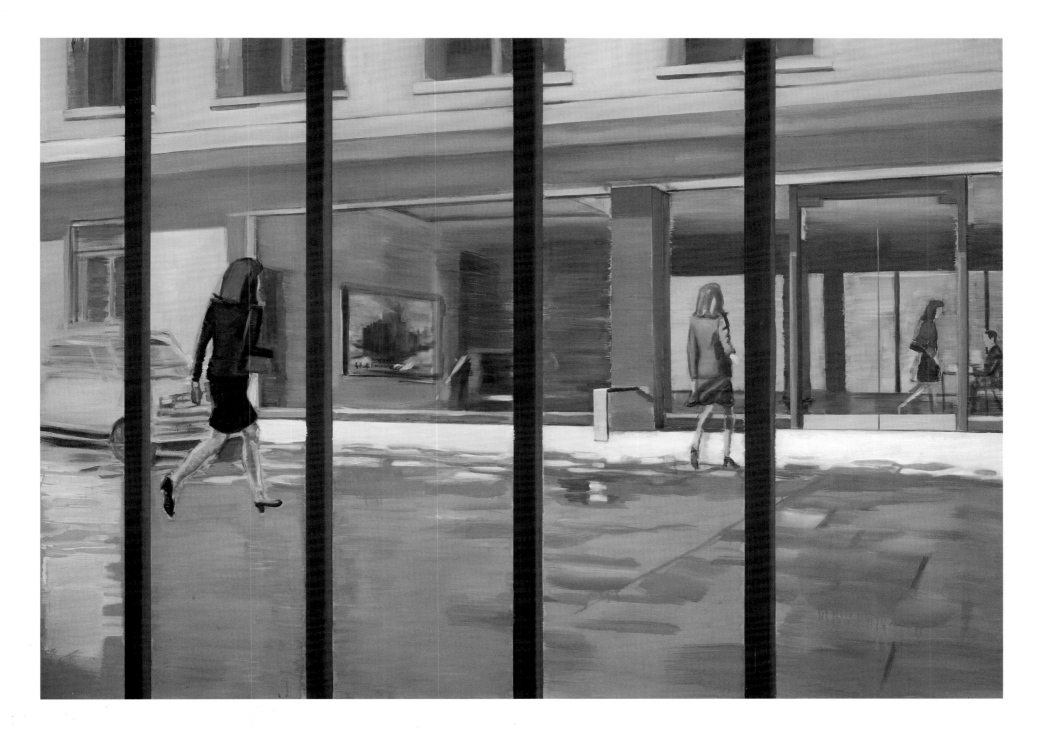

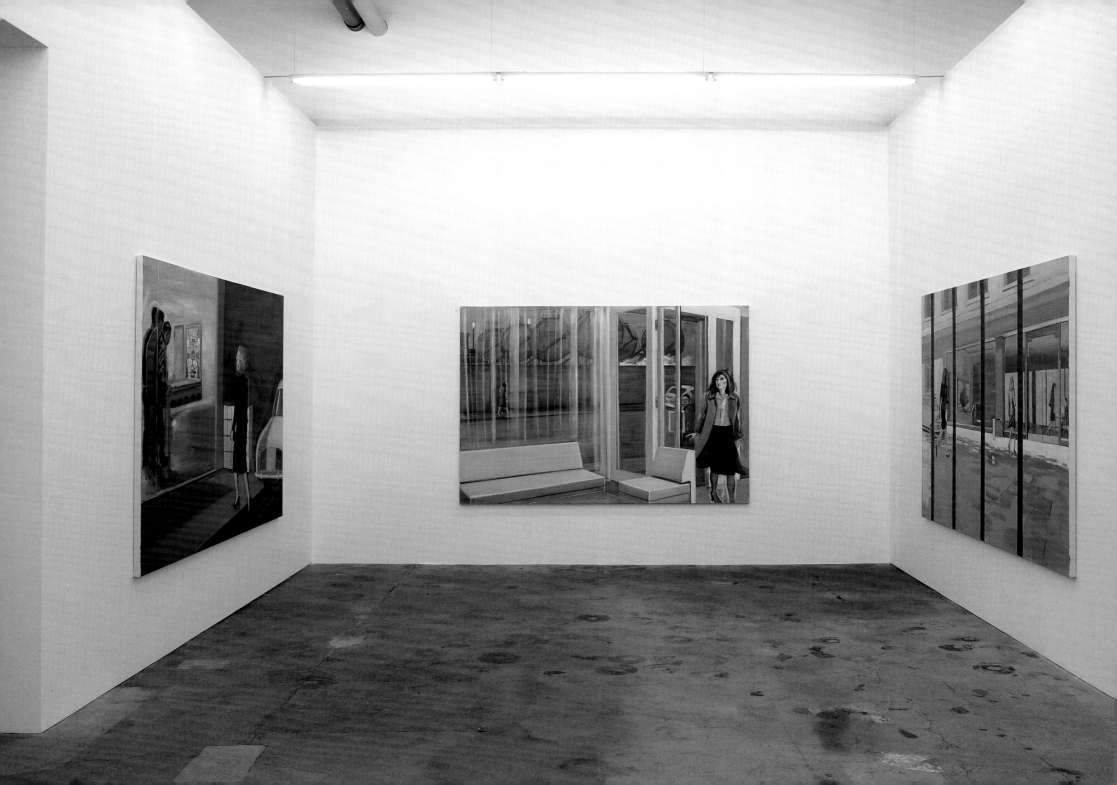

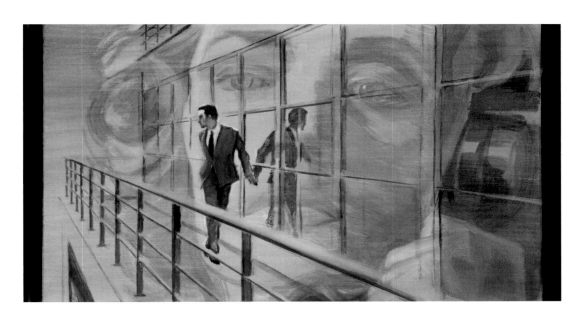

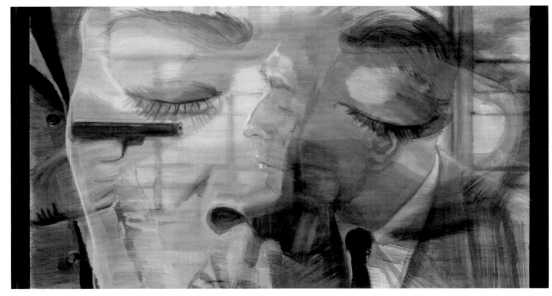

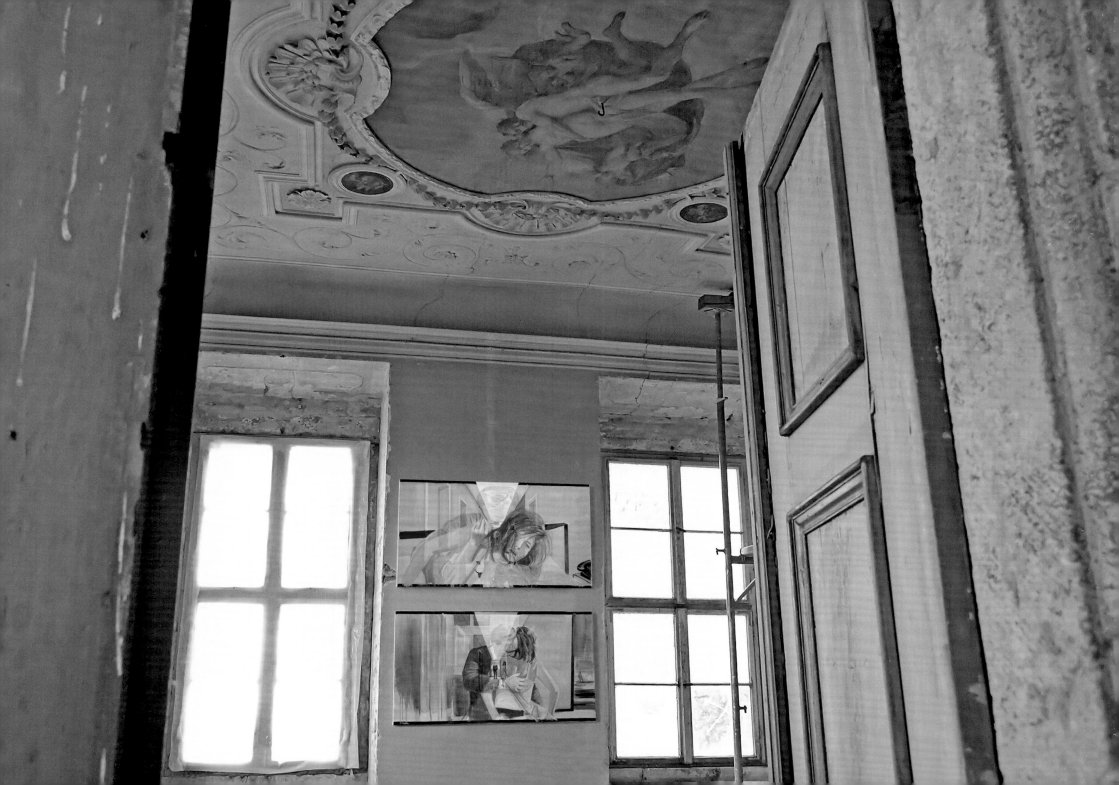

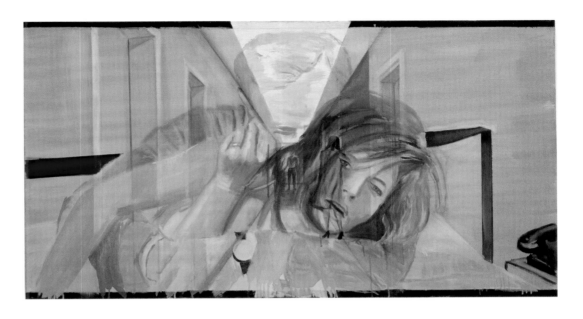

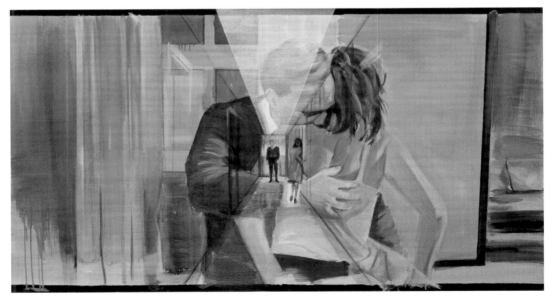

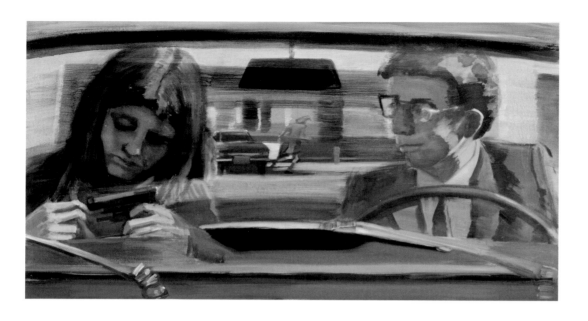

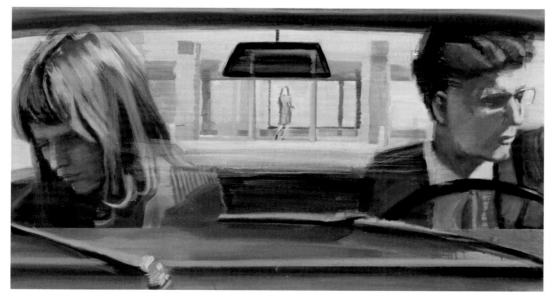

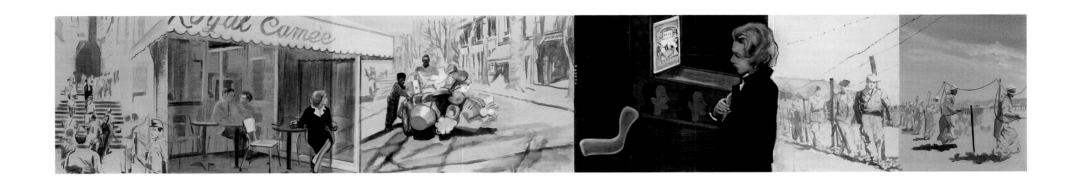

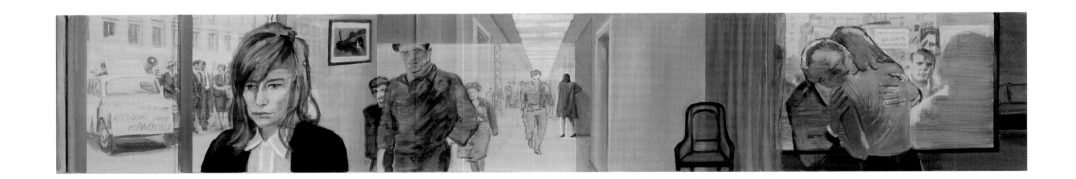

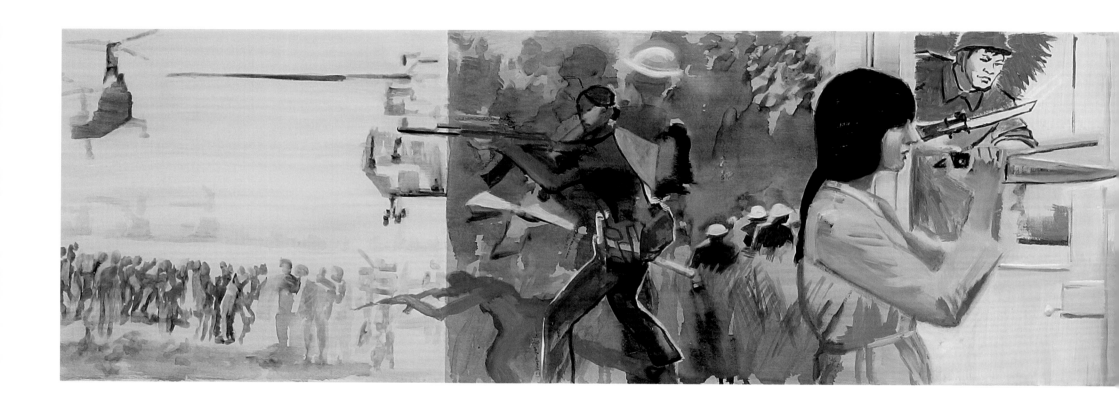

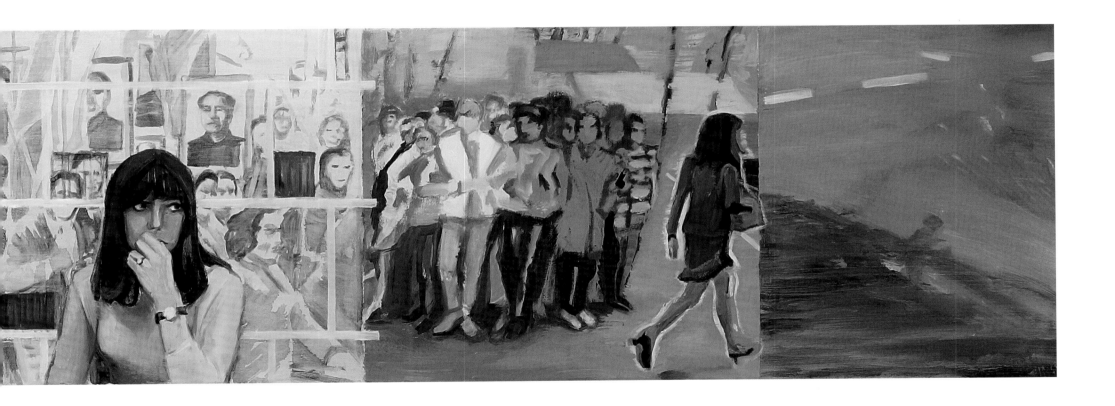

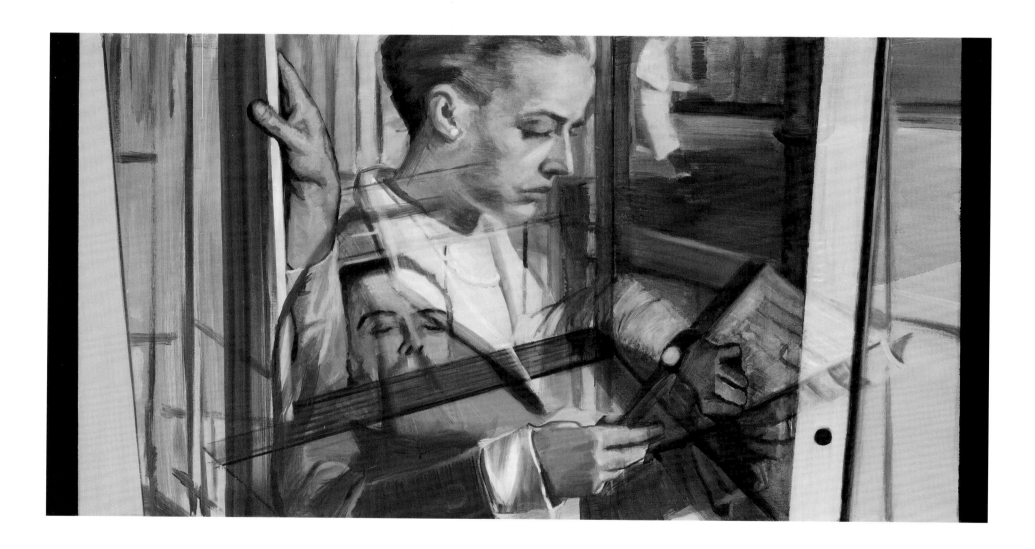

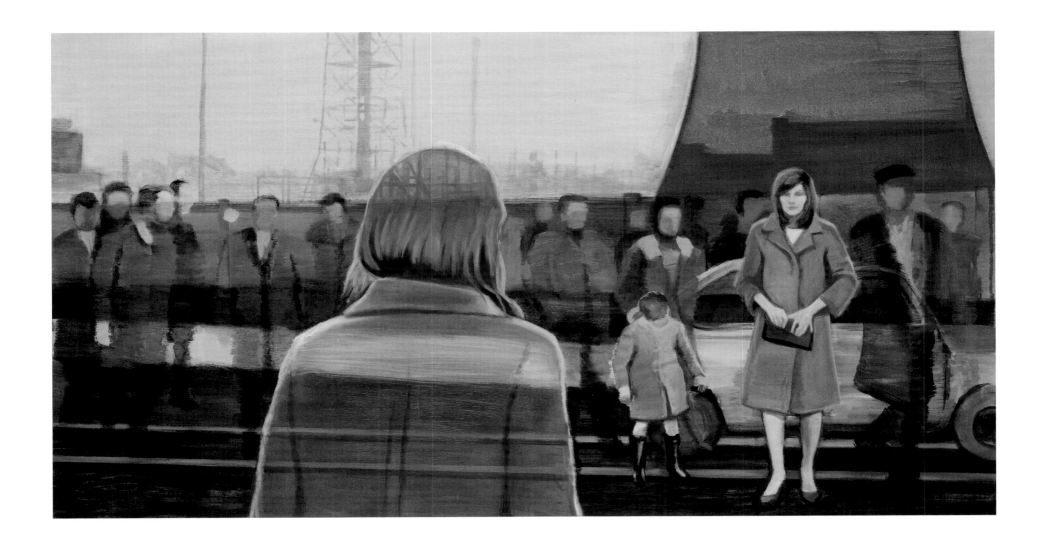

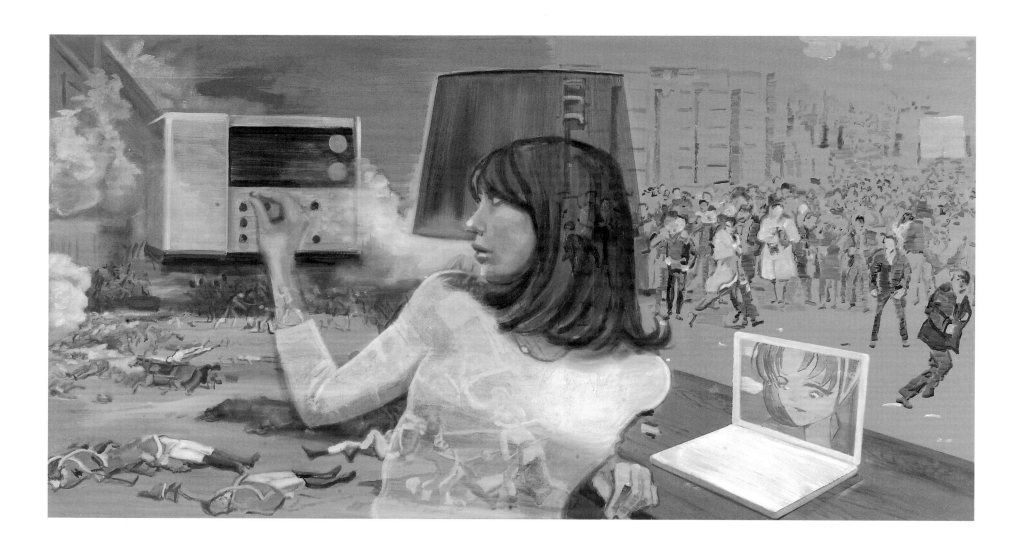

WAITING FOR STARS

FRANK SCHULZ

In der Werkgruppe „Waiting for Stars" warten größere und kleinere, zufällig zustande gekommene Menschengruppen mehr oder weniger gespannt auf Kommendes, Veränderungen und Ereignisse. Das, was erwartet wird, lässt aber im wörtlichen Sinne auf sich warten. Die Menschen passen sich dieser Situation förmlich an, nehmen entsprechende Haltungen an, wirken wie eingefroren, indem sie auf Flächen starren, die einen Raum simulieren.

In „Waiting for Stars 02" betrachten junge Ausstellungsbesucher im MoMA New York ein „digital painting" von Jeremy Blake und warten auf den bildimmanenten Wechsel der Erscheinung. „Ich war von der Arbeit fasziniert, da sich das Bild permanent veränderte, von einem Sternenhimmel über quadratische Pixel in eine Farbfeldmalerei und zurück. Diese Wirkung habe ich aus der digitalen Fläche in den Raum übertragen. Ich selbst spiegle mich in der Verglasung, während ich junge Menschen bei ihrer Wahrnehmung von Kunst wahrnehme (und sie mich). Dabei musste ich an Dan Grahams Definition eines Paradigmas konzeptueller Kunst denken: Intersubjektivität."

Eine eher gelangweilte, aber Geduld ausstrahlende Menschengruppe wartet in „Waiting for Stars 03" auf dem Marktplatz von Timişoara in Rumänien auf das Erscheinen eines Popstars. Die Situation wird überlagert durch Ereignisse am selben Ort zu einer anderen Zeit: Hier wie in vielen anderen rumänischen Städten wurden 1989 Demonstranten in blutige Kämpfe verstrickt, die schließlich zum Sturz des Diktators Nicolae Ceauşescus führten.

„Waiting for Stars 04" zeigt eine Situation auf dem Flughafen Marco Polo in Venedig. Für die auf die flugtechnische Abfertigung Wartenden sind in erster Linie Informationen zu den Abflugzeiten von Interesse; diese jedoch werden förmlich überdeckt durch überdimensionale sexistische Werbetafeln. Landau hat außerdem einen versteckten Hinweis auf Bestrebungen zur militärischen Umnutzung von Flughäfen im Bild untergebracht: Die kleinen Schaltermonitore zeigen ein Kriegsflugzeug mit amerikanischen Fallschirmspringern – etwas, was nur für die Wartenden in der von der Künstlerin geschaffenen Bildwelt existent ist.

In the group of works "Waiting for Stars" larger and smaller groups of people that have assembled by chance wait with bated breath for that which is to come, changes and events. Whatever they are waiting for quite literally keeps them waiting, however. The people positively adapt to this situation, adopting suitable positions; they appear to be frozen in time as they stare at surfaces that simulate spaces.

In "Waiting for Stars 02" young visitors at a MoMA exhibition in New York look at a digital painting by Jeremy Blake and wait for the pictorially immanent change of appearance. "I was fascinated by the work because the picture underwent permanent change, from a star-filled sky via square pixels into a Colour Field painting and back again. I transposed this effect from the digital surface into space. I myself am reflected in the glass while I perceive young people as they perceive art (and perceive me). That made me think of Dan Graham's definition of a paradigm of conceptual art: intersubjectivity."

In "Waiting for Stars 03" a group of bored-looking people who simultaneously exude an air of patience waits on the market square of Timişoara in Romania for the appearance of a pop star. Events in the same place but at a different time are superimposed on this situation: here, as in many Romanian towns and cities, demonstrators became embroiled in bloody battles in 1989, eventually leading to the overthrow of the dictator Nicolae Ceauşescu.

"Waiting for Stars 04" depicts a situation at Marco Polo airport in Venice. From the point of view of those waiting for flights, information about departure times is of primary importance. This, however, is virtually covered by oversized sexist advertising panels. Landau has also included in the composition a veiled reference to attempts to convert the airport to military use: the small monitors at the counters show a military aircraft with American parachutists; something that exists only for those waiting in the pictorial world created by the artist.

Quelle (gekürzter, überarbeiteter Auszug): Frank Schulz, Spektrum, hg. vom Institut für Kunstpädagogik, Universität Leipzig (Ausst.-Kat. Galerie im Neuen Augusteum, Universität Leipzig), 2013 Source (shortened, revised excerpt): Frank Schulz, Spektrum, published by the Institut für Kunstpädagogik, University of Leipzig (exh. cat. Galerie im Neuen Augusteum, University of Leipzig), Leipzig 2013.

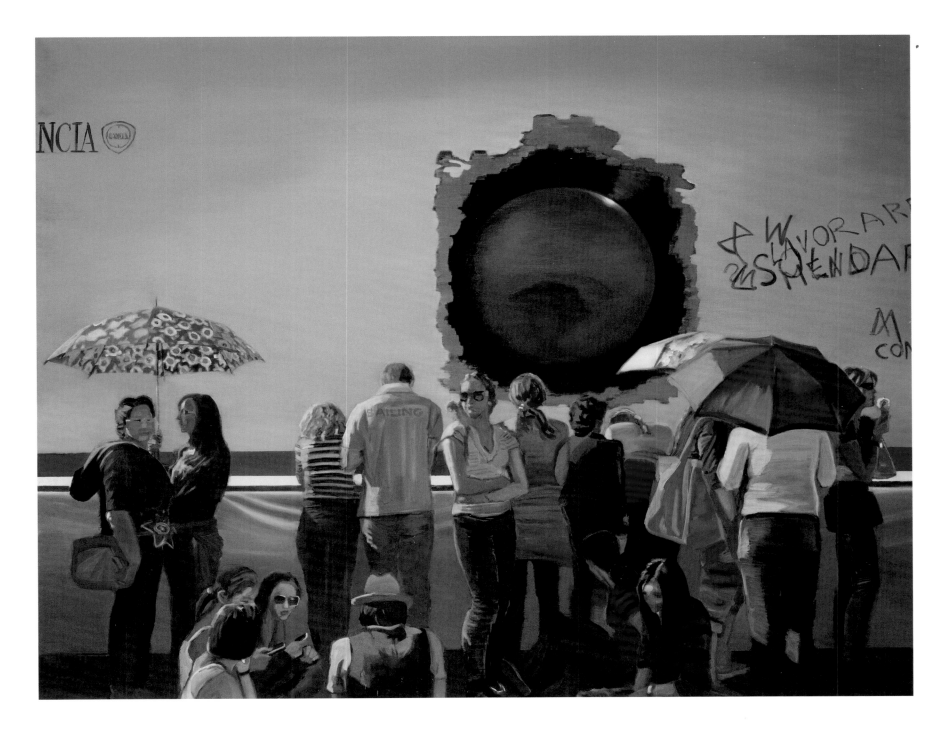

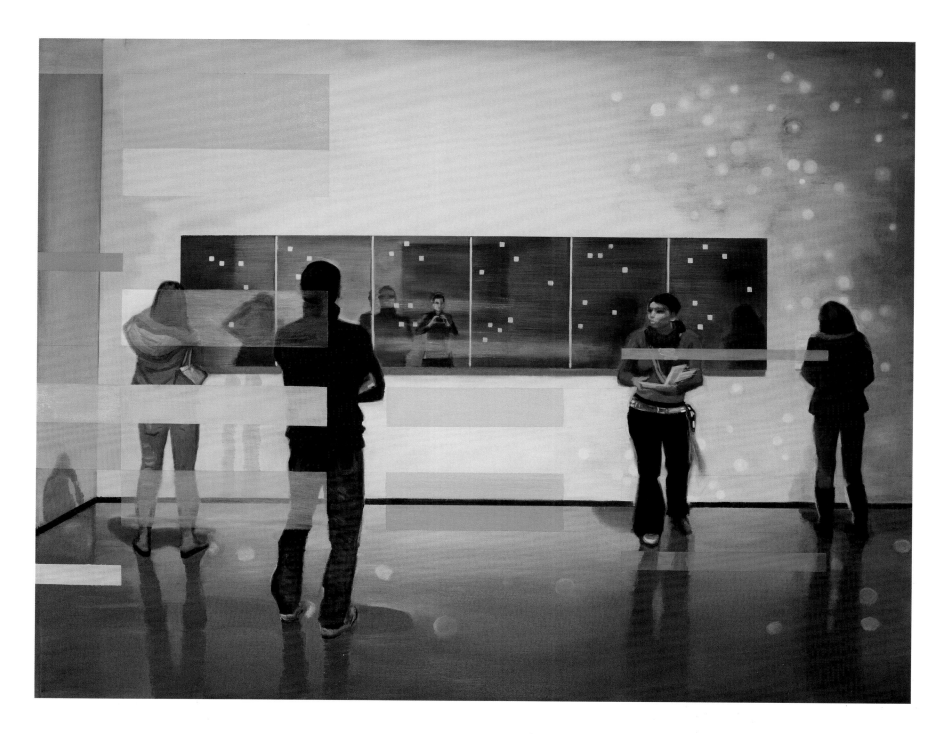

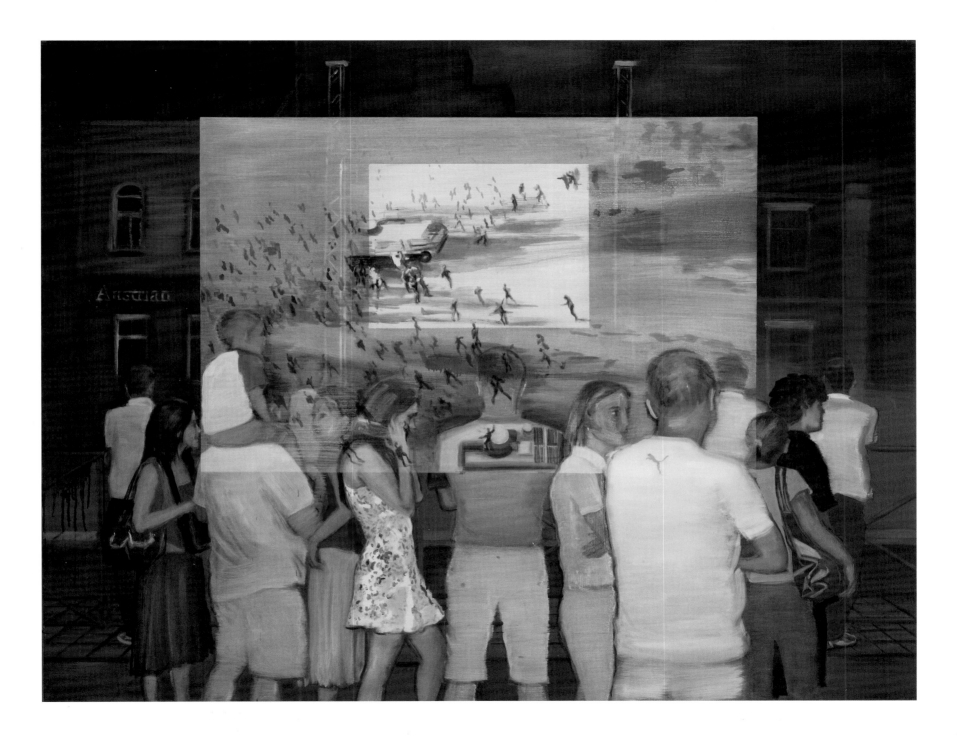

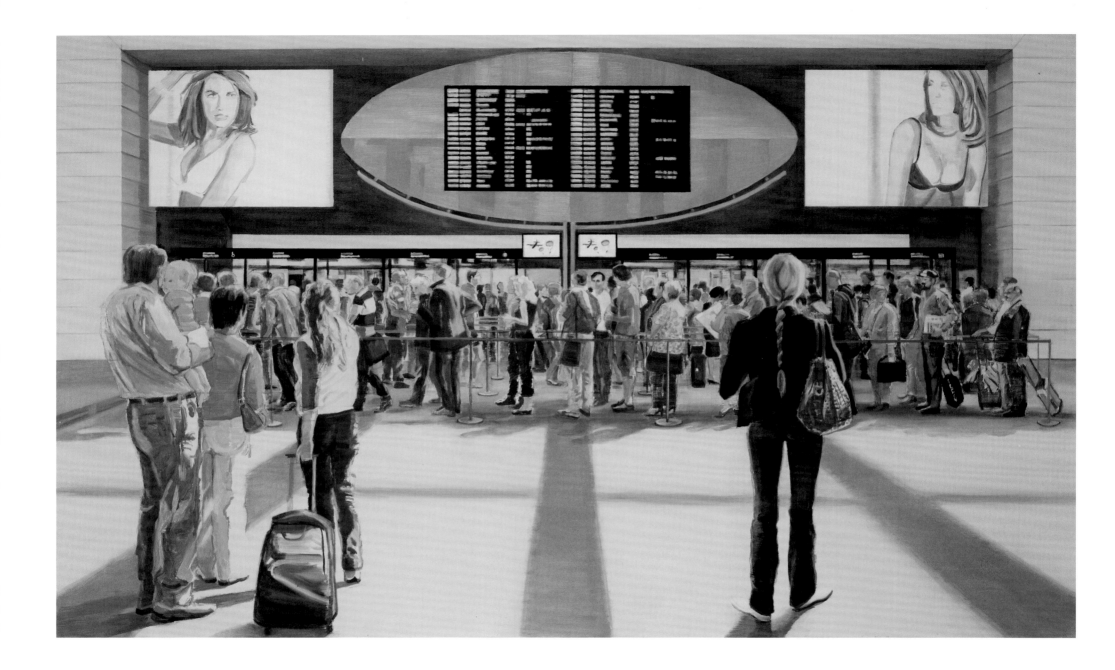

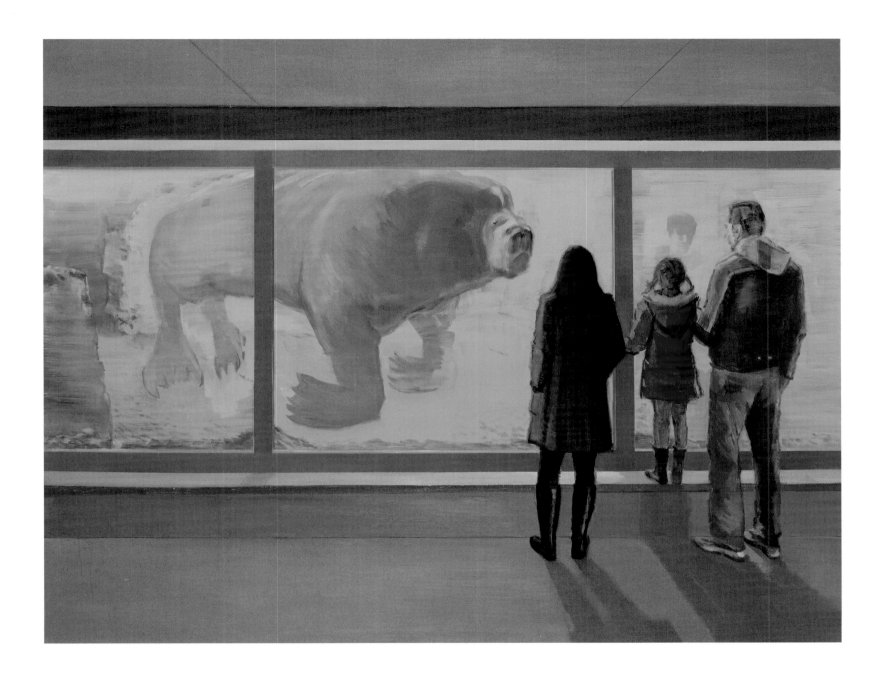

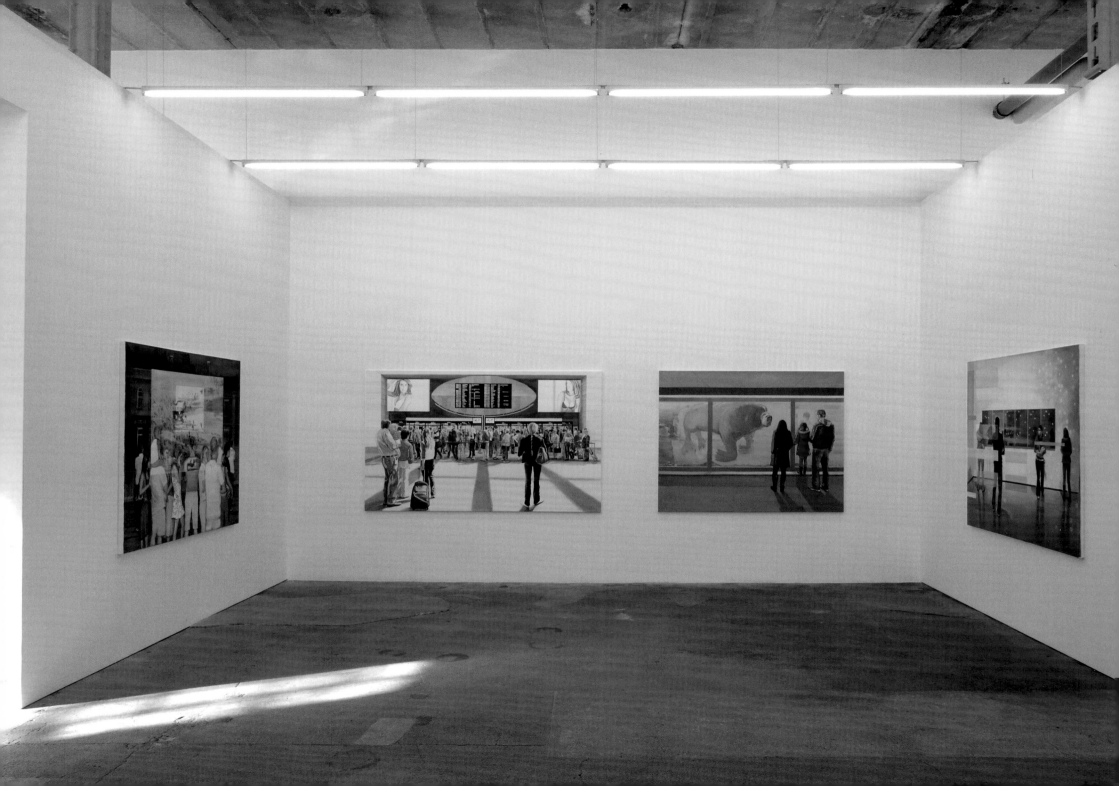

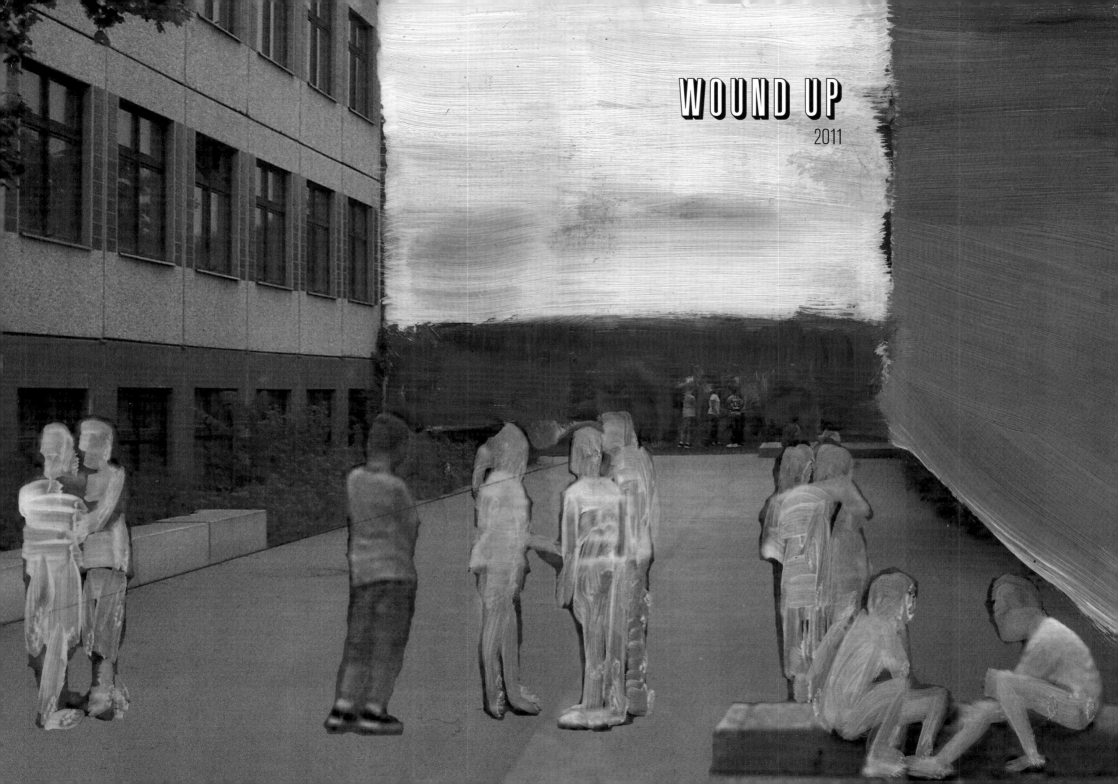

WOUND UP

2011

WOUND UP

Seit der Teilnahme an der von Tom Huhn kuratierten Ausstellung „Still Missing: Beauty absent Social Life" im Jahr 2006 (School of Visual Arts, New York) beschäftigte mich die Frage nach der Umkehrung dieser Thematik: Wie ließe sich die Anwesenheit des Sozialen heute künstlerisch darstellen, ohne in Sozialromantik zu verfallen?

Seit diesem Wendepunkt wurden meine Bildwelten stärker bevölkert. Nicht mehr vereinzelte Passagiere auf ihrem Weg durch Transitorte oder Nicht-Orte sind hier unterwegs, sondern Personengruppen, Wartende und Aktive, Tourist_innen, Arbeitende, Nichtarbeitende.

Die Werkgruppe „wound up" entstand für die Ausstellung „Die Einen, die Gleichen und die Anderen. Teilhabe und Ausgrenzung im Arbeits- und Bildungsleben", organisiert von Engagierte Wissenschaft e. V., Leipzig, im Sommer 2011. Die Wandinstallation basiert auf einer assoziativen Bildsammlung zu den Themen soziale Aus- und Abgrenzung, Gruppenzugehörigkeit und Widerstand. Das gesammelte Quellenmaterial speist sich aus unterschiedlichen Genres, teils eigenen Fotografien und Videostills aus alltäglichen Beobachtungen und Reisen, teils Filmstills und Pressefotos anderer Autor_innen. Erstmalig treffen sich hier drei Spuren, die ich in meinen Malereiprojekten der vergangenen Jahre parallel verfolgte: die Auseinandersetzung mit sozialen Grenzziehungen, das Verhältnis von Einzelpersonen und Gruppen zum sie umgebenden Raum und die Inszenierung von menschlichen Beziehungen und Konflikten in Spielfilmen. Durch die Arbeit an „Wound Up" bildeten sich neue Fragestellungen für mich heraus: Wie viel Abstraktion ist notwendig, um den Eindruck einer Menschengruppe oder Menge zu erzeugen – als eine Art Raster oder als eine Versammlung einzelner Individuen? Ist eine Gruppe mehr als die Summe der Einzelnen? Welchen Rhythmus von Verdichtung und Vereinzelung brauchen funktionierende Gemeinschaften?

Since my participation in the exhibition "Still Missing: Beauty absent Social Life", curated by Tom Huhn, in 2006 (School of Visual Arts, New York), I have been intrigued by the question of the reversal of this subject: How might one create an artistic representation of the presence of the social without lapsing into a romanticisation of the social?

My pictorial worlds have become more densely populated since this turning point. Instead of individual passengers passing through transitional places and non-places, there are groups of people: people who are waiting and people who are active, tourists, people who are working, and people who are not.

The group of works "wound up" was created for the exhibition "Die Einen, die Gleichen und die Anderen. Teilhabe und Ausgrenzung im Arbeits- und Bildungsleben", organised by Engagierte Wissenschaft e. V., Leipzig, in the summer of 2011. The wall installation is based on an associative collection of images on the subject of social exclusion and classification, group membership and resistance. The collected source material was drawn from various genres, partly from my own photographs and video stills from everyday observations and journeys, and partly from film stills and press photographs by others. This was the first time that I brought together three strands that I had pursued simultaneously over the previous years: an interest in social demarcations, the relationships that individual people and groups have with the spaces that surround them, and the staging of human relationships and conflicts in feature films. Working on "wound up" raised new questions in my mind: how much abstraction is necessary to create the impression of a group of people or mass – as a sort of grid, or as a gathering of separate individuals? Is a group more than the sum of the individuals? Which rhythm of consolidation and singularity is necessary for functioning communities?

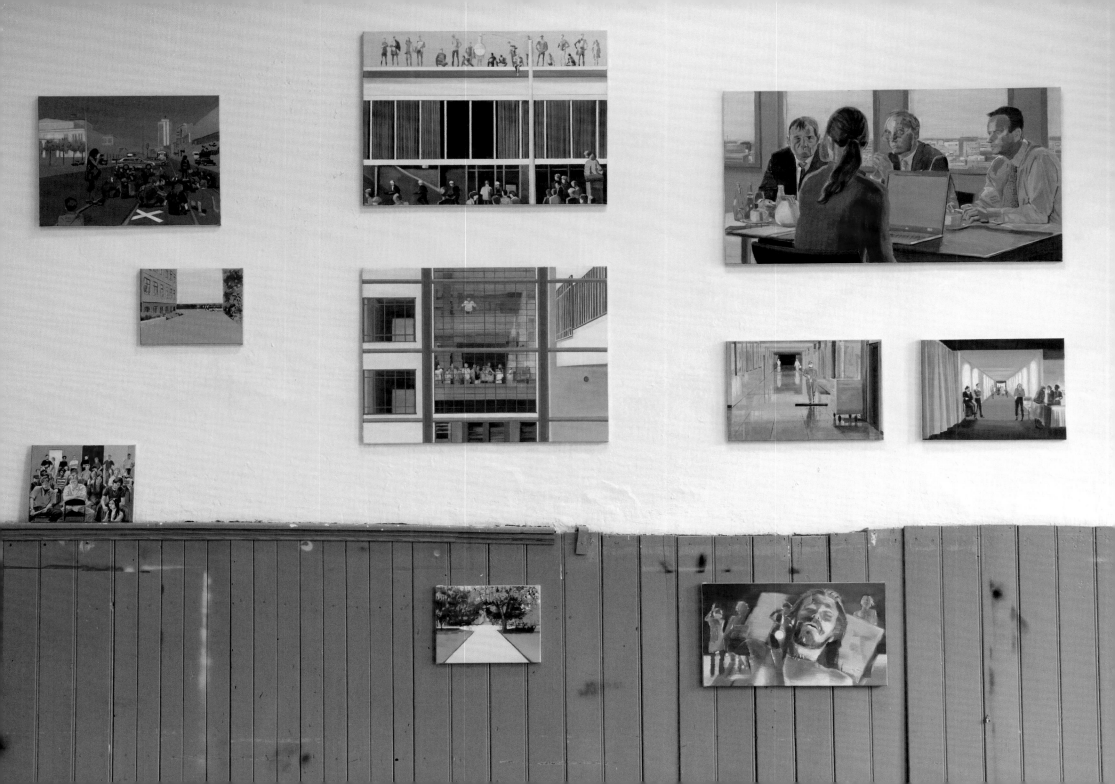

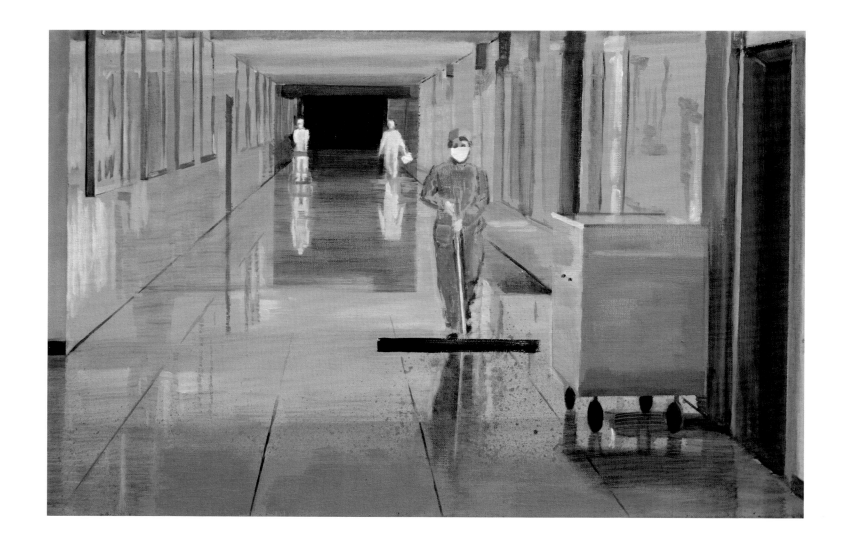

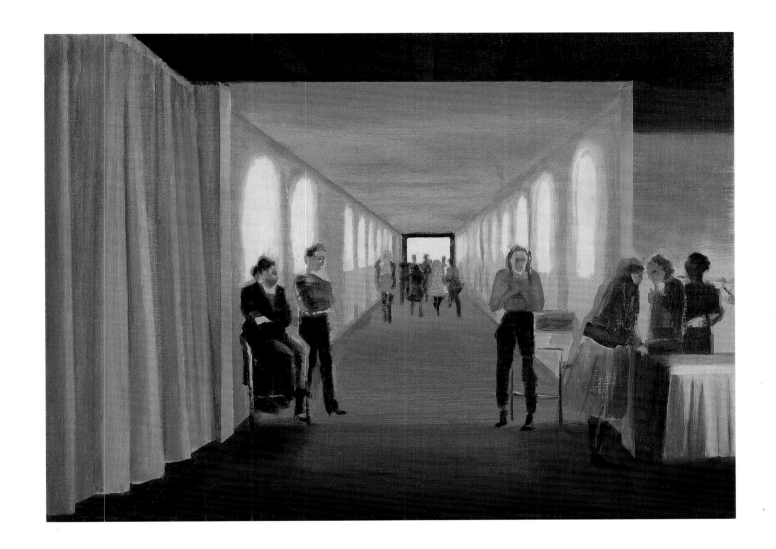

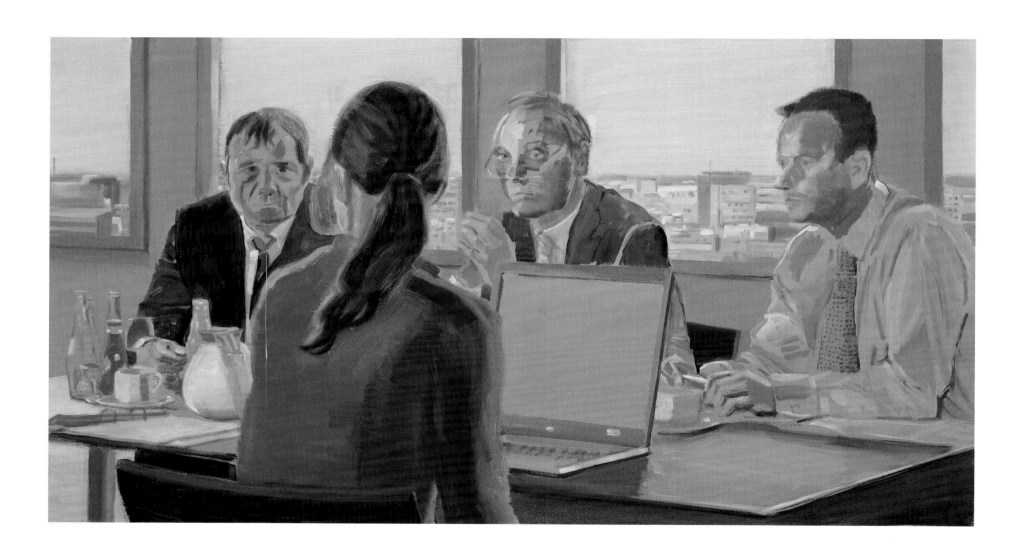

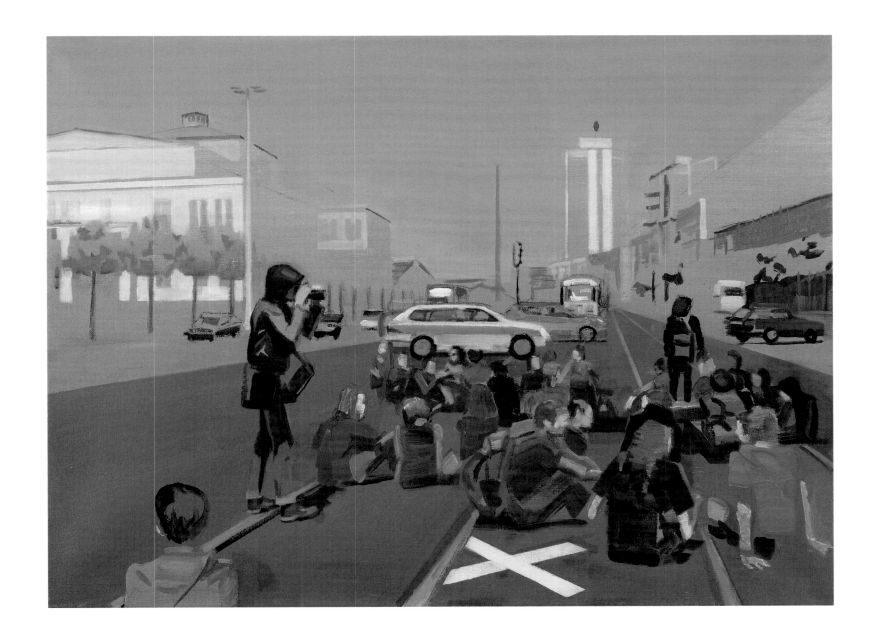

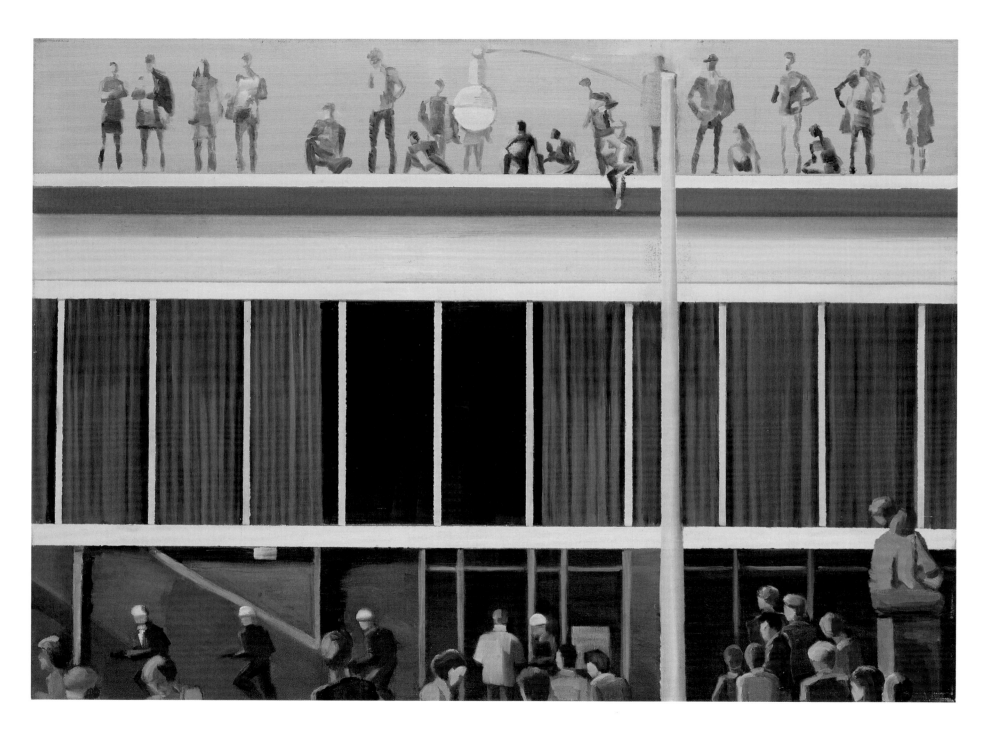

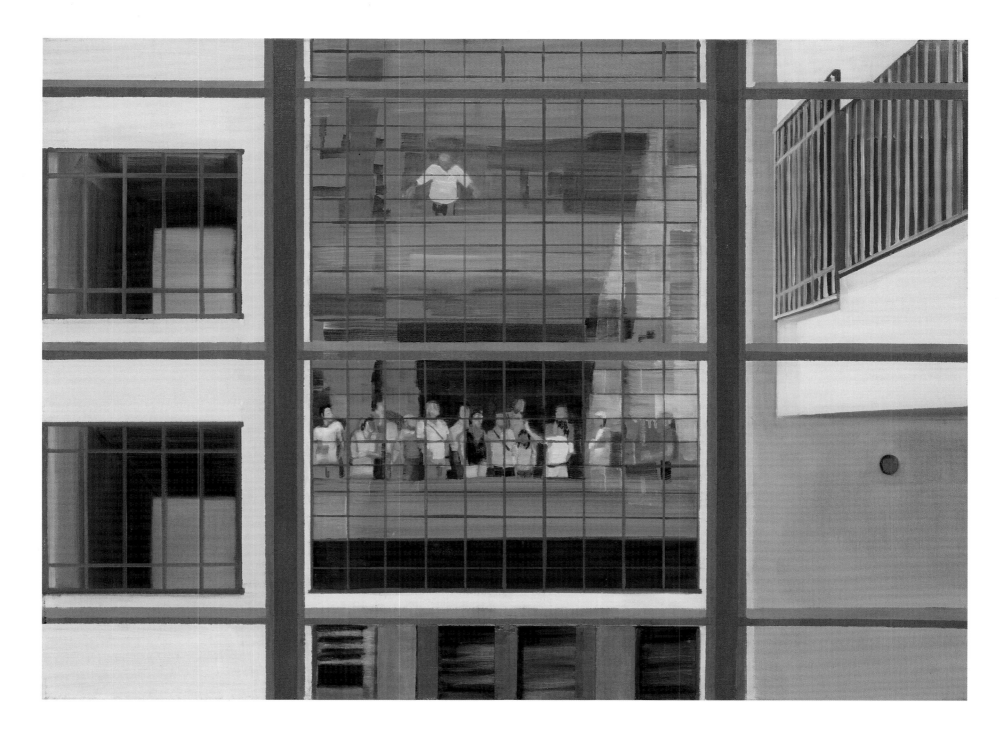

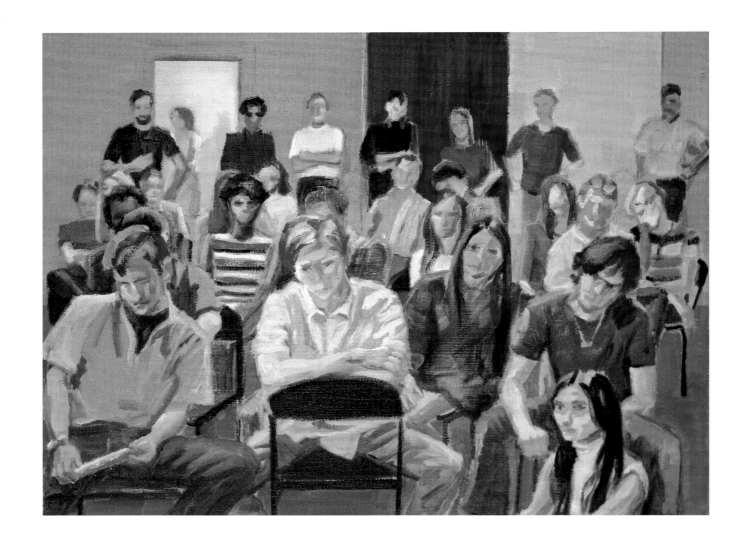

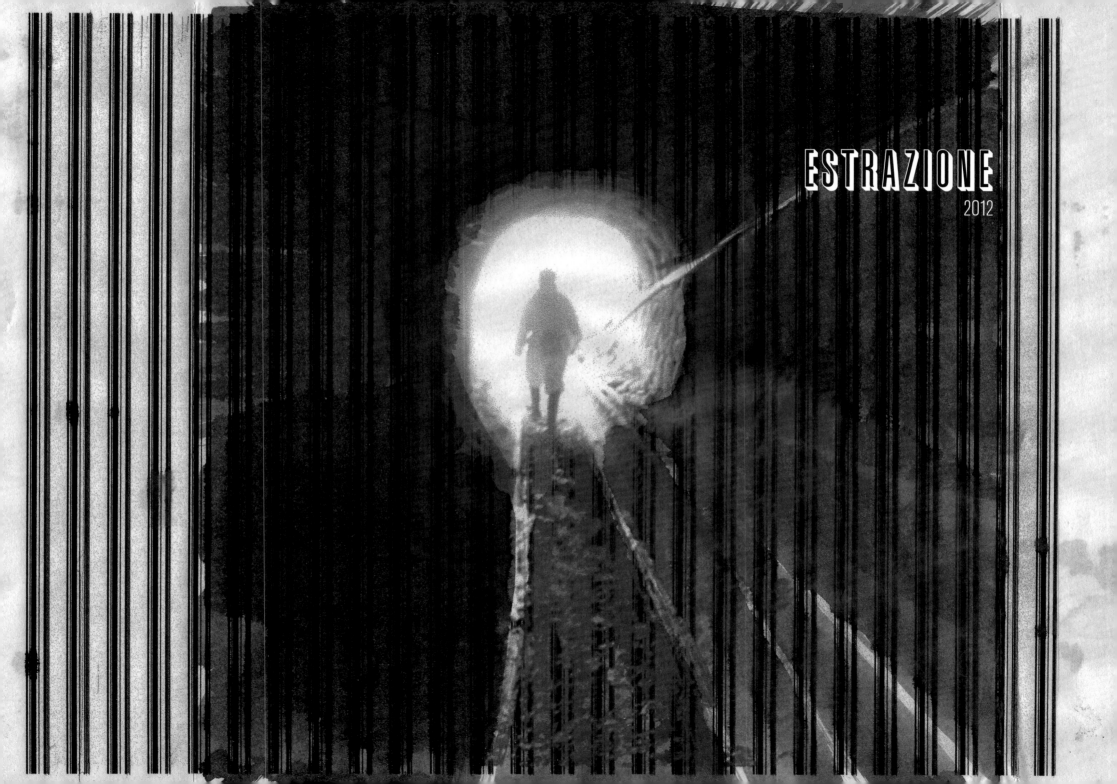

ESTRAZIONE

Für die Idee zu „estrazione" war die Einladung zu dem von Alba D'Urbano und Tina Bara kuratierten Projekt „Viaggio in Italia – Italienische Reise" ausschlaggebend. Ein zentrales Thema dieses Hochschulprojektes war der Wandel der Arbeit und die damit verbundenen sozialen Bedingungen in einer postindustriellen Gesellschaft.

Im Frühjahr 2012 unternahm ich meine eigene italienische Reise nach Rom und Tivoli. Ich war fasziniert von den Travertinbrüchen in Tivoli und mich interessierte vor allem der Aspekt, dass hier ein Ort seit der Antike durch den Abbau von Ressourcen ausgehöhlt wurde, um einen anderen Ort zu konstruieren. Dies bildet sich als „Negativform" in der Landschaft um Tivoli ab und zeigt sich als „Positivform" in den herrschaftlichen Bauten Roms, die dem touristischen Blick als Sehenswürdigkeiten bekannt sind. Zu Herrschaftsverhältnissen dieser Art und deren räumlicher Abbildung habe ich aktuelle vergleichbare Situationen auf globaler Ebene gesucht. In vielen sogenannten Entwicklungsländern werden Ressourcen zur Energiegewinnung, wie mineralische Bergbauprodukte, Metalle oder Kohle, abgebaut – oft unter sehr schlechten bis menschenrechtsverletzenden Arbeitsbedingungen. In den meisten Fällen profitieren ausschließlich reiche Industrienationen von den gewonnenen Rohstoffen.

Die Wandinstallation lässt sich als Weltkarte lesen: Sie zeigt jeweils eine Arbeitssituation an einem Ort, an dem ein Rohstoff abgebaut wird und einen anderen, welcher von diesem Rohstoff stark profitiert. Bei meiner Recherche zu Rohstoffvorkommen fiel mir auf, dass mir die meisten Substanzen wie Zink, Titan, Kobalt, Kohle oder Öl aus der Kunst vertraut waren. Dies war für mich ausschlaggebend für eine bewusste Verwendung dieser Materialien. Das Material der Malerei wird selten unter Berücksichtigung von Umweltproblemen, Wirtschaftsfaktoren oder Arbeitsbedingungen betrachtet, da es mit Vorstellungen von „Großzügigkeit" und „Freiheit" behaftet ist. Hier steht es metaphorisch für den repräsentativen Charakter von Kunst generell – Malerei als Luxusartikel. Und woher kommt eigentlich das Kupfer in meiner Festplatte?

The invitation to take part in the project "Viaggio in Italia – Italienische Reise", curated by Alba D'Urbano and Tina Bara, was seminal to the idea for "estrazione". One of the central subjects of this college project was the transformation of work and the associated social conditions in a post-industrial society.

In the spring of 2012 I took part in my own Italian journey to Rome and Tivoli. Fascinated by the travertine quarries of Tivoli, I was particularly interested in the aspect that this was a place that had been hollowed out by the excavation of resources, thus constructing another place. This takes the shape of a "negative form" in the landscape around Tivoli, and takes on a "positive form" in the majestic constructions of Rome that are perceived by the tourist's gaze as sights to be seen. I looked for comparable present-day situations on a global level of power relations of this sort, and spatial representations thereof. Raw materials used in energy production, such as mineral products extracted by mining, metal and coal, are extracted in numerous so-called developing countries, and often under working conditions that are very bad and even in contravention of human rights. In the majority of cases the sole beneficiaries of the commodities resulting from this process are rich industrial nations.

The wall installation can be read as a world map: it shows various individual work situations in particular places; and another place, which benefits greatly from this commodity. While I was researching the occurrence of the raw materials I was struck by the fact that I was familiar with most of the substances, such as zinc, titanium, cobalt, coal and oil, from art. This was a decisive realisation, causing me to use these materials in a conscious manner. The material used in painting is seldom considered with regard for environmental problems, economic factors and working conditions as it is associated with ideas of "generosity" and "freedom". Here it stands for the representative character of art in general – art as a luxury article. And where exactly did the copper in my hard disk come from?

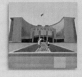

LEGENDE: ESTRAZIONE 01–12

estrazione 01 (Travertin):
Tivoli, Italien
Travertinarbeiter in Tivoli

estrazione 02 (Travertin):
Brasilia, Brasilien
Kongressgebäude von Oscar Niemeyer

estrazione 03 (Kupfer):
Lumumbashi, Demokratische Republik Kongo
Junge Minenarbeiter in Katanga

estrazione 04 (Kupfer):
Beijing, Volksrepublik China
Peoples Bank of China

estrazione 05 (Zink):
Potosi, Kolumbien
Kinderarbeiter im Teufelsberg Cerro Rico

estrazione 06 (Zink):
Tokio, Japan
Sumitomo Metal Mining Co Ltd.

estrazione 07 (Carbon):
Donbass, Ukraine
Illegale Mine im Uralgebirge

estrazione 08 (Carbon):
Leipzig, Bundesrepublik Deutschland
BMW-Niederlassung

estrazione 09 (Stahl):
Java, Indonesien
Schwefelarbeiter auf dem Ijen-Vulkan

estrazione 10 (Stahl):
Düsseldorf, Bundesrepublik Deutschland
Thyssen-Hochhaus

estrazione 11 (Goldgrund auf Zink):
Belen, Brasilien
Goldmine Sierra Pelada am Amazonas

estrazione 12 (Goldgrund auf Zink):
Montreal, Kanada
Protestaktion gegen geplante Goldmine
von RoyalOR

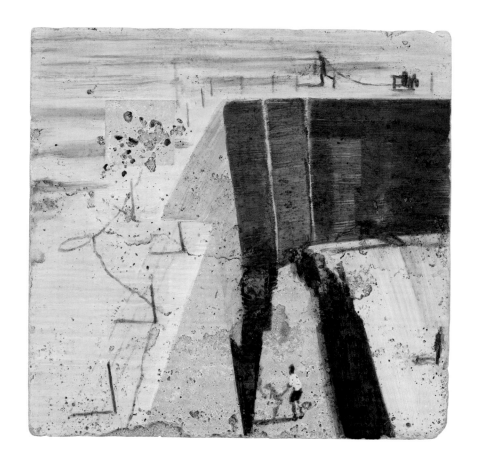
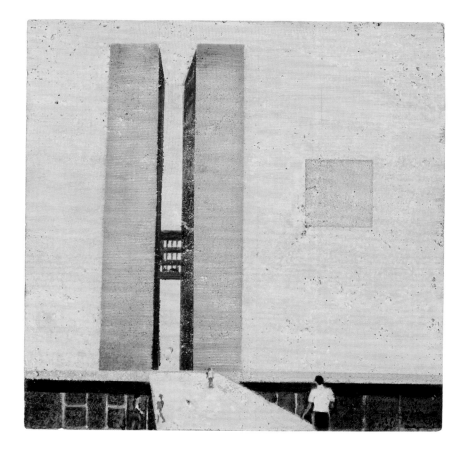

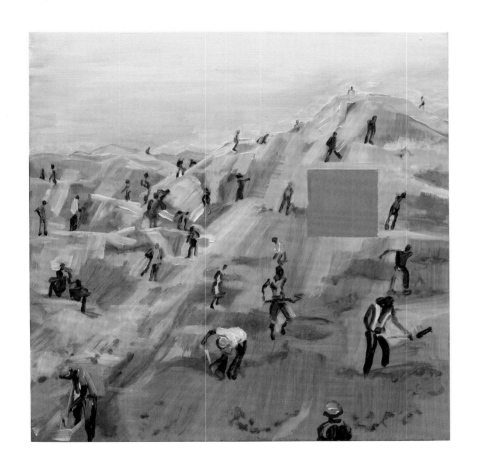

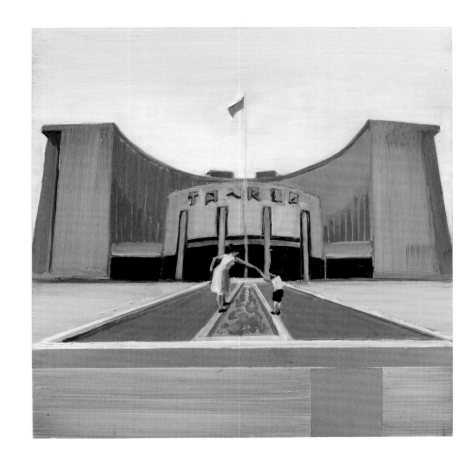

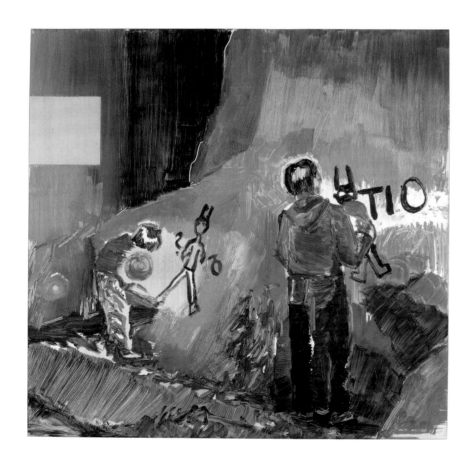

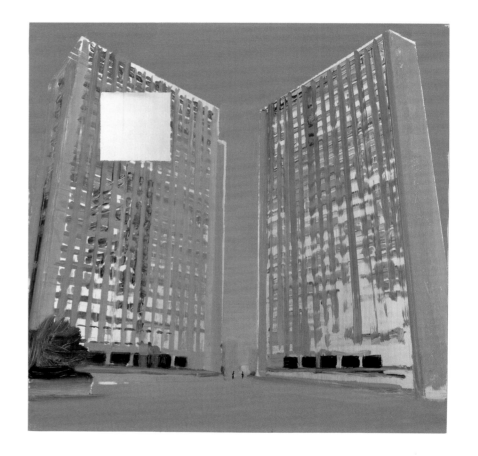

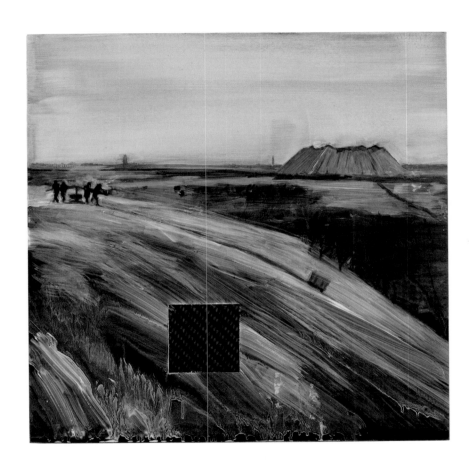

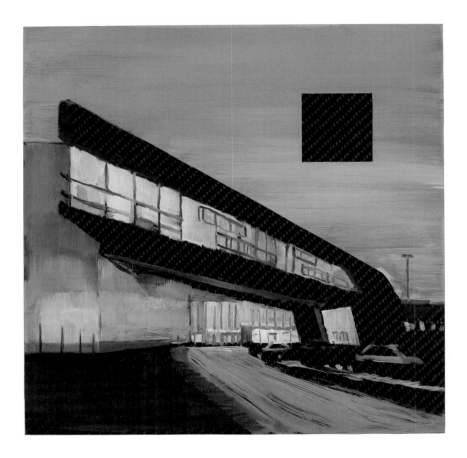

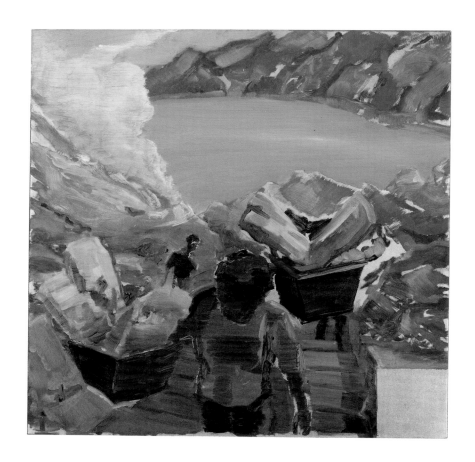 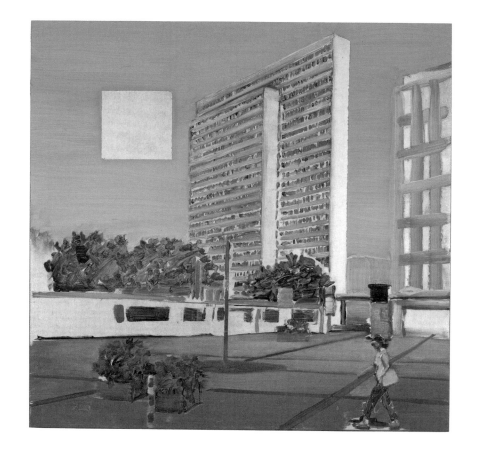

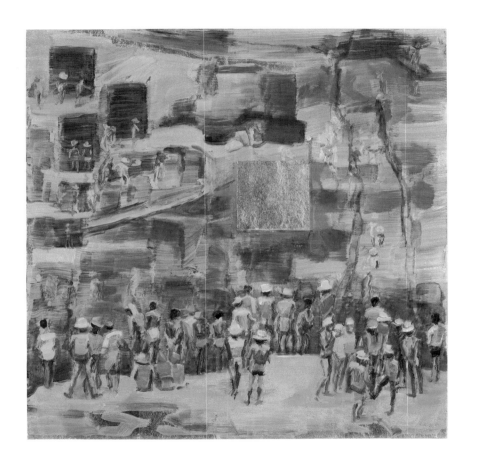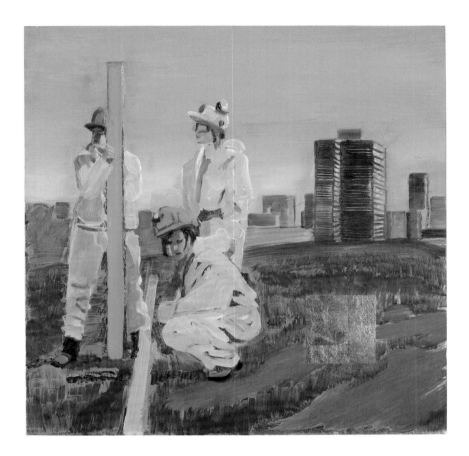

SALUTI DA LIPSIA

POSTKARTENEDITION FÜR DAS PROJEKT „ZERREISSPROBEN", 2010

HENDRIK PUPAT

Die Malerin Verena Landau kam erstmals Anfang der 1990er-Jahre aus Florenz nach Leipzig und fühlte sich ausgerechnet dort intensiv an die italienische Wahlheimat erinnert. In Industrieanlagen blitzte de Chirico auf, bei repräsentativen Innenstadtbauten schienen stellenweise ehrwürdige Palazzi Pate gestanden zu haben. Doch überdauert der Eindruck auch eine direkte Konfrontation? Für eine Postkartenedition glich Landau innere Bilder mit äußeren ab, montierte Italienisches ins Pleiß-Venedig, verschob Wirklichkeitssplitter. Analogien offenbaren sich, Risse bleiben sichtbar.

POSTCARD EDITION FOR THE PROJECT "ZERREISSPROBEN," 2010

The painter Verena Landau first arrived in Leipzig from Florence in the early 1990s, and it was here that she was most powerfully reminded of her adopted home in Italy. Giorgio de Chirico flashed up in industrial complexes, and prestigious inner-city buildings appeared to have been modelled on venerable palazzi. But could this impression survive a direct confrontation? For a postcard edition Landau compared internal images with external ones, mounted Italian elements onto "Venice on the Pleisse", transposing splinters of reality. Analogies reveal themselves, and rifts remain visible.

Quelle (Auszug): Hendrik Pupat, Differenzen lieben lernen, in: Zerreißproben. Erwartungen an die deutsche Einheit und an eine europäische Integration, hg. von Thomas Klemm und Christian Lotz (Ausst.-Kat. Leipziger Kreis. Forum für Wissenschaft und Kunst, Tapetenwerk / Halle C und Studio [+0], Leipzig), Leipzig 2010

Source (excerpt): Hendrik Pupat, Differenzen lieben lernen, in: Zerreißproben. Erwartungen an die deutsche Einheit und an eine europäische Integration, ed. by Thomas Klemm and Christian Lotz (exh. cat. Leipziger Kreis. Forum für Wissenschaft und Kunst, Tapetenwerk / Halle C and Studio [+0], Leipzig), Leipzig 2010

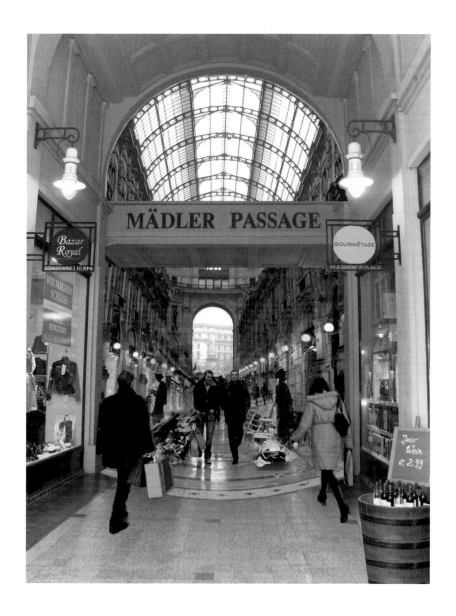

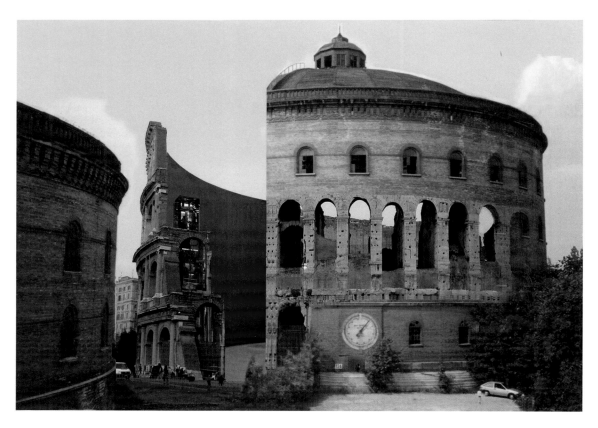

VERENA LANDAU

BIOGRAFIE
BIOGRAPHY

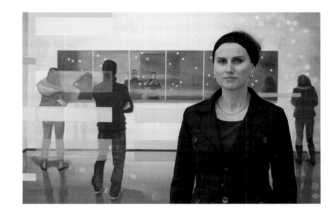

1965	geboren in Düsseldorf
1985–1988	Lehre als Buchbinderin
1990–1993	Ausbildung und Lehrtätigkeit in historischen Maltechniken im Atelier „Charles Cecil Studios", Florenz, Italien
1994–1999	Studium der Malerei / Grafik an der Hochschule für Grafik und Buchkunst Leipzig bei Arno Rink und Neo Rauch
1999	Diplom in Malerei / Grafik
seit 2002	Künstlerische Leitung von interkulturellen Austauschprojekten für Jugendliche und Fortbildungsmaßnahmen für Multiplikatorinnen (Frankreich, Israel, Litauen, Slowakei)
2003	Stipendiatin der Sparkassenkulturstiftung Hessen-Thüringen im Künstlerdorf Willingshausen, Hessen
seit 2008	Künstlerische Mitarbeiterin am Institut für Kunstpädagogik der Universität Leipzig

Lebt und arbeitet freischaffend in Leipzig.

1965	Born in Düsseldorf
1985–1988	Trained as a bookbinder
1990–1993	Trained and taught historical painting techniques in the atelier Charles Cecil Studios, Florence, Italy
1994–1999	Studied painting / graphic arts at the Hochschule für Grafik und Buchkunst Leipzig with Arno Rink and Neo Rauch
1999	Diploma in painting / graphic arts
since 2002	Artistic direction of intercultural exchange projects for young people and further-education initiatives for multipliers (France, Israel, Lithuania, Slovakia)
2003	Recipient of scholarship of the Sparkassenkulturstiftung Hessen-Thüringen in the Willingshausen artists' village, Hessen
since 2008	Member of artistic staff at the institute for art pedagogy, University of Leipzig

Lives and works as a freelance in Leipzig.

EINZELAUSSTELLUNGEN (AUSWAHL)

1999 „Pasolini-Stills" im Rahmen des Projektes TRANSFORMAT, Diplomausstellung mit Miriam Vlaming in der ehemaligen Umspannstation am Floßplatz, Leipzig (K)

2001 „foreign-I-movement", Tanzhaus NRW, Düsseldorf, und Galerie Bose, Wittlich (K)

„movingstills", Galerie Jürgen Kalthoff, Essen

„Passing Pasolini", voxxx.galerie, Chemnitz (K)

2003 „vor dem nachbild", im Rahmen des Stipendiums der Sparkassenkulturstiftung Hessen-Thüringen im Künstlerdorf Willingshausen, Hessen (K)

„vor dem nachbild", Galerie Jürgen Kalthoff, Essen

2004 „Diskretionsbereich", kuratiert von Josef Filipp, Kunstverein Leipzig

2005 „passover", Galerie im Kunsthaus Erfurt (K)

„Nachbilder 2003 – 2005", Galerie Bose, Wittlich (Edition)

2006 „en_trance", Galerie Jürgen Kalthoff, Essen

„permanent transition", Galerie Gmyrek, Düsseldorf

2007 „access", Filipp Rosbach Galerie, Leipzig

2008 „turning points", Galerie Jürgen Kalthoff, Essen

2012 „Waiting for Stars", Filipp Rosbach Galerie, Leipzig

2013 „PASSAGES, PASSENGERS, PLACES", Ausstellung zum Katalog in Kooperation mit der Josef Filipp Galerie im WESTWERK, Leipzig (K)

SOLO EXHIBITIONS (SELECTED)

1999 "Pasolini-Stills" as part of the project TRANSFORMAT, graduation exhibition with Miriam Vlaming in the former electrical substation at Flossplatz, Leipzig (C)

2001 "foreign-I-movement", Tanzhaus NRW, Düsseldorf, and Galerie Bose, Wittlich (C)

"movingstills", Galerie Jürgen Kalthoff, Essen

"Passing Pasolini", voxxx.galerie, Chemnitz (C)

2003 "in front of the afterimage", as part of the residency of the Sparkassenkulturstiftung Hessen-Thüringen in Willingshausen artists' village, Hessen (C)

"in front of the afterimage", Galerie Jürgen Kalthoff, Essen

2004 "zone of discretion", curated by Josef Filipp, Kunstverein Leipzig

2005 "passover", Galerie im Kunsthaus Erfurt (C)

"afterimages 2003 – 2005", Galerie Bose, Wittlich (Edition)

2006 "en_trance", Galerie Jürgen Kalthoff, Essen

"permanent transition", Galerie Gmyrek, Düsseldorf

2007 "access", Filipp Rosbach Galerie, Leipzig

2008 "turning points", Galerie Jürgen Kalthoff, Essen

2012 "Waiting for Stars", Filipp Rosbach Galerie, Leipzig

2013 "PASSAGES, PASSENGERS, PLACES", exhibition accompanying the catalogue in cooperation with Josef Filipp Galerie in the WESTWERK, Leipzig (C)

AUSSTELLUNGSBETEILIGUNGEN (AUSWAHL)

2000 „Bildwechsel", Freunde aktueller Kunst e. V.
Sachsen und Thüringen, Städtisches Museum
Zwickau und Kunstsammlung Gera (K)

2002 „In welcher Haltung arbeiten Sie bevorzugt? – Kunst
im Verhältnis zur Konstruktion von Arbeit", kuratiert
von Beatrice von Bismarck, Alexander Koch und
Andreas Siekmann, Mitorganisation der Ausstellung
und Tagung, //D/O/C/K – Projektbereich, Galerie
der HGB, Leipzig (Publikation)

„Künstler der Interessengemeinschaft rheinland-
pfälzischer Galerien", Schloss Waldthausen,
Mainz (K)

2003 „the gallery – the guests", Galerie Jürgen Kalthoff,
Essen

2004 „Zweidimensionale", Kunsthalle der Sparkasse
Leipzig (K)

2005 „Der Feind im Kopf – künstlerische Zugänge und
wissenschaftliche Analysen zu Feindbildern",
kuratiert von Thomas Klemm, Leipziger Kreis.
Forum für Wissenschaft und Kunst, Ausstellung und
Tagung, Galerie der HGB, Leipzig (K)

„Update 05 – Positionen zur Malerei aus
Deutschland", Galerie Gmyrek, Düsseldorf (K)

„Urbane Malerei", kuratiert von Barbara Steiner,
Ilina Koralova und Julia Schäfer, Galerie für
Zeitgenössische Kunst, Leipzig

„Es geht voran – Über das Potenzial ungenutzter
Möglichkeiten", kuratiert von Thomas Klemm, Laden
für Nichts, Leipzig (K)

2006 „The history place", kuratiert von Goran Tomcic,
Galerie Moti Hasson, New York

„Neue deutsche Malerei: Leipziger Schule",
Museum Krolikarnia-Palais, Warschau und Galeria
Arsenal Posen, Polen (K)

„Still Missing: Beauty Absent Social Life", kuratiert
von Tom Huhn, School of Visual Arts, New York City
und Westport Arts Center, Westport (Connecticut),
USA (K)

GROUP EXHIBITIONS (SELECTED)

2000 "Bildwechsel", Freunde aktueller Kunst e. V. Sachsen
und Thüringen, Städtisches Museum Zwickau and
Kunstsammlung Gera (C)

2002 "In welcher Haltung arbeiten Sie bevorzugt? – Kunst im
Verhältnis zur Konstruktion von Arbeit", curated by
Beatrice von Bismarck, Alexander Koch and Andreas
Siekmann, co-organisation of the exhibition and
symposium, //D/O/C/K – Projektbereich, Galerie der
HGB, Leipzig (Publication)

"Künstler der Interessengemeinschaft rheinland-
pfälzischer Galerien", Schloss Waldthausen, Mainz (C)

2003 "the gallery – the guests", Galerie Jürgen Kalthoff,
Essen

2004 "Zweidimensionale", Kunsthalle der Sparkasse
Leipzig (C)

2005 "Der Feind im Kopf – künstlerische Zugänge und
wissenschaftliche Analysen zu Feindbildern", curated
by Thomas Klemm, Leipziger Kreis. Forum für
Wissenschaft und Kunst, exhibition and symposium,
Galerie der HGB, Leipzig (C)

"Update 05 – Positionen zur Malerei aus Deutschland",
Galerie Gmyrek, Düsseldorf (C)

"Urbane Malerei", curated by Barbara Steiner,
Ilina Koralova and Julia Schäfer, Galerie für Zeitge-
nössische Kunst, Leipzig

"Es geht voran – Über das Potenzial ungenutzter
Möglichkeiten", curated by Thomas Klemm, Laden für
Nichts, Leipzig (C)

2006 "The history place", curated by Goran Tomcic,
Moti Hasson Gallery, New York

"Neue deutsche Malerei: Leipziger Schule", Krolikarnia
Palais Museum, Warsaw and Galeria Arsenal Posen,
Poland (C)

"Still Missing: Beauty Absent Social Life", curated by
Tom Huhn, School of Visual Arts, New York City and
Westport Arts Center, Westport (Connecticut), USA (C)

„transformidable – Übergänge zwischen Malerei, Installation und Fotografie", kuratiert von Jörg Katerndahl, Kunstverein Landau und Kunsthaus Erfurt (K)

2007 „rehearsing reality" mit Berit Hummel und Jana Seehusen im Rahmen des Festivals „temps d'images", Tanzhaus NRW, Düsseldorf

„Die Gegenwart des Vergangenen – Strategien im Umgang mit sozialistischer Repräsentationsarchitektur", kuratiert von Thomas Klemm und Kathleen Schröter, Ausstellung und Tagung, Leipziger Kreis. Forum für Wissenschaft und Kunst (K)

2008 „transformidable – Übergänge zwischen Malerei, Installation und Fotografie", Muzeul de Artă, Timişoara, Rumänien

2009 „Nichtorte, Orte", kuratiert von Conny Dietrich und Heidi Stecker, Galerie für Zeitgenössische Kunst, Leipzig

„New York +++ Paris +++ Delhi" mit Henrik Schrat und Ute Z. Würfel, Galerie fiftyfifty, Düsseldorf

2010 „Macht zeigen – Kunst als Herrschaftsstrategie", kuratiert von Wolfgang Ullrich, Deutsches Historisches Museum, Berlin (K)

„Zerreißproben. Erwartungen an die deutsche Einheit und an eine europäische Integration", kuratiert von Thomas Klemm, Leipziger Kreis. Forum für Wissenschaft und Kunst, Tapetenwerk / Halle C und Studio [+0], Leipzig (K)

2011 „Die Einen, die Gleichen und die Anderen – Teilhabe und Ausgrenzung im Arbeits- und Bildungsleben", kuratiert von Stefan Kausch, Bertram Haude, Susanne Kaiser, Sarah Linke, Sarah Stein, Engagierte Wissenschaft e. V., ehemalige Turnhalle, Berufsschulzentrum 7, Leipzig

2012 „Viaggio in Italia – Italienische Reise", kuratiert von Alba D'Urbano und Tina Bara, Halle 12, Baumwollspinnerei, Leipzig

2013 „Viaggio in Italia – Italienische Reise", Atelierfrankfurt, Frankfurt am Main

„Spektrum", Dozentenausstellung in der Galerie Neues Augusteum der Universität Leipzig, kuratiert von Frank Schulz (K)

"transformidable – Übergänge zwischen Malerei, Installation und Fotografie", curated by Jörg Katerndahl, Kunstverein Landau and Kunsthaus Erfurt (C)

2007 "rehearsing reality" with Berit Hummel and Jana Seehusen, as part of the festival "temps d'images", Tanzhaus NRW, Düsseldorf

"Die Gegenwart des Vergangenen – Strategien im Umgang mit sozialistischer Repräsentationsarchitektur", curated by Thomas Klemm and Kathleen Schröter, exhibition and symposium of the Leipziger Kreis. Forum für Wissenschaft und Kunst (C)

2008 "transformidable – Übergänge zwischen Malerei, Installation und Fotografie", Muzeul de Artă, Timişoara, Romania

2009 "Nichtorte, Orte", curated by Conny Dietrich and Heidi Stecker, Galerie für Zeitgenössische Kunst, Leipzig

"New York +++ Paris +++ Delhi" with Henrik Schrat and Ute Z. Würfel, Galerie fiftyfifty, Düsseldorf

2010 "Displaying Power. Art as a Strategy of Rule", curated by Wolfgang Ullrich, Deutsches Historisches Museum, Berlin (C)

"Zerreißproben. Erwartungen an die deutsche Einheit und an eine europäische Integration", curated by Thomas Klemm, Leipziger Kreis. Forum für Wissenschaft und Kunst, Tapetenwerk / Halle C and Studio [+0], Leipzig (C)

2011 "Die Einen, die Gleichen und die Anderen – Teilhabe und Ausgrenzung im Arbeits- und Bildungsleben", curated by Stefan Kausch, Bertram Haude, Susanne Kaiser, Sarah Linke, Sarah Stein, Engagierte Wissenschaft e. V., old gym, Berufsschulzentrum 7, Leipzig

2012 "Viaggio in Italia – Italienische Reise", curated by Alba D'Urbano and Tina Bara, Halle 12, Baumwollspinnerei, Leipzig

2013 "Viaggio in Italia – Italienische Reise", Atelierfrankfurt, Frankfurt am Main

"Spektrum", staff exhibition at the Galerie Neues Augusteum, University of Leipzig, curated by Frank Schulz (C)

(K) = Katalog

(C) = Catalogue

BILDNACHWEIS
PICTURE CREDITS

9 Vorbild: Filmstill aus „Mamma
Roma", Pier Paolo Pasolini, Italien
Source material: film still
from "Mamma Roma", Pier Paolo
Pasolini, Italy
1962

11 Pasolini-Stills
1999
Installationsansicht: Ausstellung
im ehemaligen Umspannwerk am
Installation view: exhibition at the
former electricity substation at
Floßplatz, Leipzig
Fotos: Rayk Goetze
Fotomontage: Verena Landau

12 Pasolini-Stills

13 Pasolini-Stills

14 Pasolini-Still 0/4
1999
Öl und Eitempera auf Leinwand
Oil and egg tempera on canvas
250 × 375 cm
Courtesy: HypoVereinsbank,
München Munich
Foto: Christoph Sandig, Leipzig

15 Pasolini-Still 0/5
1999
Öl und Eitempera auf Leinwand
Oil and egg tempera on canvas
250 × 375 cm
Courtesy: Privatsammlung, Essen
Private collection, Essen
Foto: Christoph Sandig, Leipzig

16 Pasolini-Still 0/2
1999
Öl und Eitempera auf Leinwand
Oil and egg tempera on canvas
160 × 250 cm
Courtesy: Privatsammlung, Essen
Private collection, Essen
Foto: Christoph Sandig, Leipzig

17 Pasolini-Still 0/3
1999
Öl und Eitempera auf Leinwand
Oil and egg tempera on canvas
160 × 250 cm
Courtesy: Sparkasse Coburg
Foto: Christoph Sandig, Leipzig

18 Pasolini-Stills

19 Pasolini-Still 0/6
1999
Öl und Eitempera auf Leinwand
Oil and egg tempera on canvas
160 × 250 cm
Courtesy: Umberto Cabini, Crema,
Italien Italy
Foto: Massimo Marinoni, Crema,
Italien Italy

20 Pasolini-Still 0/7
1999
Öl und Eitempera auf Leinwand
Oil and egg tempera on canvas
50 × 40 cm
Courtesy: Hortense Slevogt, Berlin
Foto: Christoph Sandig, Leipzig

21 Vorbild: Übermalung,
Eitempera auf Fotokopie
Source material: overpainted image,
egg tempera on photocopy
1999
21 × 29,7 cm

22 Pasolini-Still 0/1
1999
Öl und Eitempera auf Leinwand
Oil and egg tempera on canvas
170 × 250 cm
Courtesy: Privatsammlung, Essen
Private collection, Essen
Foto: Christoph Sandig, Leipzig

23 Passing Paul
2001
Öl und Eitempera auf Leinwand
Oil and egg tempera on canvas
170 × 250 cm
Courtesy: Privatsammlung, Essen
Private collection, Essen
Foto: Christoph Sandig, Leipzig

24 Passing Pasolini

25 Passing Pasolini

26 Flight
2001
dreiteilig in three parts
Öl und Eitempera auf Leinwand
Oil and egg tempera on canvas
80 × 100 cm, 200 × 100 cm,
40 × 42 cm
Courtesy: Verena Landau
Fotos: Christoph Sandig, Leipzig

27 Nachspann 0/2 Closing credits 0/2
2001
Öl und Eitempera auf Leinwand
Oil and egg tempera on canvas
100 × 200 cm
Courtesy: Weronika und and
Burkhard Rotthaus, Mülheim an
der Ruhr
Foto: Christoph Sandig, Leipzig

28 Passing Pasolini
2001
Installationsansicht: Ausstellung
in der Installation view: exhibition at
voxxx.galerie, Chemnitz
Fotos: Laszlo Toth, Chemnitz
Fotomontage: Verena Landau

29 Close
2001
Öl und Eitempera auf Leinwand
Oil and egg tempera on canvas
100 × 200 cm
Courtesy: Verena Landau
Foto: Christoph Sandig, Leipzig

30 Ausstieg 01 + 02
Exit 01 + 02
2000
zweiteilig in two parts
Öl und Eitempera auf Leinwand
Oil and egg tempera on canvas
je each 47 × 42 cm
Courtesy: Verena Landau
Fotos: Christoph Sandig, Leipzig

31 Vorbild: Videostill aus dem Projekt
„vor dem nachbild"
Source material: video still from the
project "in front of the afterimage"
2003
Edition „vor dem nachbild /
Standbilder 01–08"
Edition "in front of the afterimage /
stills 01–08"
2005
In Kooperation mit in cooperation
with Galerie Bose, Wittlich
Fotomontagen nach Videostills
Photomontages after video stills
Reprografie: Christoph Sandig
Inkjet-Digitaldruck auf Büttenpapier
Inkjet digital print on handmade paper
je each 33 × 42 cm
Druck printing: Christoph Sandig,
Leipzig

33 Standbild 01 Still 01
(Umberto Cabini, Crema)

34 Standbild 02 Still 02
(HypoVereinsbank, München)

35 Standbild 03 Still 03
(Zeche Zollverein, Essen)

36 Standbild 04 Still 04
(Sparkasse Coburg)

37 Standbild 05 Still 05
(Weronika Rotthaus, Mülheim an
der Ruhr)

38 Standbild 06 Still 06
(Gerlinde Dondelinger-Rumler und
and Bernd Rumler, Wittlich)

39 Standbild 07 Still 07
(Kirsti Hofmann, Wittlich)

40 Standbild 08 Still 08
(Hortense Slevogt und and Amelya
Keleş-Slevogt, Berlin)

41 Vorbild: Fotokopie, Zeitungsaus-
schnitt, Süddeutsche Zeitung,
Kulturseite
30. Mai 2001
Source material: photocopy,
newspaper clipping, Süddeutsche
Zeitung, culture page
30 May 2001

43 Display 02
2003
Öl auf Leinwand
Oil on canvas
85 × 120 cm
Courtesy: Privatsammlung, Leipzig
Private collection, Leipzig
Foto: Christoph Sandig, Leipzig

44 Display
2003–2004
Öl auf Leinwand
Oil on canvas
200 × 300 cm
Courtesy: Verena Landau /
Josef Filipp Galerie
Foto: Jürgen Kunstmann, Krostitz

45 Postkarte und Plakat zur Ausstellung Postcard and poster for the exhibition „Diskretionsbereich", kuratiert von curated by Josef Filipp
2004
Kunstverein Leipzig
Foto: Jürgen Kunstmann, Krostitz
Fotomontage mit Videostill (Selbstinszenierung) Photomontage with video still (self-dramatisation): Verena Landau

46 Diskretionsbereich
Zone of discretion
Installationsansicht
Installation view „Banker"
2004
Kunstverein Leipzig
Foto: Andreas Wünschirs, Leipzig
Fotomontage: Verena Landau

46 Einzelbilder (v. l. n. r. u. o. n. u.):
Individual paintings (from left to right and from top to bottom):

Banker 01– 08
2004
Öl auf Leinwand
Oil on canvas
je each 45 × 60 cm
Courtesy: Privatsammlungen, Leipzig
Private collections, Leipzig
Fotos: Andreas Wünschirs, Leipzig

47 Diskretionsbereich
Zone of discretion
Installationsansicht „Halle"
Installation view "Hall"
2004
Ausstellung im exhibition at Kunstverein Leipzig
Foto: Andreas Wünschirs, Leipzig
Fotomontage: Verena Landau

Halle Hall
2004
Öl auf Leinwand
Oil on canvas
200 × 300 cm
Courtesy: Kunstsammlung der Sparkasse Leipzig
Foto: Andreas Wünschirs, Leipzig

48 Diskretionsbereich
Zone of discretion
Installationsansicht „Mächtige":
Ausstellung im Kunstverein Leipzig,
Installation view "Powerful People":
exhibition at Kunstverein Leipzig,
2004
Foto: Andreas Wünschirs, Leipzig
Fotomontage: Verena Landau

Mächtige 0/1– 0/7
Powerful People 0/1– 0/7
2004
Öl auf Leinwand
Oil on canvas

Einzelbilder (v. l. n. r. u. o. n. u.)
Individual paintings (from left to right and from top to bottom):
120 × 85 cm, 65 × 85 cm,
85 × 55 cm, 55 × 80 cm, 65 × 75 cm,
50 × 65 cm, 30 × 30 cm
Courtesy: Verena Landau /
Josef Filipp Galerie

49 Ausstellung „Macht Zeigen.
Kunst als Herrschaftsstrategie"
Exhibition "Displaying Power.
Art as a Strategy of Rule", kuratiert
von curated by Wolfgang Ullrich
2010
Deutsches Historisches Museum,
Berlin
Foto: Verena Landau

50/51 Vier Strategien im Umgang mit Vereinnahmung von Kunst
Four strategies for dealing with the instrumentalization of art
Skizze von Verena Landau zum Ausstellungsbeitrag im Rahmen der Ausstellung „Macht Zeigen.
Kunst als Herrschaftsstrategie"
Sketch by Verena Landau to accompany the exhibition contribution, part of the exhibition "Displaying Power. Art as a Strategy of Rule", kuratiert von curated by Wolfgang Ullrich
2010
Deutsches Historisches Museum,
Berlin

53 Feindbild-Verleih Enemies for Rent
2004 / 2005
Ausstellungsansicht Exhibition view „Macht Zeigen. Kunst als Herrschaftsstrategie", kuratiert von curated by Wolfgang Ullrich
2010
Deutsches Historisches Museum,
Berlin
Courtesy: Verena Landau /
Josef Filipp Galerie
Foto: DHM / Indra Desnica

Einzelbilder (v. l. n. r. u. o. n. u.)
Individual paintings (from left to right and from top to bottom):
70 × 45 cm (Josef Ackermann),
60 × 75 cm (Jürgen Kluge),
75 × 100 cm (Angela Merkel),
85 × 55 cm (Edmund Stoiber),
80 × 90 cm (Roland Koch),
62 × 100 cm (Gerhard Schröder),
80 × 120 cm (Wolfgang Tiefensee)
Courtesy: Verena Landau /
Josef Filipp Galerie
Fotos: (Mächtige) Andreas Wünschirs, Leipzig / (Feindbild-Verleih) Hendrik Pupat, Leipzig

Im Hintergrund: Vierkantsäule –
„Vier Strategien"
In the background: Square column
"Vier Strategien" (Four Strategies)
2010

Rechts Right: Clegg & Guttmann,
„Sechs Bundesminister"
"Six Federal Ministers"
2000
Courtesy: Galerie Christian Nagel

54 Ausstellungsansicht Exhibition view „Es geht voran – Über das Potenzial ungenutzter Möglichkeiten", kuratiert von curated by Thomas Klemm
2005
Laden für Nichts, Leipzig
Foto: Hendrik Pupat, Leipzig

Edition:
KUNSTRAUB_KOPIE 01–13
Edition: ART THEFT_COPY 01–13
Digitale Fotomontagen nach Videostills Digital photomontages after video stills
Ausbelichtung auf Fotopapier
Photographic print, 2005
je each 21 × 29,7 cm

58 systemfehler_neustart
2009
Projektbeteiligte mit Transparent (Gestaltung: Ute Z. Würfel, Berlin) vor dem ICC Berlin, Hauptaktionärsversammlung der Daimler AG
system error_restart, project participants with banner (design: Ute Z. Würfel, Berlin) in front of the ICC Berlin, general shareholders' meeting of Daimler AG
Personen (v. l. n. r.) persons (from left to right): Michael Wahlig, Verena Landau, Diana Wesser, Joachim (Archi) Kuhnke
Foto: Hendrik Pupat, Leipzig

59 pass_over 01
2006
Aus sechsteiliger Edition „pass_over", entstanden in Kooperation mit dem Dachverband der Kritischen Aktionärinnen und Aktionäre e.V.
From six-part edition "pass_over", created in cooperation with the Dachverband der Kritischen Aktionärinnen und Aktionäre e.V. (Association of Critical Shareholders)
Digitale Fotomontagen
digital photomontages
30 × 39 cm

61 passover
2005 – 2006
18-teilige Serie 18-part series
Öl auf Leinwand
Oil on canvas
je each 52 × 70 cm

Einzelbilder (v. l. n. r. u. o. n. u.)
Individual paintings (from left to right and top to bottom):

passover 01
2005
Öl auf Leinwand
Oil on canvas
52 × 70 cm
Courtesy: Privatsammlung, Mülheim an der Ruhr Private collection, Mülheim an der Ruhr
Foto: Christoph Sandig, Leipzig

passover 02
2005
Öl auf Leinwand
Oil on canvas
52 × 70 cm
Courtesy: Karl Gerhard Schmidt, Nürnberg Nuremberg
Foto: Christoph Sandig, Leipzig

passover 03
2005
Öl auf Leinwand
Oil on canvas
52 × 70 cm
Courtesy: Karl Gerhard Schmidt, Nürnberg Nuremberg
Foto: Christoph Sandig, Leipzig

passover 10
2005
Öl auf Leinwand
Oil on canvas
52 × 70 cm
Courtesy: Verena Landau /
Josef Filipp Galerie
Foto: Christoph Sandig, Leipzig

passover 11
2005
Öl auf Leinwand
Oil on canvas
52 × 70 cm
Courtesy: Thomas Treß, Köln Cologne
Foto: Christoph Sandig, Leipzig

passover 12
2005
Öl auf Leinwand
Oil on canvas
52 × 70 cm
Courtesy: Thomas Treß, Köln Cologne
Foto: Christoph Sandig, Leipzig

62 passover 04
2005
Öl auf Leinwand
Oil on canvas
52 × 70 cm
Courtesy: Privatsammlung,
Düsseldorf
Private collection, Düsseldorf
Foto: Christoph Sandig, Leipzig

passover 05
2005
Öl auf Leinwand
Oil on canvas
52 × 70 cm
Courtesy: Verena Landau /
Josef Filipp Galerie
Foto: Christoph Sandig, Leipzig

passover 06
2005
Öl auf Leinwand
Oil on canvas
52 × 70 cm
Courtesy: Inessa Blanck, New York
Foto: Christoph Sandig, Leipzig

passover 13
2005
Öl auf Leinwand
Oil on canvas
52 × 70 cm
Courtesy: Karl-Heinz Matheis,
Sankt Augustin
Foto: Christoph Sandig, Leipzig

passover 14
2005
Öl auf Leinwand
Oil on canvas
52 × 70 cm
Courtesy: Hendrik Pupat, Leipzig
Foto: Hendrik Pupat, Leipzig

passover 15
2005
Öl auf Leinwand
Oil on canvas
52 × 70 cm
Courtesy: Verena Landau
Foto: Christoph Sandig, Leipzig

63 passover 07
2005
Öl auf Leinwand
Oil on canvas
52 × 70 cm
Courtesy: Verena Landau
Foto: Christoph Sandig, Leipzig

passover 08
2005
Öl auf Leinwand
Oil on canvas
52 × 70 cm
Courtesy: Privatsammlung,
Düsseldorf
Private collection, Düsseldorf
Foto: Christoph Sandig, Leipzig

passover 09
2005
Öl auf Leinwand
Oil on canvas
52 × 70 cm
Courtesy: Verena Landau
Foto: Christoph Sandig, Leipzig

passover 16
2005
Öl auf Leinwand
Oil on canvas
52 × 70 cm
Courtesy: Verena Landau
Foto: Christoph Sandig, Leipzig

passover 17
2005
Öl auf Leinwand
Oil on canvas
52 × 70 cm
Courtesy: Verena Landau /
Josef Filipp Galerie
Foto: Christoph Sandig, Leipzig

passover 18
2005
Öl auf Leinwand
Oil on canvas
52 × 70 cm
Courtesy: Privatsammlung,
Düsseldorf
Private collection, Düsseldorf
Foto: Christoph Sandig, Leipzig

64 Kunstaktie zu Gunsten der
Schaubühne Lindenfels GAG
Art share for the benefit of
Schaubühne Lindenfels GAG, 2005
Fotomontage: Verena Landau
Grafikdesign Graphic design:
Simone Möcker, Leipzig

65 Ausstellungsansicht Exhibition view
„Urbane Malerei", kuratiert von
curated by Barbara Steiner, Ilina
Koralova und and Julia Schäfer
2005
Galerie für Zeitgenössische Kunst,
Leipzig

67 level 01
2005
Öl auf Leinwand
Oil on canvas
190 × 260 cm
Courtesy: Thomas Treß, Köln
Cologne
Foto: Christoph Sandig, Leipzig

68/69 entrance 01 + 02
2006 – 2007
Öl auf Leinwand
Oil on canvas
je each 160 × 210 cm
Courtesy: Gruner + Jahr AG & Co.
KG, Hamburg
Foto: Christoph Sandig, Leipzig

71 subway 01
2007
Öl auf Leinwand
Oil on canvas
120 × 160 cm
Courtesy: Privatsammlung,
Amsterdam
Private collection, Amsterdam
Foto: Jochen Seibring, Essen

72/73 terminal 01
2006
Öl auf Leinwand
Oil on canvas
160 × 210 cm
Courtesy: Privatsammlung Private
collection, Mülheim an der Ruhr
Foto: Christoph Sandig, Leipzig

terminal 02
2006
Öl auf Leinwand
Oil on canvas
160 × 210 cm
Courtesy: Axel Vollmann,
Gevelsberg
Foto: Hendrik Pupat, Leipzig

74/75 international 01 + 02
2007
zweiteilig in two parts
Öl auf Leinwand
Oil on canvas
130 × 180 cm
Courtesy: Verena Landau /
Josef Filipp Galerie
Fotos: Christoph Sandig, Leipzig

77 ensemble
Wandinstallation in der Ausstellung
Wall installation of the exhibition
„Die Gegenwart des Vergangenen.
Strategien im Umgang mit
sozialistischer Repräsentations-
architektur", kuratiert von
curated by Thomas Klemm und and
Kathleen Schröter
2007
Tapetenwerk, Halle C, Leipzig
Foto: Christoph Sandig, Leipzig

Einzelbilder (v. l. n. r. u. o. n. u.)
Individual paintings (from left to right
and from top to bottom):
Öl auf Leinwand
Oil on canvas
30 × 30 cm (Brühl 1969.2,
Courtesy: Verena Landau /
Josef Filipp Galerie), 40 × 40 cm,
52 × 70 cm, 30 × 30 cm,
85 × 70 cm, 52 × 70 cm, 50 × 50 cm
(Brühl 2007.2 / Variante 1, Courtesy:
Kathleen Schröter, Dresden),
30 × 30 cm (Brühl 1969.1,
Courtesy: Thomas Klemm,
Leipzig), 45 × 60 cm, 50 × 40 cm

78 Einzelbilder (v. l. n. r. u. o. n. u.)
Individual paintings (from left to right
and from top to bottom):

Brühl 1966.1
2007
Öl auf Leinwand
Oil on canvas
52 × 70 cm
Courtesy: Kunstfonds, Staatliche
Kunstsammlungen Dresden
Foto: Christoph Sandig, Leipzig

Brühl 2005.1
2007
Öl auf Leinwand
Oil on canvas
30 × 30 cm
Courtesy: Kunstfonds, Staatliche
Kunstsammlungen Dresden
Foto: Herbert Boswank, Dresden

Brühl 2007.4
2007
Öl auf Leinwand
Oil on canvas
45 × 60 cm
Courtesy: Kunstfonds, Staatliche
Kunstsammlungen Dresden
Foto: Herbert Boswank, Dresden

Brühl 1998.1
2007
Öl auf Leinwand
Oil on canvas
50 × 40 cm
Courtesy: Kunstfonds, Staatliche
Kunstsammlungen Dresden
Foto: Herbert Boswank, Dresden

79 Einzelbilder:
(v. l. n. r. u. o. n. u.)
Individual paintings (from left to right
and from top to bottom):

Brühl 2007.3
2007
Öl auf Leinwand
Oil on canvas
85 × 70 cm
Courtesy: Verena Landau /
Josef Filipp Galerie
Foto: Christoph Sandig, Leipzig

Brühl 2007.1
2007
Öl auf Leinwand
Oil on canvas
40 × 40 cm
Courtesy: Verena Landau /
Josef Filipp Galerie
Foto: Christoph Sandig, Leipzig

Brühl 2007.2 (Variante variation 2)
2007
Öl auf Leinwand
Oil on canvas
50 × 50 cm
Courtesy: Verena Landau /
Josef Filipp Galerie
Foto: Christoph Sandig, Leipzig

80 Brühl 1973.1
2007
Öl auf Leinwand
Oil on canvas
52 × 70 cm
Courtesy: Bernd von Bieler, Leipzig
Foto: Christoph Sandig, Leipzig

81 Vorbild: Filmstill aus „Fahrstuhl zum
Schafott", Louis Malle, Frankreich
Source material: film still
from "Elevator to the Gallows",
Louis Malle, France
1958
Foto: Verena Landau

83 access 01
2006
Öl auf Leinwand
Oil on canvas
160 × 240 cm
Courtesy: Verena Landau /
Josef Filipp Galerie
Foto: Christoph Sandig, Leipzig

84 access 02
2006
Öl auf Leinwand
Oil on canvas
160 × 240 cm
Courtesy: Privatsammlung, Essen
Private collection, Essen
Foto: Christoph Sandig, Leipzig

85 access 03
2006
Öl auf Leinwand
Oil on canvas
160 × 240 cm
Courtesy: Verena Landau /
Josef Filipp Galerie
Foto: Christoph Sandig, Leipzig

86 Installationsansicht: Ausstellung
Installation view: exhibition „access"
2007
Filipp Rosbach Galerie, Leipzig
Foto: Christoph Sandig, Leipzig
Fotomontage: Verena Landau

87 accessory 1.1 + 1.2
2006
Öl auf Leinwand
Oil on canvas
je each 70 × 130 cm
Courtesy: Privatsammlung Mülheim
an der Ruhr
Private collection, Mülheim
an der Ruhr
Fotos: Meino von Eitzen, Wuppertal

88 Installationansicht: Ausstellung
Installation view: exhibition
„transformidable", kuratiert von
curated by Jörg Katerndahl
2006
Schloss Wiederau, Leipziger Land
Foto: Hendrik Pupat, Leipzig
Fotomontage: Verena Landau

89 accessory 2.1 + 2.2
2006
Öl auf Leinwand
Oil on canvas
je each 70 × 130 cm
Courtesy: Privatsammlung, Miami
Private collection, Miami
Fotos: Meino von Eitzen, Wuppertal

90 accessory 3.1 + 3.2
2006
Öl auf Leinwand
Oil on canvas
je each 70 × 130 cm
Courtesy: Verena Landau /
Josef Filipp Galerie
Fotos: Meino von Eitzen, Wuppertal

91 capture 01
2007
Öl auf Leinwand
Oil on canvas
40 × 240 cm
Courtesy: Lorenz Engell, Weimar
Foto: Christoph Sandig, Leipzig

capture 02
2007
Öl auf Leinwand
Oil on canvas
40 × 240 cm
Courtesy: Lorenz Engell, Weimar
Foto: Christoph Sandig, Leipzig

92/93 capture 03
2007
Öl auf Leinwand
Oil on canvas
40 × 240 cm
Courtesy: Verena Landau /
Josef Filipp Galerie
Foto: Christoph Sandig, Leipzig

94 Fahrstuhl Elevator
2008
Öl auf Leinwand
Oil on canvas
70 × 130 cm
Courtesy: Privatsammlung, Essen
Private collection, Essen
Foto: Christoph Sandig, Leipzig

95 Wüste Desert
2008
Öl auf Leinwand
Oil on canvas
70 × 130 cm
Courtesy: Peter und and
Janka Grudmann, Essen
Foto: Christoph Sandig, Leipzig

96 Studentin Student
2008
Öl auf Leinwand
Oil on canvas
70 × 130 cm
Courtesy: Privatsammlung, Essen
Private collection, Essen
Foto: Christoph Sandig, Leipzig

97 Vorbild: Warten auf Stars in
Timişoara, Rumänien
Source material: Waiting for Stars
in Timişoara, Romania
2008
Foto: Verena Landau

99 Waiting for Stars 01
2009
Öl auf Leinwand
Oil on canvas
140 × 180 cm
Courtesy: Peter und and
Janka Grudmann, Essen
Foto: Christoph Sandig, Leipzig

100 Waiting for Stars 02
2009
Öl auf Leinwand
Oil on canvas
140 × 180 cm
Courtesy: Verena Landau /
Josef Filipp Galerie
Foto: Christoph Sandig, Leipzig

101 Waiting for Stars 03
2009
Öl auf Leinwand
Oil on canvas
140 × 180 cm
Courtesy: Verena Landau /
Josef Filipp Galerie
Foto: Christoph Sandig, Leipzig

102 Waiting for Stars 04
2010
Öl auf Leinwand
Oil on canvas
140 × 220 cm
Courtesy: Verena Landau /
Josef Filipp Galerie
Foto: Christoph Sandig, Leipzig

103 Waiting for Stars 05
2012
Öl auf Leinwand
Oil on canvas
140 × 180 cm
Courtesy: Verena Landau /
Josef Filipp Galerie
Foto: Christoph Sandig, Leipzig

104 Installationsansicht: Ausstellung
Installation view: exhibition
„Waiting for Stars"
2012
Filipp Rosbach Galerie, Leipzig,
Foto: Hendrik Pupat, Leipzig
Fotomontage: Verena Landau

105 Vorbild: Übermalung, Acryl auf
Inkjet-Druck
Source material: overpainted print,
acrylic on inkjet print
2011
29,7 × 42 cm

107 Installationsansicht: Ausstellung
Installation view: exhibition
„Die Einen, die Gleichen und die
Anderen – Teilhabe und Ausgren-
zung im Arbeits- und Bildungs-
leben", kuratiert von curated by
Stefan Kausch und Arbeitsgruppe
and workgroup
2011
Engagierte Wissenschaft e. V.,
ehemalige Turnhalle, Berufsschul-
zentrum 7, Leipzig
Foto: Betty Pabst, Leipzig

108 wound up / company
2011
Öl auf Leinwand
Oil on canvas
40 × 65 cm
Courtesy: Hortense Slevogt, Berlin
Foto: Hendrik Pupat, Leipzig

109 wound up / art fair
2011
Öl auf Leinwand
Oil on canvas
40 × 55 cm
Courtesy: Hortense Slevogt, Berlin
Foto: Christoph Sandig, Leipzig

110 wound up / meeting
2011
Öl auf Leinwand
Oil on canvas
70 × 130 cm
Courtesy: Verena Landau /
Josef Filipp Galerie
Foto: Christoph Sandig, Leipzig

111 wound up / protest
2011
Öl auf Leinwand
Oil on canvas
52 × 70 cm
Courtesy: Verena Landau /
Josef Filipp Galerie
Foto: Christoph Sandig, Leipzig

112 wound up / attack
2011
Öl auf Leinwand
Oil on canvas
70 × 95 cm
Courtesy: Verena Landau /
Josef Filipp Galerie
Foto: Christoph Sandig, Leipzig

113 wound up / guide
2011
Öl auf Leinwand
Oil on canvas
70 × 95 cm
Courtesy: Thomas Klemm, Leipzig
Foto: Christoph Sandig, Leipzig

114 wound up / discussion
2011
Öl auf Leinwand
Oil on canvas
30 × 40 cm
Courtesy: Verena Landau /
Josef Filipp Galerie
Foto: Hendrik Pupat, Leipzig

115 wound up / platform
2011
Öl auf Leinwand
Oil on canvas
30 × 40 cm
Courtesy: Verena Landau /
Josef Filipp Galerie
Foto: Christoph Sandig, Leipzig

116 wound up / school
2011
Öl auf Leinwand
Oil on canvas
30 × 40 cm
Courtesy: Verena Landau /
Josef Filipp Galerie
Foto: Christoph Sandig, Leipzig

117 Vorbild: Übermalung, Tusche und
Acryl auf Inkjet-Druck
Source material: overpainted print,
India ink and acrylic on inkjet print
2011
21 × 29,7 cm

119 Installationsansicht Installation view:
„estrazione" in Ausstellung exhibition
„Viaggio in Italia – Italienische
Reise", kuratiert von curated by
Alba D'Urbano und and Tina Bara
2012
Werkschauhalle, Baumwoll-
spinnerei, Leipzig
Foto: Marcel Noack, Leipzig

121 Legende / Weltkarte
Legend / Map of the World
Freeware, bearbeitet von
adapted by Thomas Klemm

122 estrazione 01 (Travertin): Tivoli, Italy.
Travertinarbeiter bei Tivoli
estrazione 01 (travertine): Tivoli, Italy.
Travertine worker near Tivoli
Öl auf Travertin oil on travertin
30,5 × 30,5 cm
Courtesy: Verena Landau
Foto: Christoph Sandig, Leipzig

estrazione 02 (Travertin): Brasilia,
Brasilien. Kongresszentrum von
Oscar Niemeyer
estrazione 02 (travertine): Brasilia,
Brazil. Congress building by
Oscar Niemeyer
Öl auf Travertin oil on travertin
30,5 × 30,5 cm
Courtesy: Verena Landau
Foto: Christoph Sandig, Leipzig

123 estrazione 03 (Kupfer):
Lumumbashi, Demokratische
Republik Kongo. Junge Minen-
arbeiter in Katanga
estrazione 03 (copper): Lumumbashi,
Democratic Republic of Congo.
Young mine workers in Katanga
Öl auf Kupfer oil on copper
30 × 30 cm
Courtesy: Verena Landau
Foto: Christoph Sandig, Leipzig

estrazione 04 (Kupfer): Beijing,
Volksrepublik China. People's Bank
of China
estrazione 04 (copper): Beijing,
People's Republic of China. People's
Bank of China
Öl auf Kupfer oil on copper
30 × 30 cm
Courtesy: Verena Landau
Foto: Christoph Sandig, Leipzig

124 estrazione 05 (Zink): Potosi,
Kolumbien. Kinderarbeiter im
Teufelsberg Cerro Rico
estrazione 05 (zinc): Potosi,
Colombia. Child labourers in Devil's
Mountain, Cerro Rico
Öl auf Zink oil on zinc
30 × 30 cm
Courtesy: Verena Landau
Foto: Christoph Sandig, Leipzig

estrazione 06 (Zink): Tokio, Japan.
Sumitomo Metal Mining Co Ltd.
estrazione 06 (zinc): Tokyo, Japan.
Sumitomo Metal Mining Co Ltd.
Öl auf Zink oil on zinc
30 × 30 cm
Courtesy: Verena Landau
Foto: Christoph Sandig, Leipzig

125 estrazione 07 (Carbon): Donbass,
Ukraine. Illegale Mine im
Uralgebirge
estrazione 07 (carbon): Donbass,
Ukraine. Illegal mine in the Ural
Mountains
Öl auf Carbon oil on carbon
30 × 30 cm
Courtesy: Verena Landau
Foto: Christoph Sandig, Leipzig

estrazione 08 (Carbon): Leipzig,
Bundesrepublik Deutschland.
BMW-Niederlassung
estrazione 08 (carbon): Leipzig,
Federal Republic of Germany.
BMW plant
Öl auf Carbon oil on carbon
30 × 30 cm
Courtesy: Verena Landau
Foto: Christoph Sandig, Leipzig

126 estrazione 09 (Stahl): Java,
Indonesien. Schwefelarbeiter
im Ijen-Vulkan
estrazione 09 (steel): Java, Indonesia.
Sulphur workers in the
Ijen volcano
Öl auf Stahl oil on steel
30 × 30 cm
Courtesy: Verena Landau
Foto: Christoph Sandig, Leipzig

estrazione 10 (Stahl): Düsseldorf,
Bundesrepublik Deutschland.
Thyssen-Hochhaus
estrazione 10 (steel): Düsseldorf,
Federal Republic of Germany.
Thyssen high-rise
Öl auf Stahl oil on steel
30 × 30 cm
Courtesy: Verena Landau
Foto: Christoph Sandig, Leipzig

127 estrazione 11 (Goldgrund auf Zink):
Belen, Brasilien. Goldmine Sierra
Pelada am Amazonas
estrazione 11 (gold ground on zinc):
Belen, Brazil. Goldmine Sierra Pelada
by the Amazon
Öl auf Goldgrund auf Zink oil on
gold ground on zinc
30 × 30 cm
Courtesy: Verena Landau
Foto: Christoph Sandig, Leipzig

estrazione 12 (Goldgrund auf Zink):
Montreal, Kanada. Protestaktion
gegen geplante Goldmine von
RoyalOR
estrazione 12 (gold ground on zinc):
Montreal, Canada. Protest against
planned RoyalOR goldmine
Öl auf Goldgrund auf Zink oil on
gold ground on zinc
30 × 30 cm
Courtesy: Verena Landau
Foto: Christoph Sandig, Leipzig

129 Saluti da Lipsia
Postkartenleiste: Postkartenedition
im Rahmen des Projektes
Postcard border: edition of postcards
as part of the project
„Zerreißproben. Erwartungen an
die deutsche Einheit und an eine
europäische Integration",

kuratiert von curated by
Thomas Klemm
2010
Leipziger Kreis. Forum für Wissen-
schaft und Kunst, Tapetenwerk /
Halle C and Studio [+0], Leipzig
Foto: Christoph Sandig, Leipzig

130 Saluti da Lipsia 04 (Milano)
2010
Postkarte / digitale Fotomontage
Postcard / digital photomontage
14,8 × 10,5 cm

Saluti da Lipsia 02 (Roma)
2010
Postkarte / digitale Fotomontage
Postcard / digital photomontage
10,5 × 14,8 cm

131 Saluti da Lipsia 01 (Firenze)
2010
Postkarte / digitale Fotomontage
Postcard / digital photomontage
14,8 × 10,5 cm

Saluti da Lipsia 03 (Venezia)
2010
Postkarte / digitale Fotomontage
Postcard / digital photomontage
10,5 × 14,8 cm

132 Saluti da Lipsia 05 (Monterosso)
2010
Postkarte / digitale Fotomontage
Postcard / digital photomontage
10,5 × 14,8 cm

Saluti da Lipsia 06 (Milano)
2010
Postkarte / digitale Fotomontage
Postcard / digital photomontage
14,8 × 10,5 cm

133 Vorbild: Filmstill aus „Teorema",
Pier Paolo Pasolini, Italien, 1968
Source material: film still from
"Teorema", Pier Paolo Pasolini, Italy,
1968

135 Portrait Verena Landau
Portrait of Verena Landau
Foto: Jo Zarth, Leipzig, 2013

IMPRESSUM
COLOPHON

Konzept Concept: Verena Landau

Projektmanagement Project Management
Hirmer Verlag: Kerstin Ludolph

Übersetzung ins Deutsche
German Translation:
Alexander Schneider, Leipzig

Übersetzung ins Englische
English Translation:
Rachel Michael, München Munich

Gestaltung Graphic design:
Kerstin Riedel, Berlin

Herstellung Production:
Sabine Frohmader

Lithographie Lithography:
Reproline mediateam GmbH,
München Munich

Papier Paper:
GardaArt matt, 170 g/m²

Schrift Typeface:
Basic Commercial, Graphique Pro

Druck und Bindung Printing and binding:
APPL, aprinta druck GmbH, Wemding

© 2013 Hirmer Verlag GmbH, München
Munich, Verena Landau und die Autoren
and the authors

Texte von texts by Verena Landau:
S. pp. 32, 50, 51, 54, 106, 118

Bibliografische Information der
Deutschen Nationalbibliothek:

Die Deutsche Nationalbibliothek
verzeichnet diese Publikation in
der Deutschen Nationalbibliografie;
detaillierte bibliografische Daten
sind im Internet über http://dnb.de
abrufbar.

Bibliographic information published
by the Deutsche Nationalbibliothek:

The Deutsche Nationalbibliothek
lists this publication in the Deutsche
Nationalbibliografie; detailed
bibliographic data are available in the
Internet at: http://dnb.de.

Die Künstlerin und der Verlag haben
sich bis Produktionsschluss intensiv
bemüht, alle Inhaber von Abbildungs-
oder Urheberrechten ausfindig zu
machen. Personen und Institutionen,
die möglicherweise nicht erreicht
wurden und Rechte beanspruchen,
werden gebeten, sich nachträglich mit
dem Verlag in Verbindung zu setzen.
The artist and the publisher have made
every effort before printing to identify
all the owners of rights of reproduction
or copyright. Persons and institutions
who may not have been contacted
and who claim rights are requested to
contact the publisher.

Umschlagabbildung Cover illustration:
Verena Landau, wound up / art fair,
2011

ISBN 978-3-7774-2062-2

Printed in Germany

www.hirmerverlag.de

DANK
ACKNOWLEDGEMENTS

Für die kostenlose Überlassung der Fotografien danke ich
I should like to thank the following persons and institutions for kindly granting
permission to reproduce their photographs:

Umberto Cabini, ICAS s.r.l., Crema, Italien Italy
© Deutsches Historisches Museum, Berlin
© Kunstfonds, Staatliche Kunstsammlungen Dresden
© Kunsthalle der Sparkasse Leipzig
Betty Pabst, Leipzig
Hendrik Pupat, Leipzig
Marcel Noack, Leipzig

Für die freundliche Unterstützung danke ich:
I should like to thank the following for their kind support:

Josef Filipp Galerie
Susanne Altweger, Iris und and Ralph Friedsam, Helene Krumbügel und
and Tobias Rohe, Hortense Slevogt und and Turhan Keleş, Doris und and
Eckhard Staufenbiel

Mein Dank gilt allen, die aktiv zum Zustandekommen dieser Monografie
beigetragen haben My thanks to all who have actively contributed to the
realisation of this monograph:

Daniela Arnold, Arnold Bartetzky, Gernot Böhme, Alba D'Urbano,
Rayk Goetze, Bertram Haude, Susanne Holschbach, Tom Huhn,
Stefan Kausch, Thomas Klemm, Christian Lotz, Bastian Ignaz Preissler,
Hendrik Pupat, Wolfgang Ullrich, Jana Seehusen, Kerstin Riedel,
Christoph Sandig, Alexander Schneider, Frank Schulz, Ralf Schwarz,
Heike Siebert, Andreas Wendt, Ute Z. Würfel, Jo Zarth